盲中有錢

導演的創作解析

停電症候群

黃惟馨　著

第一部份‧導演創作與解析

作者序

　　《盲中有錯—停電症候群》曾在 1997 年的台北市戲劇季中演出；
1998 年三月我將當時改寫劇本及導演的心得寫成文字，其中詳細記載
整個創作過程，從構思、計劃、排練到演出的種種。最近，我再次地
整理這些資料並得到一個將之出版成冊的機會。

　　這本書最主要的目的，除了個人的滿足外，也希望提供戲劇的同
好一些參考，當他們在創作一齣戲時。書裡主要分為兩個部份，第一
是劇本，第二是導演創作解析；在附錄的部份則是當時演出的一些相
關設計圖與劇照。

　　戲劇演出是即時又短暫的藝術，它無法重現、再生；就用文字來
部份保留曾經發生的演出紀實吧！

　　衷心希望這是一本有用又有趣的書。

黃唯馨

西元 2002 年 10 月

台北

第一部份‧導演創作與解析

目　　錄

第一部分

導演創作解析

第一章：劇本

原著與改寫
《黑暗中的喜劇》與《盲中有錯──停電症候群》

《黑暗中的喜劇》

　　《黑暗中的喜劇》(*Black Comedy*)是英國當代劇作家彼德‧謝弗爾(Peter Shaffer)完成於 1965 年的作品。初次與它相遇時我仍在美國求學，那時是為了查尋期末報告的資料而在學校的圖書館中偶然發現的；閱讀之後，我對謝弗爾的編寫技巧與其對劇中情境的塑造留下了深刻的印象。第二次是在回國後教學的第三年，為了找尋學生學期公演的題材，我再度把它拿出來仔細的研讀，之後並帶領學生在市立圖書館的志清堂演出(註1)；然而這次演出的結果並不令人滿意，經費、場地、演員及製作的條件，大大地影響了演出的品質，因此也就沒能把劇本的精神與價值呈現出來。而後，在九六年的英國愛丁堡藝術節的演出中，我們又見面了(註2)。當時我正在為籌設劇團、尋找演出劇本而費心。在看完這一次的演出後，我決定著手重譯及改寫的工作。

　　謝弗爾在英國被視為是二次世界大戰之後於商業劇場中最具才華的喜劇作家之一，在1958 年時他以《五指練習》(*Five Fingers Exercise*)一劇展露頭角，贏得了紐約戲劇評論人獎(the Drama Critics Award) ，之後更以《秘密》(*The White Liars*，1962)、《公眾的眼力》*(The Private Ear and The Public Eye* ，1962)、《皇家獵隊》(*The Royal Hunt of The Sun*，1964)、《戀馬狂》*(Equus* ，1973)、《懺悔》*(Shrivings*，1974)以及《阿瑪迪斯》(*Amadeus*，1979)等劇奠定了個人在劇壇的聲望。他的作品悠遊於傳統戲劇結構的形式中，並以成熟洗練的技巧去建立一般傳統的公眾趣味；然而在題材上卻是多樣而活潑的，他善於利用鮮明銳利的筆觸引導觀眾突破常規來挖掘事件內在的另種觀點，在某種程度上，他延續了蕭伯納(George Bernard Shaw)喜劇中冷峻睿智、笑看人生的諷刺態度與批評精神。謝弗爾在劇本中所探討的人性主題並非獨到，事件的選取與人物的刻劃也不見經典，但在經由他對問題獨特的剖析與精鍊的寫作技巧處理後，作品散發出一種異樣的氣息，一種在傳統與創新間的融合。嚴格說來，他雖不是一個前衛的格新者，卻總能給予作品一種嶄新、活潑的藝術價值；其中《黑暗中的喜劇》就是一個成功的例子。在謝弗爾眾多的作品中，《黑暗中的喜劇》並不能算是謝弗爾最好的作品，但當此劇在 1965 年發表於英國倫敦國家劇院(National Theater of Great Britain)時，由於其戲謔諷刺的筆觸鮮明地刻劃了當時倫敦中產階級在戰後價值觀的改變與性格上的狹隘與偏頗，加之其在劇中所塑造出的特殊情境與誇張的呈現風格，批評家們因之稱為 "屬於本世紀的鬧劇"(the farce of the century) （註 3）。

該劇在當時受到了觀眾極大的迴響，共連演了三佰三十幾場，即使在現今也常見於各種中、小型劇團的演出劇目中。

在進入詳細的劇本分析之前，先藉由劇情的敘述來引介：

戲開始在一個週末的晚上，場景是明亮的。男、女主角正忙碌地裝飾著陳舊的客廳，神情極為愉快。他們忙碌的原因是女主角的父親與一位號稱百萬富翁的藝術收藏家即將在今晚來訪；女主角的父親是為了來探視未來女婿的各方條件，而藝術收藏家是為了來選購男主角的雕塑作品。他們的到來可能會為男、女主角帶來快樂的婚姻與一比小小的財富。為了讓這個幸福得以實現，男、女主角不告而取地搬來了隔壁出門渡假的鄰居古董店老闆華麗的傢俱與精緻的裝飾品，並把自己破爛的物品與家當堆放到這位鄰居的家中，刻意地掩飾了自己拮据的真實表象，以討好即將到來的兩位貴客。二人心中雖有不安，但是美好的前程遠景不斷地在向他們招手，一陣心理掙扎過後也就決定冒險一搏。就在一切安排就序之際，電突然停了，黑暗籠罩著整個空間似乎代表著對二人行為的抗議。隨著黑暗的來臨，二人在遍尋不著任何照明代用品的情況下，陷入了慌張、困窘的境遇。適巧男主角的前任女友在此刻打來電話，男主角不想未婚妻心生疑竇而增加麻煩，就以胡亂的藉口與應付，勉強掩蓋了過去。隨後，獨居在樓上的老處女因為害怕黑暗而前來尋求同伴，三人在漆黑中跌跌撞撞的打了電話向電力公司求救；而女主角脾氣暴躁的父親卻在此時來到，在一陣咒罵後也只能帶著極度的不滿與抱怨加入了等待光亮的行列。不幸的事接續著男主角的惡運毫不客氣的降臨，出門渡假的鄰居古董店老闆竟在此時因雨提早返回並來到男主角家中寒暄，這使得情況更加危急。男、女主角二人為了不讓鄰居的傢俱在偶有的火柴及打火機所帶來的短暫光亮中曝露，狼狽地利用黑暗再搬演一次乾坤大挪移，把原不屬於這房子的物品偷偷摸摸、小心吃力地運回鄰居家，再把自己的東西儘量地帶回來。經過一番驚險的努力後，原以為可以喘一口氣，不料前任女友卻悄然在黑暗中出現。這個不速之客的加入為劇情帶來了另一個危機。所幸，在眾人尚未察覺前，男主角發現了她的到來。為了不讓眾人發現以避免枝節旁生，男主角將女友藏入臥室並予以柔情的安撫。二人在房中片刻的停留，引起了女主角的猜疑。正當女主角要衝進臥房一探究竟的瞬間，電力工人適時的出現轉移了女主角的注意，這使得男主角僥倖地又逃過一劫；然眾人卻又因為黑暗誤將電工認做是久候不至的百萬富翁。在大家的逢迎巴結下，電工渾然忘我的大發議論，舒發了他對藝術的觀感。經過一陣牛頭不對馬嘴的對話後，電工的身份終被認出同時也被無情地趕入地下室修理電路。至此，男主角已是筋疲力竭、狼狽不堪。然惡運仍未曾終止----在臥房中窮極無聊的前任女友惡作劇地向眾人曝露自己的存在因而引發了女主角的不悅；鄰居古董店老闆在無意中發現了自己被盜用的傢俱而怒氣沖沖地指責男主角；女主角的父親也因為女兒所受的委屈而大發雷霆；就連原本已有酗酒習慣的老處女也因有黑暗做為防護，在一頓暢飲後也插上一腳大湊熱鬧----而這一切都指向了倒霉的男主角。就在眾人摸黑追打著男主角的同時，耳聾的富翁終於到來，但是，混亂的場面卻使得這位貴客糊里糊塗地被不知情的電力工人踢下了地下室。當電工開啟開關讓光明重現的一刹那，眾人

衝向了不知所措的男主角，整齣戲就在一陣追打聲中快速地落幕。

以下就依「劇本結構」、「情境塑造」、「人物性格」與「劇本的喜劇精神」等四個部份逐一的解析。

劇本結構

《黑暗中的喜劇》是一個獨幕劇。在‘one act play’英文字面上的解釋可以有兩種意義，一是指只在一幕中間完成劇中情節的戲劇，二是指只有一個戲劇動作的戲。本劇的作者謝弗爾不但利用了這雙重的意義，並技巧地運用在新古典主義中被奉為規臬的「三一律」（註 4），而將一個看似複雜的人性鬥爭主題(動作律)以最精簡的方式，安排它在一個停電夜晚的幾小時間(時間律)爆發於一個伸手不見五指的暗室中(空間律)；透過作者此種的編排方式，原本深受垢病的「三一律」卻是呈現了另種純粹的形式美，並使全劇建立在一個統一而完整的架構之中。

在本劇的劇情敘述上，謝弗爾合併了「延展」與「集中」的兩種方式—本體上的劇情是順序延展的，但在某些事件的發展上卻需回溯過往的歷史且這些過去經由集中、埋藏與引發的過程，造成了現階段的危機—透過這兩種型式的結合產生了一個有趣而多變的故事線；此外，作者把整齣劇的情節透過一個個單獨的事件來做堆積並讓這些事件環環相扣，經由每一個事件的發生、加溫、事件與事件間的矛盾、到最後衝突的爆發，井然有序地將其編排到全劇從蘊釀－上昇－高潮－下降以及終局的結構之中。

來看看這些事件所堆砌出的故事線以及它們彼此間的邏輯關係：

首先，先依發生的順序條列出劇中的事件：

1‧停電

2‧前任女友打來電話

3‧樓上的老處女來訪

4‧女主角的父親來訪

5‧鄰居意外地早歸

6‧前任女友來訪(眾人並未察覺)

7‧電工來修理電路卻被眾人誤認為富翁

8‧前任女友的惡作劇(在眾人面前惡意地曝光)

9‧鄰居發現傢俱被盜用

10‧男主角被眾人追打

11．富翁來訪

12．光明重現，眾人展開報復的行動

這些事件的發展順序可由下面的座標軸清楚地呈現：

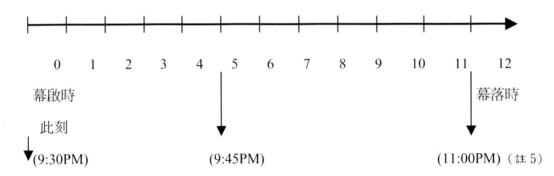

這十二個事件如同座標所顯示是從幕啟時(此刻)即依序發生，但(此刻)的狀況並非整個故事線的原點，它早在幕啟(此刻)前就發生並有所發展而至現在的狀況，同時，事件 5 及事件 6 的產生與發展也必須追溯至幕啟前的歷史；根據劇情中對時間先後的敘述，我們可將作座標軸再做下面的補充與調整：

座標軸中新增的事件-1 指的是男、女主角二人之間的相識與關係的發展；事件-2 是男主角與前任女友的相識與相處狀況；而事件-3 則是男主角搬到這個居處與鄰居相交的狀況。

從上面的座標，我們可以清楚地看出整齣故事線是由「過去」與「現在」兩個主軸串連而成。在「過去」的部份中，謝弗爾借用了易卜生（Henrik Ibsen）戲劇中慣有的「前史」技巧—事件-1 為近前史，整齣劇是因這個近前史才有(此刻)狀況的發生及往後事件 4 的持續發展；事件-2 及事件-3 則是遠前史，事件-2 使得事件 2、事件 6 和事件 8 的產生得有跡可循；而事件-3 與事件 5 和事件 9 則是必然的邏輯推衍。在「現在」的部份中，是從(此刻)出發，提供了事件 4 與事件 11 產生的背景，並以事件 1 帶來了後續事件 3 與事件 7 的加入。「現在」與「過去」兩個軸線在事件 9 前各自發展而相結合在於事件 10，而後即帶入最終的事件 12。

再來看看這些事件在戲劇結構各階段中的鋪陳以及它們彼此間對應的關係與發展。

蘊　釀　(序場)在順序的劇情發展下,劇作家通常必須花費一定的篇幅來塑造事件與人物間的關係和發展;在本劇中,如前所述,謝弗爾借用了易卜生劇中慣有的「前史」技巧,透過人物間的對話讓觀眾明瞭劇中角色及劇情的過往而省去了冗長的鋪排階段。因此,本劇在一開始就藉由男、女主角二人在行動中的對話展開了序場,說明了在此之前的先決狀況,包括二人目前的關係發展以及女主角的父親即將來審視未來的女婿,還有一位富翁要來選購男主角的雕塑作品,並且道出二人為了討好這兩位貴客,偷偷搬來了鄰居精緻傢俱的舉動。這個部份主要的功能在於「告知」,讓觀眾透過人物直接的敘述而在最快的情況下得知劇中目前的條件與狀況(condition and situation)以達到節省時間與動作的目的。這個階段在上面的座標中是位於 0 的起始點。

上　昇　在解說的部份結束後,作者利用情境的轉換—停電(事件 1)—把劇情迅速的導入主題造成情節的興起。隨著黑暗的來臨,一個個陸續加進的人物帶來了持續上升的波折,每一個闖入者及因他們所帶來的事件包括前任女友打來的電話(事件 2)、樓上獨居的老處女因害怕而前來尋求同伴(事件 3)、女主角的父親在黑暗中到來並給與不滿的批評(事件 4)、鄰居古董店老闆在意料外提早回來(事件 5)、前任女友刻意的不請自來(事件 6)以及電器工人的身份被誤認等(事件 7),皆為男主角帶來處境上或大或小的危機。謝弗爾安排男主角在面對這些 '連珠炮' 似的危機時,採取了 '暫時掩蓋' 的拖延戰術,也就是當男主角在處理每一個問題時並不能立即有效的解決,而是總留下些許的破綻;待這些破綻殘留的能量再次累積至相當程度時,配合著兩股新事件所帶來的推動力,即前任女友惡意地揭發兩人過往的情事(事件 8)以及鄰居古董店老闆在發現傢俱被盜用後暴怒地指責男主角(事件 9),整個劇情即進入了高潮。

高　潮　全劇衝突的頂端始於男主角所極力掩蓋的真相終於曝光,止於眾人選擇以暴力的方式追打不知所措且再無力抵擋的男主角(事件 10)。高潮點的爆發與停息雖然短暫,但它造成了情況的驟變:由於前任女友的惡意曝光使得女主角在羞憤中解除了與男主角的婚約,一對原本即將步入婚姻的情侶變成了怒目相視的怨偶;由於鄰居古董店老闆發現傢俱被盜用,在暴怒中摒棄了與男主角間長久以來所建立的情誼,一對原本關係良好的朋友變成了肢體相向的仇人;甚至,女主角的父親不干女兒受到欺騙也準備採取激烈的報復行動,此時候男主角遂成了人人喊打的過街老鼠。

下降期　高潮過後劇情急速下降,眾人在真相大白後憤怒地在黑暗中追打男主角。為了維持高潮後的戲劇張力,耳聾的百萬富翁被安排在此時出現(事件 11)。在黑暗中,男主角一方面要閃躲眾人隨時揮來的武器,另一方面又要尋找可說是既聾又瞎的大買家,同時,甫修好電路的電器工人在走出地下室時又把剛巧摸至門

邊的富翁隨著關門的動作給推下了地下室，混亂的場面造成了張力的持續。隨後，作者利用電器工人尚未打開開關前的一段引起眾人注意而暫停攻擊的談話舒緩了先前一波波延宕的力度，其目的在提供暫時的休迄而不致因彈性疲乏而失去趣味，同時也為即將到來的終局埋伏另一股爆發力。

終　局　(次高潮)最後，當電器工人重新打開開關讓光明重現的瞬間(事件 12)，眾人再度揮起了武器，在絕對的優勢中虎視耽耽地逼向男主角，這另一波的攻擊行動造成了場面再度的上揚，全劇就在一個開放的結局中迅速的收場。

從下面的圖型可以顯示事件在結構中所引發觀眾的心理曲線：

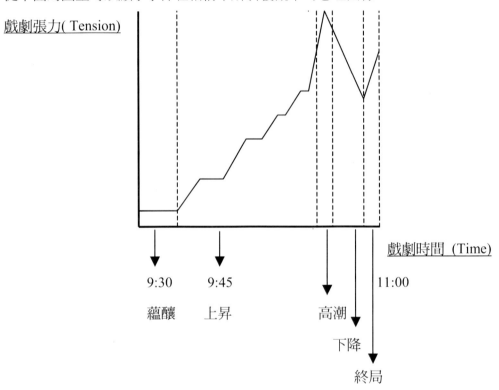

戲劇張力(Tension)

戲劇時間 (Time)

9:30　　9:45　　　　　　　11:00

蘊釀　　上昇　　　　高潮

下降

終局

從上圖戲劇張力與戲劇時間的關係中，可以清楚的看出本劇主要鋪排與發展的階段是放置在上昇期，所有事件在此結構中排列的順序為：

蘊釀期－是從原點出發

上昇期－包含了事件 1 到事件 9

高　潮－事件 10

下降期－事件 11

終　局－事件 12

　　如上的結構分析中，不難看出作者成熟、穩健的編劇技巧。劇中事件的安排與堆砌、情節邏輯的推衍與連接都經過了仔細的佈局與精巧的組合，而且，全劇在一個單一的戲劇行動中藉著「過去」與「現在」的交互運用，使得主題明顯卻饒富變化；同時，謝弗爾也以緊湊的步調重新結構了傳統五幕劇中金字塔型之蘊釀、上昇、高潮、下降及終局的編排，使全劇完整但不冗長、活潑而不落俗套。這樣的表現對於一個獨幕小品來說，實可彰顯作者渾厚的戲劇技巧。(註6)

情境塑造

　　劇中情境的塑造是《黑暗中的喜劇》另一個引人入勝的特色。關於此點，謝弗爾曾公開指出是在他觀看過中國京劇《三叉口》後所得來的靈感(註7)。在本劇中，他移植了《三叉口》中‘演員模擬在完全黑暗的情況下做戲’的基本意念，再經由故事題材的選擇、增潤與複雜化的過程結構成《黑暗中的喜劇》的情節，同時也使用了喜劇慣有的編排手法，安插一連串的錯誤、驚險、矛盾、意外及巧合，建立了「情境喜劇」(comedy of situation)的特性。據奧斯卡·布羅凱特(Oscar G. Brockett)對情境喜劇的定義"將人物放進特殊的環境裏，並由此產生可笑的結果"(註8)來看，‘特殊環境’是情境喜劇的必要條件，本劇的特殊環境便是由作者刻意塑造出的‘一個停電夜晚的暗室內’經由‘停電’、‘夜晚’、‘室內’三個狀況與‘黑暗’產生緊密的連結－全劇除了一開場的短暫光亮之外幾乎是處在完全黑暗的情況下－而透過這個場景氣氛的設定，劇中許多衝突的發生、人物所表現的舉止與行為、以及他們性格特色的呈現，都蒙上了一層因與一般經驗不同的矛盾的喜感；如果在正常光亮可見的情況下，這些事或這些行為就不會讓人產生笑意甚至根本就不會發生。

　　除了劇本的情境外，在實際的演出要求上，謝弗爾更加入現代劇場中舞台燈光功能的輔助，以強調舞台空間裏‘亮與暗’的對比豐富了《黑暗中的喜劇》在情境上的變化，將劇中情境擴展到整個劇場演出的情境。在劇本的舞台指示中謝弗爾寫著：

〔燈光，劇情規定舞台是全黑的。表示黑暗用全亮，偶爾點燃火柴或打火機時則舞台可以黯淡一些。燈光熄滅時，舞台即恢復全亮，和實際生活正好相反。〕

　　在此，謝弗爾技巧地運用了戲劇的假定性(註9)，利用‘虛擬’與‘真實’之間的矛盾建立《黑暗中的喜劇》在做為一個「情境喜劇」時的喜劇氛圍。劇中的世界(虛擬界)大部份的時間是處於完全黑暗的停電狀況，劇中人一切不欲人知的舉動並在黑暗的保護下持續進行，這使得其它人都成了睜眼瞎子，明明睜大著眼睛卻看不見別人唐突不該的行為；然而，對真實世界(真實界)裏的劇場觀眾來說，劇中完全黑暗時卻是舞台燈光最明亮的時

候，觀眾的眼睛看得到所有劇中人看不到的，這種矛盾的錯置除了滿足一般人好奇與偷窺的慾望外，並因劇中人愚笨可笑的行為使得觀眾的地位向上提昇，造成他們因內在「突然榮耀」(sudden glory)的心理而引起了外在鬆弛大笑的行為表現。據湯瑪斯‧霍布斯(Thomas Hobbes)的見解，他認為"喜劇的笑起源於觀者突如其來的優越感，它是通過與別人的弱點做對照或是與先前的自我做對照" （註 10）；在此，「突然榮耀」可以解釋成觀眾在目睹劇中人在黑暗中的可笑行為後所興起的優越，也可以解釋成觀眾在比較劇中人與自身經驗的長短後升起對自我的認同。這個觀點更可以從心理學的角度得到支持——"凡是事物的刺激作用在人的大腦兩半球內所引起的神經過程在進展方面順利時，或是對形成的動力定型發生維持或加強的作用時，就會在人的主觀方面產生肯定性的情感" （註 11）。喜劇快感的產生就在於喜劇所呈現的形像滿足了觀者的多種需要，它有時甚至使觀者潛意識的多種情緒得到外現與宣洩，其中最大量的就是優越感的滿足。喜劇人物的被嘲笑正是觀者自身的被肯定，實際就是加強了觀者"已形成的動力定型"，使觀者更加確信其優越的地位。因此，在本劇中由於‘黑暗與光亮’的交錯讓觀眾看得到劇中人所看不到的一切事物，這造成了觀眾在心理上居於優越的地位；而這種心理狀態也間接的造成了觀眾對劇中人物偏差性格的否定，也可以反過來說，否定劇中人物的性格與行為也是觀者達到心理優越的一種催化劑，正如同人們取笑他人的錯誤行為時的情況是一樣的。

因此，如上所述，本劇的喜劇情境建立在兩個層面上：一是在劇本情節發生的狀況與其它戲劇環節（ 如人物、對話與意念 ）的配合上；二則是在轉換成實際演出時繫於劇中人物與觀眾之間的矛盾關係。

人物性格

在完善的結構與獨特的戲劇情境下，謝弗爾更利用了人物性格的塑造，風趣而銳利地的調侃了人性的虛假與造作，同時也哲理地陳述了劇本的主題與寓意。先看看謝弗爾對人物的描述：

布林斯利‧米勒	年輕的雕塑家，二十多歲，聰明有吸引力、有親切感、令人愉快，然而膽怯、神經質、緊張不安。把握不住自己，遇事不免舉棋不定。
凱若‧麥爾凱特	布林斯利的未婚妻，初次社教的年輕女子。很漂亮也很任性，從小被寵壞了，很沒有頭腦，說起話來像嘎嘎叫的鴨子，聽上去很刺耳。
弗尼瓦爾小姐	中年老處女，常常小題大作。打扮雅緻、古板。穿著寬大的罩衣、精緻的襯衫，顯得溫文爾雅。她古板的髮髻像一個圓麵包，聲音也是古板的。一副煞有介事的派頭。她這種中產階級的老處女常見的強自制抑的表情手勢一直維持到劇情規定她醉倒為止，醉酒後她才忘乎所以、為所欲為。
麥爾凱特少校	凱若的嚴父。神氣活現，說話粗聲大氣，常惡語傷人。有時也會突然地沉默表

現出一種嚇人的反覆無常的性情。他多疑的眼睛不僅在摸黑的時候睜得圓圓的，不停電的時候也是睜的圓圓的。

哈羅德‧戈林奇　古磁店的老闆，布林斯利的鄰居，出身英國北方。它的友誼是有條件的，是要索取報償的。精於用人情做生意，得不償失時就會暴跳如雷、加倍報復。

舒潘采　一個中產階級的德國避難者，肥胖，有教養，容易興奮，完全是個樂天派。雖然在英國他不過是個倫敦電力工司雇用的電器工，他卻也感到心滿意足了。

克麗艾　布林的女友，二十多歲。眩麗迷人、多情開朗而調皮，這註定她在後來停電時要演一齣好戲。

喬治‧班伯格　一個上了年紀的百萬富翁，藝術品收藏家，典型的這一類人。

劇中的男主角布林斯利是一個聰明、有吸引力的年輕雕塑家，但因生性膽怯、缺乏自信、遇事又舉棋不定，因此他需要一個人來幫助他—尤其是在今晚，這個關乎他生命中最重要的時刻。整齣戲可以說是圍繞著布林斯利性格上的缺陷與行為上的缺失而引發出來的。首先，他聽從了未婚妻的計策把鄰居哈羅德的傢俱與飾品搬來裝點自己寒傖的客廳，目的是為了建立一個虛華的表象來討好即將來訪的貴客，這可謂是虛偽；其次，他對自己的未婚妻凱若隱瞞了與前任女友克麗艾之間的戀情，雖然這個舉動是為了省去不必要的麻煩，然而當克麗艾不期然地出現時，他卻利用房間的黑暗與旁人的無知，竟和克麗艾在床上舊情複燃，這也是虛偽；再者，當哈羅德意外地提早回來時，為了不讓他發現自己心愛的傢俱被盜用，布林更假借熱情與友情留住哈羅德以免真相被拆穿，這仍是虛偽；最後，在電器工舒潘采來到而被誤認為是藝品收藏家班伯格時，為了不讓他所帶來的手電筒曝露哈羅德的傢俱，布林斯利再次利用別人對「藝術」的懵懂，又信口胡謅了荒謬的長篇大論，目的只為了要關上手電筒以掩飾自己不告而取的行為，這更是虛偽。他對於朋友、愛人甚至自己，都不能以誠懇坦然的態度去面對，他的為人正如同他的前任女友克麗艾在真相曝光後毫不客氣的批評：

布　　林：是妳離開我的。

克麗艾：我是那樣做的嗎？

布　　林：妳說妳再也不要看到我了。

克麗艾：我根本沒有看到你，哪談得上離開你？你應該生活在黑暗裏，布林斯利，這是你的本性。

布　　林：隨妳怎麼說。

克麗艾：我的意思是，你打從心眼裏就不願被人看見，為什麼這樣？布林，你是不是以為一旦人

們真的見到你就永遠不會愛你？

布　　林：哦，走開。

克麗艾：我希望你說明白，我要知道。

布　　林：是啊，妳老是要知道。走，走，走開！為什麼妳要這樣，克麗艾？妳有沒有想過妳為什麼要這樣做？嗯？

克麗艾：可能是因為我關心你呀！

布　　林：恐怕這裏沒什麼好關心的，只不過是個冒牌的藝術家。

克麗艾：別孤影自憐了，這正是你的致命傷。我一碰到你就告訴過你，要嘛你會成為一家個優秀的藝術家，要嘛就是一個徒有其表的冒牌貨。你不喜歡聽這些話，就因為我沒有依你，拒絕為你捧場。

布　　林：上帝做證，你的確是這樣的。

克麗艾：那這位小姐是怎麼做的？每天二十個鐘頭替你自我撫慰？(註12)

　　布林此種懦弱沒有自信的性格所帶來的正是欺瞞與朦騙的行為。

　　然而，從另一個角度來看，儘管布林斯利性格上的缺陷造成了他在待人處事上的可議，但是這些行為與舉動卻都可以找到很好的理由與藉口─它們可以解釋為是出自於人類在面對困難和挫折時一種自我保護與自我退縮的本能，同時，這些行為也不致帶給別人直接或巨大的傷害─因此，在這種多義的意念形態下，經過仔細的思考後我們不難發現其實謝弗爾在此所要提出的應是一般人對「白色謊言」(white lie)的迷思。在布林的心中也許明白自己的行為是不對的，但是基於性格上的限制同時也害怕再失去現在所有的，他唯一的處理方法就是撒謊。他以為只要一個無傷大雅的謊言就可以讓自己渡過眼前的難關─如果真是這樣，那為什麼不做呢？但是，做的結果又會是如何？一個謊言必須再有另一個謊言來遮蓋，當情況像滾雪球一般失去控制的時候，爆發的結果與付出的代價通常是更為慘重的。

　　布林斯利的前任女友克麗艾是一個多情、開朗但自我意識甚高的畫家。她在無法接受布林軟弱與躊躇的個性下，毅然的選擇離開。經過了兩年的冷靜之後，剛巧在今晚布林斯利面臨婚姻與事業最重要的時刻中，她又回來了─然而，她帶來的不是重逢的喜悅，而是布林斯利最大的災難。克麗艾任性的性格讓她在不顧慮時間可能帶來的變化下，擅自地認為可以輕易地與布林再續前緣，她故意忽略布林在電話中的暗示，而懷著好奇與理所當然的態度潛進了已不屬於她的空間，並在黑暗中‘正大光明’地偷聽眾人的談話，而當布林發現她的到來時，她不但‘色誘’同時還威脅布林，目的只為了留下來探人隱私、看別人

出醜。讓我們來看看下面的這段對話：

〔布林把克麗艾推進臥室關上門〕

〔樓下凱若和客人們在客廳中；樓上布林和克麗艾坐在床上〕

克麗艾：原來這就是他們所說的黑暗的一天，接下去還有什麼？

布　　林：〔諷刺的〕沒什麼，只是喬治‧班伯格要來看我的雕刻，而偏偏碰上了電燈線路故障。

克麗艾：這就是這些人偷偷摸摸集合的理由？

布　　林：聽我說，現在我沒辦法解釋。

克麗艾：你說那是誰----〔學初次上台說話的語氣〕那個可怕的妞？

布　　林：只不過是個朋友。

克麗艾：不過聽上去好像比朋友要多一點。

布　　林：好吧，如果妳一定要知道，她叫凱若，我已經告訴妳了。

克麗艾：就是這個木頭娃娃？

布　　林：她是一個很討人喜歡的女孩，可以這麼說吧，在過去的六個星期以來我們已經成為很好
　　　　　的朋友了。

克麗艾：好到什麼程度？

布　　林：就是這麼好。

克麗艾：那麼你和她父親也交了朋友了嗎？

布　　林：這和妳有何相干？唉，他們不過是要來見識見識班伯格先生。

克麗艾：那你今晚在電話中要跟我說什麼事？

布　　林：沒什麼事。

克麗艾：你在說謊。

布　　林：啊，這裏來了個調查的警探！聽我說，克麗艾，如果妳曾經愛過我，就悄悄溜出去不要
　　　　　多問什麼，晚一點我會去找妳，把一切都跟妳解釋。

克麗艾：我可不相信你。

布　　林：我求妳，親愛的，我求妳....求妳....求求妳......〔他們相吻，動情的，躺在床上〕

．．．．．．．．．

布　林：親愛的，現在我們不能談這些，你能相信我嗎？只要等一個小時。

克麗艾：當然可以，親愛的，你不希望我下樓嗎？

布　林：不！

克麗艾：那我就脫了衣服乖乖的在床上等你，到你擺脫了他們所有的人。我等著你。

布　林：這是個可怕的念頭！

克麗艾：〔靠近他〕我想這是很愉快的，對我們兩個人都是小小的幸福的放鬆。

布　林：〔躲著，摔下床去〕我可是夠放鬆的了！

凱　若：〔在樓下大聲叫〕布林斯利！

克麗艾："白天是嚴肅的，夜晚就是甜蜜的。可是你不要在晚上來，也不要在白天來"，這就是
　　　　我的命運，是不是？

布　林：當然不是。只是我現在不能解釋，就是這麼回事。

克麗艾：啊，那太好了，我們等一下再解釋，...在床上。

布　林：今晚不行，克麗艾！

克麗艾：要嘛照我說的做，要嘛我下樓去拆穿你骯髒的隱私！

布　林：沒有什麼骯髒的隱私！

凱若、少校：〔齊聲吼叫〕布林絲利！

布　林：啊，上帝...好吧，妳留著，只是別出聲.......（註13）

　　　　而後當她得知布林已即將與凱若結婚時，為了從別人的手中搶回被自己拋棄的舊日情
人，她又惡意地揭發了與布林的過去，並在黑暗中開了大家一個殘酷的玩笑。

哈羅德：我聽得出這個聲音，是克麗艾！

凱　若：〔驚恐的〕克麗艾？

布林斯利：〔裝作吃驚的〕克麗艾！？

克麗艾：吃驚嗎？布林。

凱　若：〔明白了〕克麗艾。

少　校：這房子裏發生的事我都不明白！

克麗艾：我全明白，這是個很奇怪的房間，是不是？像個有魔力的暗房，裏面發生的事全是陰錯陽差，屋子裏會下雨、該白天來的女傭卻深夜登門、一個美麗的少女一瞬間變成了邋遢的婆娘，邪惡的情婦。

布　　林：安靜點，克麗艾！

克麗艾：終於，最後總算替自己說了句辯白的真話。那麼，你說謊說夠了？你吞下最後一粒苦果了？哼，你這個懦夫，你這個可恥的懦夫，只為了不和我結婚，你把戲用盡。

凱　　若：結婚！？

少　　校：結婚！？

克麗艾：四年經營毀於一旦，可笑的小姐和她的老爸。

凱　　若：讓她閉嘴，她真討厭！

少　　校：我怎麼能辦的到呢？看在上帝的份上。

凱　　若：啊，這些混帳話都是怎麼引出來的？

少　　校：鎮定，鎮定，小矮胖，保持清醒....這兒......握住我的手，對，爸爸在妳 身邊，事情都會解決，行了嗎？

克麗艾：你確信握的是你女兒的手嗎？少校？

少　　校：什麼，凱若，這不是妳的手？

凱　　若：不是！

克麗艾：少校，你跟你女兒共同相處了二十年，你的眼睛這麼不中用！

克麗艾：好吧，該是玩纏住人的遊戲的時後了，讓我們來玩猜手遊戲。

哈羅德：啊，上帝！

克麗艾：或者你更願意玩猜嘴唇遊戲，哈羅德？

凱　　若：好噁心！

克麗艾：好了，這是我，親愛的。〔學凱若的腔調〕我是邪惡的皇后！〔抓住凱若的手，把它放在哈羅德手裏〕這是誰的？

凱　　若：我不知道！

克麗艾：猜一猜！

凱　　若：我不知道，我也管不著！

克麗艾：啊，說下去，妳說！

凱　若：這是布林，當然，妳不能這樣作弄我！這是布林麻木遲頓的笨手！

哈羅德：恐怕妳猜錯了，這是我。

凱　若：〔掙扎的〕不會，你在撒謊！

哈羅德：〔握著〕我沒有說謊，我不是布林。

凱　若：你在說謊，你說謊！

哈羅德：我沒有說謊。〔凱若掙脫開來衝出去，她開始歇斯底里了〕

克麗艾：你來試試，哈羅德。〔用右手握著它〕

哈羅德：我不猜！這是該詛咒愚蠢的遊戲！

克麗艾：說下去，〔抓住他的手把它放在布林的手裏〕猜！

哈羅德：這是布林。

布　林：對啦。

克麗艾：猜得很好。

凱　若：〔暴怒〕他怎麼會猜對的？他怎麼知道是你的手而我不知道？

布　林：鎮靜些，凱若。

凱　若：回答我，我要知道，為什麼？我要你回答！

布　林：別說了。

凱　若：我不！

布　林：你歇斯底裡發作了！

凱　若：別管我，我要回家！（註14）

　　雖然克麗艾在最後成功地破壞了布林與凱若的婚事而達到了報復的快感，但她的舉動除了讓自己的自私曝露無遺外卻未必真能贏回布林的真愛。

　　相對於克麗艾，凱若原本可以成為布林理想中的伴侶—為他打理生活的一切、在他失意的時候給與鼓勵與慰藉、在困難發生時幫他出主意解決問題，並在必要的時候幫他倆扯上一謊，就如這個晚上。由於自小受到父親的寵愛，她目空一切，自以為是。她先是自認聰明地鼓動布林把不屬於自己的東西偷來裝飾門面，又得意洋洋地吹噓自己的傑作與功勞。雖然她一切做為的出發都是為了幫助自己心愛的人，但是在缺乏實事求是的精神，也少了聰明頭腦的前題下，她看不清事情的真相，更不懂真愛的定義並不包括與愛人共同製

造「白色謊言」，以致於在克麗艾的攪局下當布林的謊言與自己的謊言被拆穿後，羞憤之中也只能拔下訂婚戒指黯然的再次躲回父親寵愛的保護圈中。

　　凱若的父親麥爾凱特少校是一個嚴肅的軍人，神氣活現，說話粗聲大氣常惡語傷人。對女兒的寵愛呵護、對他人的冷嘲熱諷、對富翁的諂媚逢迎以及最後對男主角的暴力相向，他暴躁多變的性情如見一斑。來看看他與布林斯利間一段自以為是的對話：

少校：你們似乎碰到點麻煩了。

布林：〔十分緊張〕啊，沒，沒什麼，只不過停電，不算什麼。我們常常碰到這種事，我是說這種停電不是第一次碰到，我敢說也不是最後一次。〔粗野的笑〕

少笑：〔冷酷的〕同時你又沒有火柴，是嗎？

布林：是的。

少校：沒有基本的效率，是嗎？

布林：那可不能這麼說，實際上...

少校：年輕人，我說的基本效率指的是生活中保持警覺的起碼條件，不能忘乎所以，懂嗎！

布林：是啊，不過我當然沒有忘乎所以。

少校：那你準備怎麼解決？

布林：解決？

少校：不要學我說話！先生，我不喜歡這樣。

布林：您不喜歡 抱歉。

少校：現在，你看，是個突然發生的緊急事件，任何人都懂的這一點。

布林：沒有人懂得任何事，這才是緊急事件。〔他又粗野的笑〕

少校：省點你的幽默吧，先生！如果你不介意。讓我們客觀的來考慮一下這個情況，好嗎？

布林：好。

少校：好。〔滅了打火機〕問題：黑暗，解決辦法：亮光。

布林：啊，對極了！先生。

少校：武器：火柴---沒有，蠟燭---沒有，還有什麼？

布林：我不知道。

少校：〔勝利的〕手電筒，手電筒！先生？嗯！

布林：要不學原始人的辦法。

少校：你說什麼？

布林：對不起，我有點暈頭轉向了。很好，手電筒，真是光明燦爛！

少校：那麼哪兒能找到一個！

布林：雜貨店！現在幾點了？

少校：〔打著打火機，但是不能一次就點著，舞台燈光隨著打火機的燃滅相應的亮與暗〕

少校：見鬼！油快沒了！〔看錶〕九點三刻，如果你快點還趕的上。

布林：謝謝您，先生。您清醒的頭惱解決了這一切！

少校：好啦！你趕快去吧，小子。

凱若：祝你好運。

布林：謝謝妳，親愛的！〔二人在黑暗中互送飛吻〕

少校：〔惱怒〕別來這一套！（註15）

　　而當他在女兒受到欺侮時又是如何粗暴地對付敵人：

少校：〔怒火中燒，揉著眼睛〕．．．．．布林斯利，我問你一個問題，你可知道在我那個時候，像你
　　　這樣的混小子會碰到什麼？

布林：碰到什麼，先生？

少校：你得挨鞭打，打你個頭破血流！先生！〔故做鎮定的〕

布林：〔緊張的〕鞭打？

　　　〔少校胡亂地開始尋找布林斯利，在黑暗中，他活像個發瘋的機器人〕

少校：你會嘗到馬鞭抽在引誘者肩膀上的味道，你會跪下你這戰敗的雙膝為今晚你對我女兒的舞
　　　侮辱乞求寬恕！

布林：〔在黑暗中節節後退〕我會這樣嗎，先生？

少校：你會提高你這破爛的喉嚨，發出殺豬般的慘叫，乞求憐憫與原諒！（註16）

　　劇中另一位男性角色古董店老闆哈羅德有著善妒、計較的性格，他的友誼是有條件，

要求取報償的。商人們那種喜歡買賣人情的性格讓他在覺得自己得不償失時便會暴跳如雷，甚至加倍報復。他自認是布林斯利最好的朋友，但當他發現自己竟是最後一個得知布林要結婚的人時，他忿怒地表示：

哈羅德：結婚？

凱　若：是啊，正是這樣。

哈羅德：你和這位年輕小姐，布林？

凱　若：這是所謂的訂婚吧。當然，對象要得到爸爸的同意。

哈羅德：好啊！〔為這個新聞所激怒，布林竟連他也不信任、也不先告訴他〕多叫人吃驚啊！

布　林：我們一直保守著秘密。

哈羅德：顯然是的。這有多長的時間了？

布　林：不過幾個月。

哈羅德：你這個老滑頭！

布　林：我希望你能贊成，哈羅德。

哈羅德：行了，你倒是挺會守口如瓶的。

布　林：〔息事寧人的〕我一直想告訴你，哈羅德，我真的想過要和你商量。

哈羅德：那為什麼沒有做呢？

布　林：我不知道，我從來都沒打算要迴避你。

哈羅德：你每天都會遇見我。

布　林：是啊。

哈羅德：任何時刻你都可以向我提起。

布　林：我知道。

哈羅德：〔怒氣沖沖〕好啦，這是你的事，我沒有分享你隱私的福份，我只不過做了你三年的鄰居。我常常以為我們的關係不只是地理位置上的接近，可是顯然我錯了。

布　林：哈羅德，別發我的脾氣。

哈羅德：我發什麼脾氣？我只不過說了幾句令人吃驚而已，令人又吃驚又失望而已。

布　林：聽我說，哈羅德，要知道……

哈羅德：沒有必要多解釋，這件事倒給我個很好的教訓，以後不要太看重友誼！我太傻了，又傻
又笨，太相信人了.....（註17）

　　而當他在發現心愛的傢俱被盜用時，更是歇斯底里地大發雷霆：

〔正當凱若的父親在黑暗中逼進布林斯利的時後〕

〔大廳裏傳來一陣可怕的尖叫，大家木然的聽著，愈來愈近，接著砰的一聲門被踢開，哈羅德撞
進來。他怒目圓睜，一隻點燃的彎彎的蠟燭在他憤怒的手中抖動〕

哈羅德：嗚....，你這惡棍流氓！布林

哈羅德：....你這個下流胚，騙子，流氓！

布　　林：怎麼回事？

哈羅德：〔憤怒的〕你看到我房間的樣子了嗎？我的房間，我可愛的房間，全區最優雅最整潔的
房間。一隻椅子四腳朝天，另外兩隻疊起來像玻拖皮羅的廢物店，這還不算完，還不算
完，布林斯利！喔，不，你幹的壞事還遠不只這些，遠不只這些，布林斯利！

布　　林：遠不只這些？

哈羅德：別在我面前裝糊塗！這些年來我一直以為交上了個好朋友，誰知對門住了個高明的扒手！

布　　林：哈羅德

哈羅德：〔歇斯底里〕這就是我的報應，是不是？這些年來我照顧你，替你打掃收拾，僅僅因為
你是個不動手的邋遢鬼，而你，卻把我最好的家俱偷來給你的新女友與她的父親獻殷勤。
她大概也是你的共謀吧？

布　　林：哈羅德這是萬不得已應急啊！

哈羅德：用不著跟我說，我不要聽！我現在知道你是怎麼想的.....“用不著告訴哈羅德訂婚的
事，他是不值得信任的，他不是一個朋友，只是一個可以從他那裏偷些東西的人罷了”。

布　　林：你知道不是這樣的。

哈羅德：〔歇斯底里地尖叫〕我知道我是最後一個知道的人，我所知道的就是這些。我不得不在
一群陌生人面前了解這些事。而我，多少個匆忙的早晨聽你那任何人都會不耐煩的無病
呻吟，分擔你的寂寞憂愁，一小時一小時聽你那關於女人無聊的議論，好像除了你別人
都沒有這些煩惱似的。

克麗艾：他開始歇斯底里了，親愛的，別理他。

哈羅德：不該被理睬的是妳，克麗艾！〔對布林〕至於你，對你的訂婚我只有一句話，你和那個小飯桶是自做自受！〔凱若發出一聲尖叫〕

布　林：凱若....

哈羅德：啊，原來妳在那兒，是妳嗎？躲在陰暗裏。

布　林：別把她扯進來。

哈羅德：我不打算找她，我只要我的東西，我拿了就走。布林斯利，你聽見了嗎？現在你把我的東西還給我，不然我就叫警察！

布　林：別出洋相啊！

哈羅德：物單：一隻豎琴式靠背式的古董椅子，鍍金嵌玉真漆紅木，帶坐墊的。

布　林：就在你前面。〔用臘燭指著〕

哈羅德：不錯！物單：一隻半靠背的古董沙發，爪型沙發腳，深綠色的絲質坐墊和剛才的古董沙發配套。

布　林：在書房裏。

哈羅德：真是不可思議！物單：一隻古花瓶，年號 1809 年，瓶緣裝飾著別緻的雛菊和芍藥。

布　林：在地板上。

哈羅德：好。〔布林把花瓶拿給他〕唉喲.....你把花都給拿掉了，我馬上就來拿椅子和沙發。〔以一種哈羅德才做得出來的，彷彿人格尊嚴受到了極大侮辱的神情〕我們的關係結束了，布林斯利，我想今後我們沒有必要再說話了，沒必要。〔從桌上急急的扯過雨衣，裏面自然還包著佛像，跌的粉碎，再也無法修補了。全場一陣可怕的靜默，哈羅德竭力克制著聲音〕你知道這佛像值多少錢？你知道嗎？比你一生見過的錢還多，你賣光你的破爛垃圾家當都不夠！〔帶著瘋狂的沉靜〕我恨不得把你也撕個粉碎，布林斯利。

布　林：〔神經質的〕鎮定點，哈羅德...不要冒失！

哈羅德：是的，恐怕我真要粉碎你...以粉碎報粉碎，以牙還牙，公平交易！〔拉過一根金屬雕像的叉子，當做劍向他刺去〕我也要砸他個粉碎，我也要砸他個粉碎！〔另一手拿著臘燭瘋狂的走向布林斯利〕

布　林：不要這樣，哈羅德，你瘋啦！

少　校：幹得好，先生！我也認為是清算的時候了！〔拿過雕像的另一根叉子向前走去〕

布　林：〔躲著兩人〕等一等，少校，理智一點，不要用武力！.....哈羅德，我勸告你，你是很講禮貌的，很文明的，不要學這個莽夫！.....（註18）

最後他甚至聯合少校在黑暗中無情地追打曾是至交的布林斯利。

劇中唯一較正面的人物是住在樓上的老處女弗尼瓦爾小姐。她拘緊的性情得自她那當牧師的父親，善良的個性讓她幫助了布林和凱若掩飾了他們不告而取的行為，然而黑暗造成她因誤飲了酒而失態並在眾人面前吐露了一段心中壓抑已久的心聲：

弗尼瓦爾：手推車！手推車！手推車---在超級市場！（大家都呆住了，弗尼瓦爾顯然被自己的憂患攪的錯亂了，她話說得很快，很古怪）

弗尼瓦爾：所有醜陋的金屬手推車擠滿了孩子與瓶子---玉米餅滿滿的，他們都這麼說----然後他們把你丟在一邊。餅乾滿滿的----貓食滿滿的---魚餅滿滿的----油沙布滿滿的。粉紅色的郵票，綠色的郵票，斷了線亂飄的氣球----邊吃飯邊看電視，你走出去時得付錢----啊，爸爸這多可怕！這些不信神的傢伙，這些穿著皮夾克的異教徒們----可詛咒地譏笑我！但是，要不了多久。啊，不！上帝出現時誰敢再來？上帝會把他們從摩托車上摔出去！把他們的鋼盔打到地上，咦，真的，我對你說----這世界上的汽油燃盡了，雪茄煙也不吞雲吐霧了，也不再讓屁股擠來擠去了----滾開----滾開！滾開......

（註 19）

在劇中謝弗爾對弗尼瓦爾小姐的背景與身世著墨不多，但從上面的‘酒後真言’中，我們可以推敲她應該是一個在幼時因受到父親嚴格管教而與所處的社會產生隔閡，而在長大又因個性的限制無法踏入人群而至年華逐漸老去成為寂寞孤獨並染有酗酒毛病的老處女。謝弗爾利用「父親」與「牧師」的角色暗示著「父權」與「宗教」對人類教育與行為束縛的不滿。

以上的這些人因為不同的理由聚在黑暗中，卻也不忘‘適時地’一起對別人評頭論足、蜚短流長一番。來看看他們說人閒話的功夫：

哈羅德：班伯格？就是這個人要來嗎？喬治·班伯格？

弗　尼：是的，要來看米勒先生的作品，這不是新鮮事嗎？

哈羅德：對的，我從來沒見過他，上星期在〔星期日畫報〕讀到有關他的文章，大家都說他是個神秘的百萬富翁，他差不多全聾了，聾得像隻郵筒，只能關起門在他的房裏陪伴著他的藝術收藏品消磨時光，他幾乎是足不出戶，除了到什麼展覽會或是私人畫室。這才是生活！如果我有錢我也會這麼做，我只要收藏些磁器陶品過日子。

弗　　尼：我從來沒碰到過一個百萬富翁，我時常想他們是否和我們不一樣，比如皮膚⋯⋯

少　　校：皮膚？

弗　　尼：是啊，我猜想他們的皮膚一定更柔軟，柔軟的像我還是個女孩子時那個年代的淑女們的
　　　　　皮膚。

凱　　若：多有趣的想法！

哈羅德：啊，好個愛幻想的弗尼！真正的想像！我常說誰愛幻想誰就是弗尼。

弗　　尼：你真有一副好心腸，戈林奇先生，妳總是不肯說一句諷刺挖苦我的話。

〔她說到第二句話時自鳴得意的望著前面，兩隻手裝著富有教養的握著〕

弗　　尼：但這不能算幻想。在我年輕時，皮膚的柔軟是有教養的標幟，自然現在可不同了，我們
　　　　　中產階級已經很難維持體面的穿著，哪還能顧得上皮膚的柔軟？我父親曾經說，甚至炸
　　　　　彈丟到我們溫多佛愛的小屋面前爆炸時他還在說"戲演完了，我的小姑娘，我們中產階
　　　　　級是過時了，像行屍走肉。"可憐的父親，他有多正確。

少　　校：妳的父親是個什麼專家吧？

弗　　尼：他是個牧師，少校。

少　　校：喔。(註20)

　　　　在他們當中又屬哈羅德的道行最高，來看看他如何'修理'一個向他買東西的女士：

少　　校：〔對弗尼〕那麼妳的父親是個非國教派的牧師囉？

弗　　尼：他是個聖徒，少校。我真要謝天謝地他沒有活到今天，總算沒有看到當今社會的粗魯和
　　　　　庸俗的生活。

哈羅德：啊，妳說得真對，弗尼！粗魯和庸俗！真是說到重點上了。現在有些人的那副德行真叫
　　　　　人難以置信。我是否告訴妳上星期五我店裏發生的事情----我想我還沒有告訴你。

弗　　尼：是的，你沒有說過，戈林奇先生。

哈羅德：聽著，那時我剛剛打開店門，大約在九點三刻，我正在擦拭著茶具---你知道羅肯海姆總
　　　　　是那麼驚人的會積灰塵----這時後除了萊維特夫人誰會撿這個當口進來？你知道這個淡
　　　　　黃頭髮的寶貝，我是告訴過你的，她自以為是上帝送給單身男人的禮物。

�⋯⋯

哈羅德：誰知道她手裏拿著上星期我賣給她的花瓶，這原是她當做生日禮物送給一個追求她的老

頭子的。她正在做最後的衝刺以便俘擄這個老傢伙，讓法庭做出在他死後由她際承他的遺產的決定，我就知道這些情況，我是一個挺不錯的能判斷人的性格的好手，弗尼，就像妳知道的，而她是我聽見過的最貪婪的婦道人家。

......

哈羅德：.....我們接著說那花瓶。那花瓶原是中國康熙時代的，藍白花，上了桔皮色的釉，是絕對可靠的古董。我只以二十五鎊低價賣給了她，毫無疑問她做了比最便宜的交易。站〔起來斜靠在中央的台子上，以便說得更有聲有色〕....妳瞧怎的？她神氣活現，頭髮像滑稽劇中那種高高束起的樣子-----要是比她小一半的女孩做這種髮型，那看上去兩眼還算迷人----真的，妳知道這德性，..........凱魯蒂的老母狗，居然也配和我談磁器。〔被回憶所激怒，氣得全身發抖〕　（註21）

　　劇中另一個有趣的人物是前來修理電路卻一度被誤認為是百萬富翁的電器工人舒潘采。他是來自德國一個樂天派的避難者，現實生活上的失意並未減低他一有機會就高談闊論、侃侃而談的興緻。當他來到布林家時，在手電筒的微弱光線中他不經意地看到了布林的雕刻作品，當下他竟附傭風雅的大發議論，而由於大家對他被誤認的身份有著虛榮的崇敬心理竟也逢迎拍馬、似懂非懂地應和了起來：

舒潘采：〔看到雕塑品〕喔，天啊！這是多麼不尋常的物體！

布　林：喔，這不過是我放在這兒的一部份作品。

舒潘采：一部份？可能是，但是它已令人傾倒了！

布　林：您真的這麼以為嗎？

舒潘采：是啊，當然。

布　林：好極了，那您可以去看我的主要收藏物，它在後一道門裏，我的未婚妻會帶您去。〔弗尼瓦爾坐在沙發上，她喝得相當的醉了〕

舒潘采：一次一個新作品！在這個貪吃暴食的年代很容易患上視覺上的不消化症---.還很難找到治視覺病的特效藥呢...請允許我先把這件作品消化了。

布　林：喔，悉聽尊便....好，是的...用不著著急-----完全用不著...只不過...〔突發靈感〕您為什麼不在黑暗中品味呢？

舒潘采：請原諒，您剛才說什麼？

布　林：也許您永遠也不會相信，先生，可是我創作這些作品就是讓人在黑暗中欣賞的。我是按

照一條非常有趣的原理工作的，您知道維多麗亞女王時代的人怎麼說的嗎？"兒童應該是被看見而不是被聽見"，而我要說"藝術應被感受而非被看見"。

舒潘采：驚人之論！

布　林：是啊，不是嗎？我把我的理論叫做「實體感原理」。如果它不能頓時激發您的熱情，那它就不叫藝術。看，您為什麼不把手電筒給我而自己去試試看？

舒潘采：很好，我一定試試！〔把手電筒給布林〕

布　林：謝謝。〔他關了手電筒遞給凱若〕

〔這時弗尼瓦爾小姐已將整個身體躺在沙發上了〕

布　林：現在，張開您的雙臂，整個的感受它吧，先生！〔溜向工作室〕好好的長久的感受它吧！

舒潘采：〔帶著熾熱的衝動擁抱著這金屬作品，他拉曳著兩根金屬叉〕

布　林：您感受到我剛才所說的了嗎？〔悄悄的拉開書房的帷幕〕

舒潘采：太驚人了....絕對的令人難以置信...十分正確！像這樣的擁抱著，這東西立刻就成了傑作！

布　林：〔自己也吃驚了〕真的嗎？

舒潘采：當然，我在這兒感受到了---還有這兒---是人類動盪的兩個尖鋒...自我的愛和自我的恨交織在一點，這就是您作品的含意，是不是？

布　林：當然是的。您在對立中感受到統一，先生，您顯然是一位大師啊！〔布林悄悄的把沙發推到書房裏去，上面仰臥著弗尼瓦爾小姐，她做著再見的手勢消失在裏面〕

舒潘采：那裏，完全不是這麼回事。〔法文〕你們太客氣了----不過事實是顯然的...在這黑暗中站著，能感受到尖銳的衝突，根本的劇烈的痛苦，我們時代沉重的壓迫與折磨，這是簡樸的而非頭腦簡單的，有獨創性的而非幼稚的。總而言之，它具有真正的、深刻的寓意。在現在眾多的時髦作品中有多少能做到這一點呢？公正的朋友？

凱　若：啊，沒有！的確幾乎根本沒有！

舒潘采：我希望我不是太饒舌啦，那一定使我顯得可笑。

凱　若：絕對沒有。我可以整個晚上洗耳恭聽，您說得多麼的深奧！

哈羅德：我也是這麼想，真是深刻！

少　校：雖然我本人對藝術一竅不通，先生，但是能夠聆聽您的教益，真是不勝榮幸！

舒潘采：〔法語〕你們實在太客氣了！

哈羅德：您的意思是您在一粒沙中看到一個世界，在這一點金屬中您看了所有那些含意？

舒潘采：金屬的微型的縮影，這是關鍵所在！真是縮影的奇蹟！如果您要徵求我的意見，這孩子
　　　　真是一個天才，一個縮影的大師！在火柴盒這麼點大的空間裏他可以隨心所欲的表現一
　　　　切────從原始的法國高盧部落，到文明的希臘都城，頌歌咒語盡相宜。〔德語〕奇蹟！
　　　　奇蹟！

凱　若：喔，說得多麼的精闢啊！（註22）

　　這個滑稽的情景實在令人發噱。然而有時舒潘采也偶有略含哲理的佳言。當在被眾人趕下地下室修電路前，意猶未盡的他轉身說道"我即將離開藝術的光明而走向科學的黑暗"──雖是短短的一句話，確道出了自十八世紀以來有良知的知識份子在「人文」與「科技」間徘徊、取捨的兩難心境。最後，謝弗爾也藉用了舒潘采獨具一格的口吻說出：

舒潘采：看！現在你們的麻煩過去了！像耶和華在聖經裏說的那樣，我給你們帶來了最奇蹟的禮
　　　　物───光明！....現在，我要扮演上帝的角色啦！〔拍手〕大家注意，上帝說："讓光明
　　　　來到！"於是光明到來了，善良的人們，突然地！───驚人地！───真實地！───永不枯竭
　　　　地！───永不消失地！───永恒地───光明！（註23）

　　舒潘采的舉動為全劇帶來一個驚嘆的結局───隨著他打開開關讓光明重現的同時，人性的「罪與罰」在急遽的尾聲中展開了另一場熱烈的追逐戰，而其中的「對與錯」且留待觀者後續自我的省思。

　　謝弗爾透過以上幾個人物各自的性格顯現，陳述了對當時中產階級無知、虛假、作態與功利的現象，同時，他更藉由這些人物的聚集突顯了人性在面對衝突與逆境時自私、愚蠢的防衛心理。

劇本的喜劇精神

　　本劇的題旨（ motif ）其實可以從劇名《*Black Comedy*》上一窺端倪。在此 'Black Comedy' 可以有兩種解釋與寓意—「黑色喜劇」與「黑暗中的喜劇」。

　　從喜劇的發展歷程與對其引發笑的情緒的分析來看，喜劇的美感實質上是建立在自我勝利的優越感，喜劇的要義在於表現對衝突對象的戰勝。黑格爾在論著《美學》中提出，"笑就是一種自矜聰明的表明，標示著笑的人夠聰明，能認出這種對比或矛盾，而且知道自己是比較高明的"（註24）。喜劇的精神就是樂觀主義的精神，是對人類力量和尊嚴的充份自信，"喜劇把死亡撇在一邊，死亡對於目前快樂無關緊要，至於廣闊無垠的宇宙在

眼前的歡樂聲中，早已被人遺忘"（註25）。儘管喜劇作家的出發點是人類的不幸，但它的目的卻是快樂的，是一種壯麗、激動人心的超越，所以積極的人文精神、理性達觀和積極進取的人生態度，就是喜劇精神的核心。拋離這個核心，喜劇就越出了自己的道路。然而，就人類歷史的發展來看，喜劇的歡樂精神在現代的文明中產生了極大的變化，「黑色喜劇」(black comedy 或稱 dark comedy)就是喜劇在歷史演進中所分離出的一種變型。「黑色喜劇」是人類把在面對思想變遷與文明演進所帶來的不適與質疑舒發於創作上而形成的一種戲劇類型，它可以說是一種時代的產物，尤其是在兩次的世界大戰後。歷經浩劫的人類對良知、理性及道德觀念失去了信心，現代科技與物質文明的畸型發展更是令人感到窒息，傳統的價值觀已經喪失，昔日那些堅定的信仰早已土崩瓦解，精神因而失去依托。許多知識份子在面臨這個岌岌可危的處境時既憤怒又無耐，雖不滿又冷漠，有志者只好憑藉玩世不恭的嘲諷在作品中來宣洩自己絕望的心理與抑鬱的情緒。因此，這類作品的目的不在表現人生的樂觀面，不意圖製造歡笑、取悅觀眾；而在於曝露人類道德觀念或行為與思想上的偏差。它所敘述的不是和諧而是衝突，它所提供的不是歡樂的光明而是令人發笑的黑暗。雖然它陳述的是一個嚴肅的主題，但卻藉由喜劇的各種處理手法，諸如誇大、荒誕、錯置與不協調來引發觀眾笑的情緒，並透過這種組合與呈現使得觀眾在笑聲之餘更伴隨著一絲的恐懼—笑感是源自於作者對劇本主題的譏諷與嘲弄，恐懼則是來自於觀者對劇中題旨的意會與省思。

在某些時候，黑色喜劇會被列入「荒謬派」的戲劇範疇。從這個層面來看，本劇在寫作型式與語言結構上雖看不到「荒謬派」的標幟(註26)，但若從故事情節、人物性格以及對話與思想的機制上，卻是可以挖掘出劇中黑色幽默的成份，同時，劇中所呈現的也絕非歡樂的和諧，甚至它所提供的正是令人發笑的黑暗；本劇的喜劇精神因此是建立在對劇中人物的價值觀、倫理觀與生活觀的一種揶揄，訕笑中含帶著些許無耐，鄙夷間參雜著內心的警醒。

再從《黑暗中的喜劇》的方向來看。這是一齣發生在停電夜晚的戲，劇中許多衝突的發生、人物所表現的舉止與行為、以及他們的性格特色都是在黑暗中呈現出來的。在此，停電所造成的黑暗象徵著維持人類秩序動力的暫時消失，本劇即是利用這段時間呈現了劇中人為'惡'不欲人知的人性黑暗面，且在光明隨時可能再現的威脅下，劇中人倉皇舉動的結果卻是造成在光明與秩序再度恢復後'欲蓋彌彰'的可笑局面。身為旁觀者的觀眾在目睹這一切荒唐的行為後，在嘲笑與鄙夷之餘，若將其對照自己的生活經驗，所興起的應是更深一層的自我警省吧。

＊　＊　＊　＊　＊

　　無疑的，《黑暗中的喜劇》是個獨特的作品。然而，若是要把它搬到台北的舞台上是否會因時空的距離而沖淡了觀眾對劇作本身價值的肯定。就在 1997 年當我為參加台北市戲劇季演出選擇劇本時，再一次面臨困擾大部份劇場創作者在搬演外國作品或翻譯作品時進退維谷的難題。看著劇中的演員互喊著謅口的名字、說著經過翻譯後仍顯艱澀的台詞、穿著與自己文化習性有著極大差異的服裝，有時甚至化上濃妝、頂著假髮以改變膚色與外型只為了說服觀眾「我是外國人」，這著實叫人難堪。有些人也曾指責的說：「為什麼不演出國人自創的作品？一來可以免去面對因文化差異帶來的唐突，二來也可以鼓勵國人的創作風氣。」話雖不錯，但是難道就因這些問題就阻礙了國內觀眾欣賞國外優秀作品的機會嗎？一個作品只要懷著誠摯懇切的創作態度並包含著人性心靈與智慧成長的歷程，任何地方的劇場工作者都有權利也有義務在任何角落的舞台上把它搬演出來。正如謝弗爾藉用舒潘采的嘴說出「藝術是用來感受的」；它應該是無國界的。

　　然而，在 1994 年，我帶著學生秉持著忠於原著的信念演出了翻譯後原版的《黑暗中的喜劇》，結果卻是不如人意的。劇中的時間、空間、人物的性格、思想的邏輯、談話內容的用字遣詞、人際間的相處之道，甚至他們的智識與幽默等這些因文化背景上所造成的差異並不是在努力地研讀歷史資料與撰寫角色自傳甚至到國外做實地的體驗就可以得到完全的補填，學生的體會仍是有限，畢竟 1960 年代的倫敦與現代的台北有著極大的不同。當再有機會搬演它時，我必須仔細的考慮。

　　再次謹慎地審視《黑暗中的喜劇》的各方條件後，我發現劇本中所包含的主題其實是放諸四海皆準的，如若把時空遷至現代的台北應能因時空背景的一致使觀眾產生移情的心理，增加對這個劇本的接受度，這決定了我改寫的方向。

　　亞里斯多德在《詩學》中說到「悲劇的要素有六，是為故事或情節、性格、語法、思想、場面及旋律。……悲劇之第一要素，亦可謂悲劇之靈魂與生命，是乃情節。第二要素為性格。……第三要素為思想。」(註 27)；在我認為喜劇，尤指高級喜劇(註 28)亦然。一個劇本的主題思想支配著人物與情節；人物的性格決定情節的發展；情節的結構展現思想的意圖；而思想則透過對話來闡述。在《黑暗中的喜劇》完善的情節結構與人性互通的主題下，我想最要突破的關卡應是人物與對話。《詩學》中又提及「戲劇為表現一個動作，動作必包含動作之人，而動作之人當具有性格與思想之特殊品質，由此特殊品質乃造成動作之各種特殊品質。衡諸常理，人之動作有思想與性格兩因素，此二因素為造成人們成敗的緣由。」(註 29)如是，我保留了原著的故事情節，把時空放進了現在的台北，而利用現代都會人典型的特色塑造人物的性格並以適合其人格特色的談話傳達他們內在的思想，同時，也適當地保留原著幽默詼諧的對白。改寫之後，除保留原著獨特的喜劇情境、精簡洗練的戲劇結構及精彩有趣的故事情節以傳達原作者之創作意念外，並以改變其事件發生之時空背景和劇中人物的性格與思想，期望賦予此劇更貼切、更寬廣的時代風貌。

《盲中有錯—停電症候群》

　　時間是在現在，地點大約是台北天母一帶，男主角租貸的公寓中。天母與台北其它地區有著風味上的迴異。誠品書局、星期五餐廳、進口高級服飾店、玲瑯滿目的藝品店、通宵營業的流行 pub、美國學校、日僑學校以及只有在這裏才看得到的精緻地攤區。過往人群的神情與穿著散發出一種獨特的氣息，一種讓人神聖不可侵的清高。新舊交替，東西雜蹋，空氣中儘是不確定的後現代風。這應該就是故事發生的背景了。

　　《盲中有錯—停電症候群》與《黑暗中的喜劇》有著同樣的情節結構，但是隨著時間、空間的轉換以及人物性格的調整，劇本所要傳達的主題與意念也就有焦點上的差別。

　　先簡單地介紹劇中人物以及他們的性格特色：

米基羅　劇中男主角，以畫畫和雕塑為生。他是一個不確定的人，感情、生活、事業甚至自己的才華。‘未來’對他來說是不可掌握的；‘沒有自信’更是他想成為藝術家最大的阻力。‘怯懦’是他性格的寫照，‘逃避’是他處事的第一原則。

郝瑪麗　米基羅的未婚妻。做為一個軍人的女兒，她有一種眷村長大的小孩的特質，比人強的適應力，對情況的掌握也比一般人要靈活些。她對未來的婚姻生活有著美好的憧憬，她會為米基羅打理一切生活的瑣事，照顧他，讓他在無後顧之憂的情況下專心於藝術創作，同時她也肩負著肯定米基羅才華的重任。

連夢露　米基羅的前任女友，一個自視甚高的畫家。她是一個率性、勇於追求的前衛女性。身為藝術創作者，她看不慣米基羅的怯懦沒自信；身為同居女友，她得不到米基羅安全的承諾與保障，在這樣的情形下她自認灑脫的選擇離開。

郝將軍　退伍的軍中將領，瑪麗的父親，是一個典型的獨夫。暴躁、自以為是，當情況不順己意時除了嚴厲的指責外，暴力相向是他解決問題的最好辦法。他唯一的優點大概是對他自己的女兒寵愛有加。

蕭新衍　米基羅的鄰居，是一個附庸風雅、造做的藝術品店老闆。動作上帶有些許的女性氣質，遇事容易大驚小怪，言詞也頗為誇張，‘小心眼’是他的別名。

白小姐　米基羅的另一個鄰居，是個善良帶點傻氣的老處女。她是處於新世代社會中的傳統女性。獨居的寂寞使她極思求變，但由於過往的教育、保守的觀念使得她裹足不前，雖有熱情卻只能隱藏在抑制的外表下。

曾施益　水電工人。大學哲學系的畢業生，在競爭的社會中他無立足之地，懷著些許的‘失意’進入了另一個行業，但生性豁達的他卻也樂於現在的工作，偶有機會仍不忘高談闊論。

蘇比富　一個耳聾的億萬富翁，喜愛收藏藝術品。與人約會時‘經常性’的遲到是他身為有錢人的專利。

　　這幾個劇中人雖然是劇本裏特定的人物，但是他們的性格特色卻也普遍的存在我們生活中的周遭，因此，我為他們冠上了符號性的名字。前面已提及「性格」不僅是造成人們失敗或成功的緣由；尤有甚者，它更是造成人類生活中衝突的最大因素。由於群聚的天性，人不可能長期的離群索居；但是卻在群體的社會結構中因為各人的性格迥異而衍生出不斷的紛爭與困擾。本劇即想藉由一個在固定、密封又黑暗的空間中，數個獨立的個人在機緣巧合下聚在一起，透過劇情的推展除了描述他們各自的性格特色外，更重要的是經由他們因群聚而引發的衝突來呈現現代人類關係上的多重樣式。

複雜的三角愛情

　　米基羅、郝瑪麗與連夢露這三人之間的愛情關係是改寫後劇本中想要突顯的一個重點。愛情，自古以來一直是個惱人的問題；它比單純的人際關係更深奧、更難懂。米基羅在連夢露離開後與郝瑪麗由相識到相戀甚至已互定終身，但是由於個性使然，米基羅隱瞞了自己先前與連夢露的戀情。對他來說，「善意的謊言」是可以接受的，當然這也是他遲疑、逃避的藉口。對瑪麗來說，愛情是生活的必需品，她可以為愛全心的付出，為米基羅安排生活上的一切，出主意，做決定，甚至為了要父親答應自己與米基羅的婚事以及取悅來訪的億萬富翁，不惜打腫臉充胖子偷來蕭新衍家中的傢俱與飾品；這也是「善意的謊言」。他們之間的愛情建立在一種倚賴與被倚賴的供需上：

米：瑪麗，妳看現在這裏佈置得怎麼樣？

麗：棒極了！我真希望它能永遠像今天這樣，一切看上去是這麼的順眼！我就說嘛，相信我絕沒
　　錯！

米：看妳得意的，要是蕭新衍回來，我看妳怎麼辦？

麗：你可別嚇唬我，明天天亮以前他是不會回來的！

米：這我知道，要是他今天晚上突然回來了呢？這些傢具和藝術品都是他的寶貝，假如他一跨進
　　門一眼看見我們偷了他的家具，妳說他會怎樣？

麗：別胡說，我們可沒有「偷」他的寶貝傢具，不過是「借用」一下......

　　　　　　　　　　　　　　　　　．　．　．

米：我有預感，今晚一定會出問題，一定會的。

麗：基羅，你這就叫做「庸人自擾」。

米：倒希望是這樣。

麗：你就像我爸爸說的，是個膽小鬼、失敗主義者......

麗：妳別再爸爸說，爸爸說的，我聽了就討厭。反正我不喜歡軍人，他也一定看我不順眼。

麗：你又還沒見到他，怎麼知道？

米：因為我天生是個十足的膽小鬼，他會從我的呼吸裏聞到懦夫的氣息。

麗：聽好，基羅，你要學會的就是比他狠，爸爸一向只挑那些軟的、怕他的人來欺負。

米：正好，我是個軟的。

麗：別這麼說嘛......（註30）

當這種供需維持平衡時，一切都是甜蜜的，就連瑪麗在看到了照片追問有關連夢露的事時，只要米基羅一個親吻，情況就可以 '胡弄' 過去了：

麗：告訴我，基羅，你坦白說，在我之前你談過幾次戀愛？

米：一百次。

麗：說真的！

米：真的？那就沒有了。

麗：那你床頭櫃上的照片......

米：喔，那不只過維持了三個月。

麗：什麼時後？她叫什麼名字？

米：她叫連夢露，大概是兩年以前。

麗：她是什麼樣子的人？

米：是個畫家，很聰明，很伶利，就像.......

麗：你們最後一次見面是什麼時候？

米：我不是告訴妳了嗎？兩年以前。

麗：那你為什麼還把她的照片放在櫃子抽屜裏？

米：只不過隨便放著，別亂想。〔米親吻麗〕好了，客人快來了，妳去放點音樂，挑妳老爸喜歡的。

麗：他啊，除了軍隊進行曲什麼都不愛聽。〔麗走向音響櫃〕（註31）

　　當黑暗與困境來臨時，瑪麗一方面要幫忙遮掩自己與米基羅不告而取的勾當，另一方面還要討好自己的父親、應付屋子裏的客人，在這種焦頭爛額的情況下她仍不忘給與米基羅愛的鼓勵：

郝：嗯，雖然我覺得你的行為實在很古怪，可是我的女兒是我最疼愛的，只要你能證明你養得起她，我就答應讓她嫁給你，這樣講理吧？

米：講，講，再講不過了！

麗：爸爸，他當然養得起我。他的作品不久將聞名全世界，到時我就像米開朗基羅夫人一樣 ⋯⋯⋯
　　（註32）

　　　　　　　　　　　　　⋯⋯⋯

米：今天到底是什麼日子啊？

麗：振作點，別擔心，用不了多久一切就會恢復原狀。蘇比富會在光明中到來，他會喜歡你的作品，也會花大把的鈔票買下所有的東西。

米：哦，是嗎？

麗：是的，到時候我們就可以買一棟又大又漂亮的房子，從此過著幸福快樂的日子⋯⋯（註33）

　　乍看之下他們二人似乎是天作之合；如若不是連夢露的出現。

　　連夢露，不同於郝瑪麗，從事藝術創作的職業使她自認瀟灑，不受情愛的束縛。當她認為與米基羅之間的愛情已消逝不再，她毅然的離開了他。但在經過一段時日之後，她卻又想重拾舊愛，因此興沖沖的打了電話給米基羅，然而：

米：⋯⋯夢露，妳怎麼會打電話來？我以為妳還在國外，哪裏？機場？好，喔，不！今晚不行，我，我沒時間⋯⋯⋯⋯聽著，我現在不能跟妳說話，明天我去看妳好嗎？不，不行！跟妳說了，今晚真的不行。唉，問題不在這兒，妳不能來，聽著，情況變了，我們分開的這幾個月中發生了一些事⋯⋯⋯⋯夢露，我真的得掛電話了，和什麼有關？當然有關，喂，妳不能指望大家都呆著不動吧？妳能這樣嗎？⋯⋯⋯我明天再打電話給妳。（註34）

　　她在電話中得不到米基羅明確的回應，便以自己任意的解讀方式，在不顧慮因時間的距離所可能帶來的變化，擅自的闖入了已經不屬於她的空間。

　　在面對這樣的三角關係時，米基羅的處理方式應是最重要關鍵。他與連夢露的感情是否真的已告一段落？如果沒有，他如何能展開與郝瑪麗的新戀情？當連夢露再回頭希望重拾破鏡，他又怎麼面對與郝瑪麗的婚約？當他在黑暗中發現連夢露時，他將她推入了臥房：

連：你這裏在搞什麼鬼啊？

米：妳看到的，停電了，保險絲斷了，還沒人來修。

連：還有呢？那堆人為什麼聚在這裏？

米：唉，Long Story。簡單的說，是因為蘇比富要來看我的作品。

連：哦，那那個講話像鴨子叫的女人是誰呀？

米：喔，只不過是個朋友。

連：朋友！嗯嗯嗯，聽上去好像不只這樣吧？

米：好吧，如果妳一定要知道，她是瑪麗，我的現任女友。

連：喔？

米：她是一個討人喜歡的女孩，可以這麼說。在過去的六個禮拜，我們發展的很好。

連：那他的爸爸也跟你培養了不錯的關係囉？

米：這干妳什麼事？唉，我不是在電話裏叫妳別來嗎？妳現在先回去，我明天一
　　定去找妳，把一切都告訴妳。

連：我可不相信你。

米：〔抓住她，柔情的〕求妳，好不好？求求妳嘛.......〔二人相擁倒臥床上〕

・・・・・

米：哇，我敢說世界上沒有人能像妳這麼接吻。

連：你知道我有多想你嗎？這分開的六個月裏，我想了很多，羅羅，我發現離開你是個極大的錯
　　誤。

米：現在別說這些好嗎？

連：我從遙遠的地方趕回來就是要告訴你，畢竟四年的感情不能像一張舊報紙一樣那麼輕易的丟
　　棄。

米：有什麼不能的，你不是就這樣做了嗎？

連：那一切重新開始怎麼樣？

米：唉，我現在實在不能說這些。

連：為什麼不？

米：現在情況很危急，我不能解釋。再一個小時，一個小時之後我們再說，好不好？

連：好，我就等你一個小時。

米：你可不可以先回去，我晚點在打電話給妳。

連：嗯，我不相信你，你是不是又闖了什麼禍？我決定留在這裏，要是你不答應，我現在就下去告訴大家我來了。

米：唉，妳還是那麼任性。好吧，妳就躲在這個房間裏，不管發生什麼事都不准下樓。（註35）

在連夢露的電話裏，米基羅並未斬釘截鐵的拒絕她；當他在黑暗中發現悄然到來的連夢露，也只是將她藏入臥房而不明快的告知原委；甚至因為片刻的相處卻以黑暗為保護而與連夢露在眾人齊聚的情況下在床上重溫舊夢。他這種虛以委蛇的處理方式無怪連夢露在發現他即將結婚的真相後會憤而惡作劇地開了大家一個玩笑；這個玩笑除了揭開米基羅的謊言之外更逼得他陷入進退不得的窘境：

〔當連夢露不耐無聊的摸出臥房，再次在黑暗中偷聽大家的談話時〕

麗：…………我希望我們一結婚就離開這裏！〔連訝異的聽著〕

米：妳小聲點！

麗：為什麼要小聲？

米：我的意思是，不要得意忘形。我可不想再有任何差錯了。

麗：我才不怕，只要跟妳在一起，我才不在乎呢！我就要大聲的說……

麗：唉吆！

米：怎麼了？

麗：下雨了！

米：別胡說，屋子裏怎麼會下雨？

麗：真的，我頭髮淋濕了！〔連再惡作劇的潑了一杯酒往別的方向〕

蕭：喔！真的！我也淋到了！

郝：你們在做夢嗎？〔這次潑到了郝〕唉吆！見鬼了，我也在做夢嗎？

米：〔猜到了大概，找理由〕這是漏水，老毛病了！

郝：天啊！還有什麼我們不知道的？〔連拿著酒瓶在樓梯上亂敲，發出聲響〕

蕭：不會又是什麼意外的客人了吧？

米：〔無能為力的癱在椅上〕天啊！

郝：是誰在那裏？還不快出來！

米：〔靈機一動〕我想這一定是來打掃清潔的歐巴桑！

蕭：歐巴桑？

米：是啊！她每個禮拜來打掃兩次。

麗：我怎麼不知道？

米：喔，妳從來都沒遇過她，所以不知道。

麗：那她現在來做什麼？

米：我忘了告訴妳，是我要她今天來的。因為蘇比富先生要來，我想把房子弄乾淨些。

郝：現在才來？都幾點了？讓我來問問，〔提高了聲音〕歐巴桑？〔連沒有回答〕

米：別打擾她！她做事的時候不喜歡被打擾。

郝：哼，胡扯！〔再叫〕歐巴桑！

連：〔改變聲調〕啊，幹嘛？

米：〔如釋重負〕你們看，我就說是她吧！

蕭：你怎麼這麼晚才來？

連：晚來總比不來好啊！我知道米先生招待客人時，喜歡房子乾淨整潔，所以不管多晚我一定得來！

郝：那妳是什麼時候進來的？

連：喔，幾分鐘吧。我不想驚動大家，所以就直接上來了。

麗：那妳為什麼潑了我們大家一身水？

連：水？喔，我一定是不小心打翻什麼了。這裏黑的伸手不見五指，唉吆，米先生，你是不是又在玩捉迷藏了？〔連走下樓梯〕

米：別亂說，保險絲斷了，正在修，〔警告的〕燈隨時會亮的！

連：〔故意裝作不知道〕喔，那就太好了！不是嗎？〔連走到米的旁邊，把酒不偏不倚的潑在米的臉上〕

米：唉吆！妳現在可以回去了，這裏不需要妳！〔在黑暗中胡亂摸索想捉住連〕

連：喔，這怎麼可以？我的工作還沒做完。別生氣，我不是故意遲到的，我女兒生病，我擔擱了一下。

米：那好，妳快回去照顧你的女兒吧，我這裏不需要妳。

連：〔微怒〕你確定嗎？

米：我確定！

連：我知道這裏在每次聚會後是什麼樣子，酒杯、酒瓶、垃圾、臭襪子、女人的內衣、緊身褲還有......〔米終於抓到了連，用力的把她的嘴搗上，連也用力的反咬一口〕

郝：這位歐巴桑，請妳注意妳說話的用詞。妳可是在米先生的未婚妻面前說話，而我是她的爸爸。

連：喔？未婚妻？對不起，我並不知道。那真是恭喜妳們了！

麗：謝謝妳。

連：那妳一定是連夢露小姐囉？在經過四年這麼長的時間終於....〔大家被連的話搞迷糊了，只有米精疲力竭的低下頭〕

米：我求你...

麗：連夢露？四年？

連：是啊，連小姐，整整四年，好像還要多一點。米先生還常常說妳是魅力十足的女人，是最好、最出色的。

蕭：〔露出懷疑的神色〕等一等，我好像在哪兒聽過妳的聲音？

連：〔恢復本來的聲音〕哦，是嗎？

蕭：妳，妳是連夢露！

麗、郝：〔驚訝的〕連夢露！？

連：嗯，各位，大家好。

麗：妳真的是連夢露？

郝：今天晚上這裏到底發生了什麼事，我實在不明白？

連：讓我來告訴大家吧，這是個奇怪的房子，一個有魔力的暗房。任何東西任何事情到了這裏都

會變了樣子，屋子裏會下雨、該白天來的歐巴桑居然深夜才來、這不是很有趣嗎？

米：妳別說了，妳在這裏做什麼？

連：如果你在電話裏直接了當地跟我說清楚，那我現在就不會在這裏了！

麗：電話？

連：是啊，喔，我想他大概也沒告訴妳吧？要不要我把電話內容跟妳報告呀？

麗：讓她閉嘴，她真討厭！爸爸……

郝：鎮定，鎮定，小矮胖，爸爸就在妳身邊。〔郝移向麗的方向，抓住了連的手〕來，握住爸爸的手，事情都會解決的。

連：你確定你握的是你女兒的手嗎？

郝：〔摸了摸〕瑪麗，這不是妳的手嗎？

連：不是，是我的。你跟你女兒相處了幾十年，你的眼睛這麼不中用？

麗：基羅，你快叫她走！

郝：對，你如果不馬上採取行動，我馬上帶我女兒回去！

連：好，羅，你怎麼說？

米：我，我……（註36）

　　劇中的他顯然不是明智的；然真實的世界中，米基羅者流豈在少數？

　　再回頭看看郝瑪麗與連夢露這兩個現代社會的女性在處理愛情問題時的態度。連夢露在離開米基羅之後，時間與空間的阻隔並未讓她真正冷靜的思考、誠實的面對自己。當二人關係發生問題時，她不思解決而輕易地選擇離開(也許對她來說，離開就是解決問題的好方法)；當她想再次重拾過去的戀情時，卻仍然不改自己以往率性自我的處事態度。她自私的性格為別人帶來無端的滋擾與痛苦；她咄咄逼人的氣燄造成別人面臨抉擇的兩難，她並不了解其實愛情關係的消長也是一種自我學習、自我省思的經驗與過程。當她報復性的玩笑結束後：

米：妳為什麼要這樣做？妳沒有這個權利！

連：沒有嗎？

米：是妳離開我的。

連：哦，是嗎？

米：妳說妳再也不要看到我。

連：哼，我從來都沒有真得看到你，哪談得上離開你？你就應該永遠生活在黑暗
　　裏，這是你的本性。

米：隨你怎麼說。

連：你打心眼裏就不願給人看見，你是不是以為一旦被人看見，別人就不會接受
　　你，不會愛你？

米：妳走！

連：我要你說清楚，我要知道。

米：是啊，妳老是要知道，什麼事都要知道。走，妳走！妳為什麼要這樣？

連：因為，因為我關你。

米：我沒什麼好關心的，我不過是個落魄的藝術家。

連：你還是沒變，你為什麼一句真話都聽不進去？難道你要一輩子活在你自己的性格缺陷裏？

米：妳不要逼我，妳走吧。

連：你真要這樣？好，那我認為我離開你是我一生最正確的選擇！

米：哦，那我認為妳離開我的那一天是我一生中最快樂的時刻！

連：好極了！我就像丟了一個大包袱！

米：棒透了！我又可以自在的呼吸了！

連：恭喜你！〔大家沉默片刻〕

米：如果妳真是這樣，那妳為什麼要回來？

連：如果你真是這樣，那你為什麼要告訴歐巴桑說我是最好、最美、最有魅力的？

米：我沒有這樣說啊？

連：你有！

米：我沒有，是妳在假扮什麼歐巴桑時自己說的。

連：喔，是嗎？

米：是啊！〔二人狂笑〕〔在他們二人對話時，郝與麗聽得目瞪口呆〕（註37）

　　也許他們之間仍然存著一絲愛意，也因為這絲愛意讓她在這個三角關係中佔了上風。雖然這次她似乎成功的破壞了米基羅與郝瑪麗的婚事而為自己再贏回愛情，但是，將來呢？當愛情再次面臨考驗時，又是另一次輕易的分手？

　　郝瑪麗，表面上這個三角關係的受害者，她的表現又是如何？前面已提及她在愛情的供需維持平衡時，任何的災難、任何的困境都能迎刃而解。然而，當平衡不再時呢？當米、連二人似無忌憚的在她與她父親的面前大聲狂笑時：

郝：好啦！這對你們兩位似乎是個蠻愉快的對談，可是不要忘了我們還在這裏！

米：喔，聽我說，將軍……

郝：閉上你的嘴！在你做了這些事以後，你還想說什麼？

麗：爸爸，帶我回去，我要回家。

郝：乖女兒，別難過，爸爸來處理。

米：瑪麗，你聽我解釋。

麗：解釋什麼？我糊里糊塗的跟你在這裏有難同當，而她卻在一旁看熱鬧，你又做了些什麼？這是我應得的嗎？〔拔下手上的戒指〕這個還你！

米：什麼東西？

麗：你的戒指，把這個鬼東西拿回去！〔丟向米卻打到郝的眼睛〕（註38）

　　由於對愛情的盲目，她不識二人所建立的關係；當自認付出太多卻遭受欺騙，她也無法冷靜的思考應變；而在面對闖入的第三者時，她更是缺乏勇氣與智慧去迎接挑戰，最後，她當然只能傷心的退出，並在羞忿交集中聯合父親郝將軍對米基羅與連夢露採取訴諸武力的報復行動。愛情豈是盲目追求？報復又豈是愛情結束時的唯一途徑？它應該是一種需要悉心經營的事業，除了誠摯外還要智慧；「善意的謊言」並不足以建構真實愛情的幃幕。郝瑪麗顯然也未知其中真諦。

脆弱的人際關係

　　除了愛情之外，人際間的相處之道也是本劇想探討的另一個主題。一個黑暗的空間、短短的幾個小時、七個不同性格的人物，在時間與空間的極度壓縮下，道盡了人類關係的多變與不定。米基羅與蕭新衍二人由於比鄰而居又同是從事藝術有關的職業，在今晚之前，他們似乎建立了不錯的關係；但是在這個停電的夜晚，他們之間的友情卻面臨了大大

的考驗。米基羅在郝瑪麗的慫恿下偷偷搬用了蕭新衍的傢俱，雖然心有不安但仍然硬著頭皮去做：

米：妳不知道他這個人，小心眼的很，他的東西別人碰都別想碰。

麗：那有什麼關係，等會兒億萬富翁蘇比富看完後，他前腳一走我們後腳就把這些傢俱和藝術品
　　通通搬回去，這該行了吧？現在你就別瞎操心了。

米：好吧，不過我總覺得不管蕭回不回來，我們都不應該這麼做。

麗：天啊，你又來了，你看，現在這房子顯得多酷啊！（註39）

　　當蕭新衍出乎意料的回來時，米基羅不但不知懸崖勒馬反而以友情為幌，央求蕭新衍留下以免他回家後發現真相：

蕭：好了，我得先回去清洗一下，一會兒再來。

米：〔驚慌的〕你可以在這兒洗！

蕭：謝謝，不過我也得把行李理一理。

米：那用不著急嘛！

蕭：不行，除非萬不得已，我決不把衣服久久的在箱子裏放著，我最不能忍受穿皺巴巴的衣服。

米：差不了那一下下的，〔改變聲調富情感的〕我希望你留下來。

蕭：〔受感動〕好吧，為了你的熱情。（註40）

　　對郝瑪麗而言，朋友是日常生活中可擅自利用的資源；對米基羅來說，朋友之間也可因自我之所需而存在某種程度的欺騙。

　　而蕭新衍又是如何看待他們之間的友情呢？當大家在黑暗中閒聊，郝瑪麗談到了有關將來結婚的事情時：

蕭：結婚？

麗：是啊，我們正打算。

蕭：你們正打算結婚？

麗：不過得先徵得爸爸的同意。

蕭：好啊，居然如此的守口如瓶，多叫人吃驚！

米：我們是想給大家一個驚喜。

蕭：難道就不能事先告訴我嗎？

麗：我們誰都沒有告訴。

蕭：哼！

米：蕭，我是想要告訴你的....

蕭：那為什麼不呢？

米：我，我.....

蕭：〔怒氣沖沖〕好了，別說了，我只不過做了你三年的鄰居，沒有分享你隱私的權利。我還一直以為我們的關係不僅僅是地理位置上的接近，看來我是想錯了！

米：蕭啊，你別生我的氣嘛。

蕭：我生什麼氣？我那有資格生你的氣？我不過是吃驚，再加上失望！

米：你聽我說......

蕭：不必說了，這也給了我一個教訓。我太相信人，太看重友誼了，我太傻了，又傻又笨...（註41）

　　最後當蕭新衍發現真相時，他暴跳如雷拿著蠟燭衝回米基羅家：

蕭：米基羅，你這個混蛋！

米：蕭....

蕭：你這個下流的騙子，說謊的流氓！

米：怎麼回事？

蕭：你看到我房間的樣子了嗎？我那可愛、美麗、優雅、整潔的房間，現在變成什麼樣子？我心愛的東西倒的倒、散的散、不見的不見，這都是你幹的好事！

米：怎麼會這樣？

蕭：別跟我裝迷糊！我一直以為我交上了個好朋友，誰知道竟然是引狼入室，你真是個高明的扒手！

米：蕭，聽我說....

蕭：沒什麼好說的，只怪我自己交友不慎。這些年來對友情的付出，換來的卻是你把我最寶貝的傢具、最珍貴的收藏偷來取悅你的新女友和她的父親，她大概是你的共犯吧？

米：蕭，這是不得已，應應急的啊！

蕭：別說了，我不要聽！我現在知道你是怎麼想的，"不用跟他說了，蕭那個傻蛋是不會發現的"哼！

米：你知道不是這樣的。

蕭：〔越說越激動〕我真是太笨、太傻、太相信人！〔捶胸頓足〕

連：他又發作了，羅，小心啊！

蕭：要小心的人是妳，連夢露。至於你，米基羅，關於你的訂婚我只有一句話，祝你和你的那個小飯桶永遠不幸福！〔麗發出了一聲尖叫〕

蕭：現在把我的東西全都還給我，要是有一絲絲的損壞我就報警！〔看到自己的椅子〕哼，這是我的椅子，〔拿著蠟燭上上下下的看〕弄髒了嗎？〔環顧四周〕我那張世界上獨一無二的唇型沙發呢？

米：在工作室裏。〔走向工作室，中途看到放在地上的大花瓶，米快速的抱起給蕭〕

蕭：啊，你把我的花都換掉了！〔以一種斬釘截鐵的語調〕先生，我們以後沒有再交往的必要了。我馬上就來拿我的椅子和沙發。

〔蕭抱著花瓶，轉身又撇見自己的外套，一把抽了回來。原來包在裏面的佛像掉了出來，摔破在地上。一陣可怕的寂靜〕

蕭：〔咬牙切齒的把話從齒縫中擠出〕你知道它值多少錢嗎？你知道嗎？它比你一輩子見過的錢還值錢。〔睜大雙眼瞪著米，慢慢的放下花瓶〕我也要把你摔破，摔的比它還破！(註42)

　　在蕭新衍的眼中友誼並不是雙向的，別人必須全然的坦誠，自己卻不必相對的付出；而當別人對不起他時，加倍的求取報償是他絕對會採取的舉動。

虛飾的人際相處

　　除了薄弱的朋友情誼外，劇中對人際間另一種荒謬可笑的相處模式也提出了嘲諷。當水電工曾施益在眾人的期盼下到來卻被誤認為是姍姍來遲的億萬富翁蘇比富，眾人立刻蜂湧而上：

曾：喂，有人在嗎？米先生，我照安排的來了。

米：天啊！這是蘇比富先生！

麗：他來了！

米：在，在，我在！

曾：你一定以為我不會來了吧？

米：那裏，我很高興您能花您寶貴的時間到這兒來看看，我知道您非常的忙。不過，我們的保險
　　絲斷了....

蕭：你得說大聲些，他的耳朵不太好。

米：〔大聲說話〕保險絲斷了，停電了，什麼都看不見！

曾：請不必著急，〔從工具箱裏拿出手電筒打開〕看！

〔白、蕭鼓掌叫好，米、麗二人卻瞥見一張還沒搬走也毫無遮蓋的椅子，正不知如何是好時，曾
把外套適時的脫下，連同帽子剛好放在椅背上遮住了大半〕

米、麗：真是太好了！

米：您通常都隨身攜帶手電筒的嗎？

曾：是的，這樣才能看見細部。〔看看大家〕你們在舉行私人聚會嗎？

白：喔，沒有，我馬上就離開，不打擾您。

曾：別為了我的緣故離開，我不會輕易的被打擾。

白：喔....〔愛慕的眼光看著他〕

米：〔對著他的耳朵喊〕讓我來介紹，這是郝將軍。

郝：〔對著另一隻耳朵喊，握手〕十分榮幸與你見面！

曾：〔搗上耳朵〕那裏，那裏。

米：這是郝瑪麗小姐。

麗：您能賞光實在太令人興奮了。喔，這位是蕭先生。

蕭：您好。

麗：這位是白小姐。

白：〔伸出手與曾相握〕哇，真的不一樣耶！果真比一般人要平滑、柔軟....〔不斷的摸著，曾
　　被摸得不知如何是好，大家訝於白的舉動愣了一會兒〕

米：白小姐....

白：〔如夢初醒〕喔，對不起。〔把手收回〕

曾：沒關係，不必客氣。

麗：先生，您要喝點什麼嗎？

曾：請不要麻煩，我時間有限，請就帶我去看看或告訴我怎麼走就行了。

米：喔，是，是，穿過去到我的工作室就是了。(註43)

　　原本這個身份的誤認只要在曾施益到來時由米基羅稍加的詢問就可以避免的，但是由於米基羅正窮於應付瑪麗對他在二樓所做的事(他將連夢露暫時藏入了二樓的臥室)的盤問而急於轉移大家的注意，再加上眾人對億萬富翁的討好心態，於是就鬧出了往後一段可笑的插曲。曾施益在進入工作室前瞥見了米基羅擺在牆邊的一個雕塑品：

曾：哇，這是多麼不尋常的東西啊！

米：〔嚇得趕快衝過去〕這....〔發現原來是自己的作品鬆了一口氣〕這不過是我一個未完成的作品。

曾：未完成？可能是，不過已經令人傾倒了！

米：您真的這麼認為嗎？

曾：〔靠近的看〕當然。

米：好極了，那你可以進去看看我其它的作品。

曾：不，一個一個來。在這個貪吃暴食的年代很容易患上不消化的毛病，欣賞藝術也是如此。就讓我把這個作品先消化了吧！

米：是的，悉聽尊便。嗯，〔努力的想把曾弄進工作室〕那您為什麼不在黑暗中感受它呢？

曾：你說什麼？

米：〔胡扯的〕您也許不相信，我創作這個作品就是讓人在黑暗中欣賞的。我是根據一種有趣的原理，那就是...「實體感原理」，對，就是這麼說。難道您沒聽說過「藝術是用來感受而不是用來看的」嗎？〔大家都被唬得一愣一愣的〕

曾：哇，真是驚人，真是有趣！

米：〔再進一步的胡謅〕是的，一個作品如果不能立即有效的在黑暗中激發你的熱情，那就不叫藝術。您現在為什麼不把手電筒給關上在黑暗中盡情仔細的感受呢？

曾：〔被說服，把手電筒交給米〕嗯，我就試試看！〔張開雙手輕觸雕塑〕

米：怎麼樣？有什麼感覺！〔米把手電筒遞給麗再溜向工作室把門打開〕

曾：嗯，果然不同凡響，只是輕輕的接觸就能得到這麼大的震憾！

米：〔再溜回沙發旁〕那您何不進一步張開雙臂盡情的擁抱它呢？

曾：嗯，好，我再試試！〔曾雙手抱向雕塑〕

米：您現在明白我所謂的「實體感原理」了吧？

〔米一邊說一邊吃力的把沙發推向工作室的方向，沙發上還躺著不知何時已醉臥了的白小姐〕

曾：太驚人了！的確令人難以置信。像這樣的擁抱著它頓時它就成了不可一世的傑作。

米：〔連自己也吃驚了〕真的嗎？

曾：當然。在這裏我感受到人類動盪的兩個尖峰，自我的愛和自我的恨交織在一起，這就是你作
　　品的涵意吧？

米：〔傻傻的〕對，您在對立中感受到統一，在分劣中感受到融合。唉呀！您顯然是一位大師啊！

〔米把沙發推進了工作室，在晃動中白抬起頭看了看，向所有人在黑暗中遙送了個飛吻。米很快
的再衝出來，手上拿著一個大紙箱〕

曾：沒有的事，我只是舒發了自己的一點淺見。黑暗中我從它身上觸摸到根本劇烈的痛苦，這種
　　痛苦是來自於時代的動盪、社會的不安而加諸在人身上的。唉！在眾多的所謂藝術品中，那
　　一個能夠像它表露的這麼清楚？

麗：〔似懂非懂〕啊，沒有，的確沒有！（註44）

　　米基羅為了怕曾施益的手電筒所帶來的亮光曝露了蕭新衍的沙發，因此利用別人的無
知胡謅了「黑暗中的實體感原理」；而曾施益滔滔不絕、自以為是的意見舒發也讓眾人更
有機會來奉承這位被誤認的億萬富翁。來看看他們訶諛奉承的談話：

曾：喔，我是不是太多話了？抱歉，我又失態了。

麗：不，您沒有。我們可以一個晚上洗耳恭聽！

蕭：是的，多麼深奧的言論啊！

郝：雖然我本人對這些是一竅不通，不過聽了你的高論，真是獲益匪淺！

曾：你們實在太客氣了。

蕭：您的意思是，這是一個好作品囉！

曾：何止。在這一個小小的雕塑中包含了作者對人類、對時代、對我們所處的世界，最深、最極至的關切，以及最誠摯、最樸質的愛。唉，我敢說米先生一定是一個難得的天才啊！

麗：哇，多麼精闢的見解呀！（註45）

　　然而，當眾人終於發現了曾施益的真實身份時，他們的態度又是如何的急轉彎？

曾：米先生，像這樣的作品一定價值非凡吧？

米：大概吧。

麗：〔急切的〕您的意思是，您想買下它？

曾：是的，如果我有錢，我一定買下它。

蕭：您別客氣了，根據「錢雜誌」您可是世界上數一數二的大富翁啊！

曾：「錢雜誌」？你一定搞錯了，根據我的銀行存摺，我所剩的錢剛好可以維持到這個月月底。

蕭：您的意思，您破產了！

曾：不，我的意思是，我通常都算的剛剛好。

郝：哼！我知道億萬富翁都有些怪癖，不過這樣的推拖拉有點讓人討厭。

麗：爸爸...

曾：億萬富翁？你們為什麼這麼說？

郝：該死的，你總不能否認你是誰吧？

蕭：蘇比富先生，這是您喜歡開的玩笑吧？

曾：蘇比富？那不是我的名字，我叫曾施益。我不是什麼億萬富翁，不過我擁有哲學學士學位，目前受僱於「開開心心」水電行。

麗：水電行？

米：你是說，你不是....

蕭：他當然不是，他只不過是來修電燈的。

郝：〔碰到麗的手，一把搶過手電筒，打開，對著曾照去，無情的〕你一個水電行的工人居然不請自來的闖進別人家，又高談闊論的發表一些荒謬的言語真是荒唐！

曾：先生，請不要岐視別人的職業，還有，我是被電話請來的絕不是你所說的不請自來。

郝：不許還嘴！否則告你服務不週！〔把手電筒交給米〕告訴這傢伙他該做的事。

米：總開關在地下室，你就快去吧！

曾：〔搶回手電筒，忿忿的說〕我就是為這個來的，真是不可理論！

曾：〔走向椅子，拿起自己的外套與帽子，看見精美的椅子〕啊，真是一把好椅子！

米：〔一屁股坐下，遮住椅子，激怒的〕你還不快去修電線！

曾：〔沒好氣的〕在哪兒？怎麼走？(註 46)

在這裏我們看到了人性中多重、複雜的矯飾心理：一個不誠實的藝術創作者利用別人對自己專業的不了解而信口雌黃地胡謅，只為了讓自己從危機中脫困；一個失意的社會邊緣人不能真正坦然的接受實際境遇，在偶有的機會中無視情況是否合宜而對自己並不熟悉鑽研的話題大發議論；一群不明事理的庸俗之人由於‘愛富’的心理，對錯認的人所發之謬論雖有不解卻也穿鑿附會、大表讚許，又由於‘嫌貧’的心理，在發現真相時不但不知道歉反而將自己因先前的無知所引發的羞忿怪罪於原被錯認的人—這些不成熟的虛偽心態不正普遍存在我們的四週嗎？

制約下的潛在性格

人類是由不斷進化而來的。在進化的過程中，生物的機能與自然的環境漸漸地密合，人類在這種生物演化及求生存的競爭過程中取得了萬物之尊的地位。然而，生理機能的不斷演化與修正的同時，人類的心理機能是否也在持續進化中？

人是群聚動物。群聚的社會有一定賴以運作的規則，這些規則就是共同的制約。有些人對這些制約視為理所當然也樂於順從；有些人無法接受這些制約的束縛而挺身反制；還有些人雖不認同制約的規範卻無法或不願公然違抗，在這樣的矛盾中長久之後逐漸生成潛在的第二性格，當某種特定的情況發生或得到某種暗示性的鼓勵時，這潛在的性格便會出現。劇中的白小姐就是一個例子。

白小姐，一個處於新舊世代接續中而不知所措的獨居女子。生性善良、保守的她對一切新鮮的事物懷著‘期待又怕受傷害’的心理，平常的日子她總是拘緊、謹慎又循規蹈矩。當她因為停電害怕而來到米基羅家尋求同伴時在無意中發現了蕭新衍的傢俱，她義正詞嚴的責問郝瑪麗：

白：這些傢俱怎麼會跑到這裏來？它們都是蕭新衍的呀！

麗：我知道我們做了一件很不好的事，我們把他最好的東西全都偷偷的搬過來了，而且還把基羅的破爛東西全搬到他那兒了。

白：為什麼呢？這麼做是很不好的呀！

麗：我們知道啊，可是基羅現在的經濟情況不是很好，坦白說，他簡直就是個窮光蛋。如果我爸爸看到他那些破爛傢俱知道了一定會禁止我們結婚，剛好蕭先生不在，所以我們就利用了這個機會。

白：如果蕭新衍知道有誰碰了他的傢俱或是藝術品，一定會氣瘋的。尤其是那個雕像，那是他最寶貝的，很值錢的！

麗：喔，白小姐，妳現在都知道了，妳不會出賣我們去跟蕭先生說吧？我們實在是逼不得已，走頭無路了，而且只是借一個小時，喔，求求妳，求求妳啦！

白：好，那好吧，我不會出賣你們的。

麗：啊，妳真好。謝謝妳，謝謝妳！〔在黑暗中猛得搖晃白的身體〕

白：好，好，好，不過妳父親和那個蘇比富一走，這些東西就得歸回原位喔！（註47）

　　由於白小姐的善良，她並未告訴郝將軍實情，甚至在蕭新衍出乎意料的早歸時還幫助郝瑪麗與米基羅遮掩傢俱、吹熄火柴以免真相曝光。然而，在這個停電的夜晚，她隱藏在心中的另一種截然不同的性格卻因為不慎誤飲了酒而不自禁的顯現出來。首先是當郝瑪麗為了轉移大家的注意以便讓米基羅有機會把蕭新衍的傢俱搬回去而招待大家喝飲料時：

麗：現在大家來乾杯，祝大家.....生日快樂！

蕭、郝、白：啊？

麗：是「有生之日」都快樂！

蕭、郝、白：喔！

郝：謝謝妳，小矮胖，真是我的乖女兒。〔喝一口酒〕見鬼！這是什麼東西啊？這不是 whisky 啊！

蕭：〔喝一口〕我這杯是檸檬汁！

白：〔也喝一口〕啊，可怕，太可怕了！我這一定是酒精飲料，喔，多讓人不舒服啊！

麗：喔，對不起，一定是我弄錯了。

蕭：沒關係，換回來就好了。我的是白小姐的，將軍拿的是我的，那將軍的...

麗：在白小姐那兒！

〔大家在黑暗中摸索著，互換杯子，好不容易換好了，白在空檔中把酒一飲而盡再把杯子交出去。〕
（註48）

在黑暗中白小姐因錯誤第一次接觸到酒，先是由於好奇心作祟她一飲而盡，後來卻在酒精所引起醺然的快感的引誘下，她利用了黑暗做為保護索性摸到酒櫃旁邊自顧自的暢飲了起來。當酒精在她身上產生功效時，她開始口不擇言的加入蕭新衍說別人閒話的行列。當大家無意中把話題扯到連夢露的身上而不知連已悄然到來時：

麗：她真的很漂亮嗎？

蕭：不，一點也不，正相反，我敢說她長的很---平常。

米：她不是這樣的！

蕭：我不過是表示個人意見。

米：你以前從來沒這麼說過。

蕭：你以前也從來沒問過我。從她離開後，我常想她甚至長的有一點醜。舉個例子，她的牙齒又硬又尖像是一排鐵柵欄，還有她的皮膚也很差。

米：她才不是這樣呢！

蕭：她是，我記得清清楚楚。那個皮膚就像在灰色的牆上塗了一層粉紅色的油漆。

白：的確如此！雖然我很少看到她，我卻記得她的皮膚。正像你所說，是一種很奇怪的顏色而且很粗糙，不像一般年輕女子應有的樣子，如果她也算是年輕婦女的話。〔連憤怒的站起來〕

蕭：說的對，很粗糙！

白：而且很臃腫。

蕭：很臃腫！

米：你們這麼說不覺得很丟臉嗎？

蕭：我從來都不喜歡她，她太聰明了，聰明的讓別人都覺得自己很笨。

白：而且放蕩不羈的叫人討厭。（註49）

此外，當水電工曾施益被大家誤認為是億萬富翁時，白小姐一反平常保守拘僅的姿

態，借著酒精的摧動力緊抓著曾施益的手：

白：哇，真的不一樣耶！果真比一般人要平滑、柔軟....〔不斷的摸著，曾被摸得不知如何是好，
　　大家訝於白的舉動愣了一會兒〕

米：白小姐....

白：〔如夢初醒〕喔，對不起。〔把手收回〕（註50）

　　隨後，她因不勝酒力醉倒在米基羅偷搬來的沙發上而被不知情的米基羅推入了工作
室，在黑暗的工作室中她竟也忘我的引吭高歌。最後，她在完全失控的情況下：

〔突然間工作室的門碰的一聲打開，白跌跌撞撞的走出來。在黑暗中，白表演了一段火辣辣又極
具挑逗的歌舞。在這段載歌載舞的時間裏所有的人都被白這突如其來不可理解的舉動震呆了，大
家像石膏像似的站著一動也不動，歌舞結束後白跌在蕭的身上〕

蕭：白小姐，怎麼渾身酒味？妳醉了，來，我扶妳回去。

白：回去？喔，對，妳說的對極了，我真是該回去了。米先生，那位真的蘇比富還沒來嗎？實在
　　是不可原諒，請代我表達我對他的不滿。（註51）

　　在眾人的眼裏，白小姐原是一個矜持善良的老處女；也正是這種眼光使得白小姐愈發
的壓抑自己其實也有的熱情、衝動的一面。經過了這一個晚上，白小姐是否會得到一個重
生的機會從此勇於嘗試生活？還是仍舊在酒醒後獨自懊惱自己的失態而更加的隱藏自我
呢？

　　郝將軍，一個剛自部隊退休的軍中將領，長期的軍旅生活造成他只講紀律不看情面的
嚴苛性格。在他一跨進米基羅家時面對一片的黑暗當下就咒罵了起來：

〔大門外傳來一陣玻璃撞擊破碎聲，跟著一陣咒罵聲。麗連忙摸向門口〕

郝：該死的渾蛋！這裏有人嗎？

麗：喔，爸爸，我在這裏！

郝：妳不會開燈啊！見鬼了！還有幹嘛把些玻璃瓶放在門口，害我差點摔死！

麗：對不起啦，爸爸。這兒停電了，那些瓶子是準備拿去回收的。.......

郝：停電多久了？

麗：大概十分鐘吧，總開關出了點毛病。

郝：妳的那位年輕藝術家呢？

麗：他在對面，正在設法找蠟燭呢！

郝：就是說還沒找到？

麗：沒有，連個火柴也沒有。

郝：我就說嘛！亂糟糟，沒秩序，壞習慣！

麗：爸爸，您怎麼這麼說嘛。這種事誰都可能發生的嘛。

郝：就不會發生在我身上！（註52）

　　高位的官階也養成了他‘媳婦熬成婆’不健康的報復心態。把一切自己曾經遭受的苦難或不平更加倍的發諸於別人的身上，這也是一種制約下反轉的變態心理。當瑪麗解除了與米基羅的婚姻時，立即激起了郝將軍的反應：

麗：......〔拔下手上的戒指〕這個還你！

米：什麼東西？

麗：你的戒指！把這個鬼東西拿回去！〔丟向米卻打到郝的眼睛，連大笑〕

郝：〔怒火中燒〕很好笑嗎？小姐？哼！米基羅，我忍不住了！你知道我要怎麼對付你嗎？

米：啊！

郝：在你對我和我的寶貝女兒做了這麼齷齪的勾當之後，我要把你抓起來倒掛在牆上，用世界上最粗的皮鞭打的你皮開肉綻！〔郝一邊說一邊搜尋著米，米害怕的躲著，生怕被抓到〕

米：啊！

郝：然後再用世界上最硬的石頭，敲得你頭破血流！最後，把你丟到鹽水裏痛得你跪地求饒！你會扯著你破爛的喉嚨，發出殺豬般的慘叫！（註53）

　　看來，在郝將軍這種有仇必報的處事態度和自認是為了保護女兒才採取的激烈手段的表現下，米基羅即使不因連夢露的攪局，也會因為害怕未來岳父殘酷、暴躁的性格而對這門婚事望之卻步吧。

＊　＊　＊　＊　＊

「在黑暗中妳能做些什麼？」郝將軍問。

「沒關係的，那些酒杯、酒瓶的位置我記得清清楚楚的，這些事我常做。」郝瑪麗回答。

在黑暗中，人的眼睛因為沒有光線而看不見，但是如果他對週圍的環境非常熟悉，仍然可以暢行無阻；如果他對週圍的環境不了解，經過一段時間的適應也能夠慢慢習慣，只要他記得所有東西擺放的位置，因為，此時「心」的感覺代替了「眼睛」的功能。但是，如果失去功能的是人的心而不是眼睛呢？

"我從來都沒有真的看到你，哪談得上離開你？你就應該永遠生活在黑暗裏，這是你的本性。"

"你打心眼裏就不願給人看見，你是不是以為一旦被人看見，別人就不會接受你，不會愛你？"

"你為什麼一句真話都聽不進去？難道你要一輩子活在自己的性格缺陷裏？"

劇中連夢露問。

沒有一個人是完美的，每個人都會有些缺點。但是，如果人不能看見自己的缺點甚至沉溺在其中，那他失去的是更寶貴的內心視界。

"讓我來告訴大家吧，這是個奇怪的房子、有魔力的暗房，任何東西、任何事情到了這裏都會變了樣子，屋子裏會下雨，該白天來的歐巴桑居然深夜才來，這不是很有趣嗎？"

關於這個夜晚，關於這個故事，關於這些人，我覺得它就叫做《盲中有錯—停電症候群》。

第二章：導演的創作意念

導演構思、導演計畫與創作解說

　　戲劇的演出是在將劇本中平面的文字敘述轉化成為舞台空間裏的活動視像，而戲劇導演(director)的工作，在我的認知，就在為這個轉化的過程提供可行的組合方向(direction)。在轉化的過程中，導演憑藉著自身對劇場藝術中各種組成因素的掌握與統合，把自己對劇本思想意念的了解與詮釋，透過選擇與處理後，以立體的表演方式向觀眾做出完整的呈現與傳達。劇場藝術的組成因素眾多且複雜，它所含蓋的藝術範疇包括了文學、美術、音樂、舞蹈、建築…等，它所需要的參與創作者(co-creators)也來自不同的專業領域，因此，它可以說是一種集體創作的綜合藝術。導演在這門綜合藝術中所扮演的是領導者、統合者與決策者的角色，同時，他也是這個綜合創作作品完成時的作者。為了讓一齣戲的演出順利、成果完善，導演的事先評估與準備工作是最重要也是不可或缺的，這個前置的導演功課我稱之為「導演構思」。

　　「導演構思」是導演對於未來的演出在舞台視像上整體效果呈現的設想與預見，它是導演意念的思想藍圖。透過對這個藍圖的規畫，導演把劇本中所蘊涵的無形的思想主題轉化成可視、可聞、甚至可觸碰的舞台行動。「導演構思」主要的工作是在設定劇本中的人物形像、舞台空間、佈景、道具、服裝、燈光、音樂甚或舞蹈等各舞台及劇場演出元素的處理原則，並對劇中的特殊場景、高潮場景以及氣氛、節奏的掌握提出預先的見解與安排。在經過不斷深化的過程後，導演即可透過構思的建立而確定演出的型式與風格，並賦予劇本現實演出的意義與價值。

　　為了具體的實現「導演構思」，導演必須更進一步製定「導演計畫」。如果把「導演構思」比做工程的藍圖，則「導演計畫」就是工程的施工圖。「導演計畫」主要是針對構思中的意念提出技術上如何處理的具體說明。「意念」與「技術」這兩者其實是相輔相成的，而且在大部份的創作經驗中它們會是同時產生的；因為一個導演在構思的階段也應該考慮到每個意念或想法在技術上是否可行。

　　本章的主題即是針對《盲中有錯─停電症候群》在創作過程中從導演構思、導演計畫、到最後舞台上實際的呈現所做的說明，它包含了最初意念的形成、深化、潤飾、技術層面的考量，以及最後成品產生的種種創作歷程。我將分為「劇本場景分析」、「舞台空間」、「佈景」、「道具」、「服裝」、「燈光」以及「音效」等七個單元做詳細的解說。

單元一：劇本場景分析

導演工作是一門二度創造的藝術，它是以劇本做為創作的根基。在我認為，導演與劇作家的創作程序是恰恰相反的——劇作家是以現實生活為出發，以完整的劇本為創作的成果，他創作的歷程可以說是從現實生活中的體驗挖掘出題材與意念，經由勾畫人物、製造矛盾與衝突的編撰過程，結構出情節與佈局，最後加入了對話而形成劇本；導演卻是在接觸劇本後首先看到故事與情節，再從其結構與佈局中尋找矛盾與衝突，然後經由對人物性格的了解而掌握劇本的主題思想，最後透過自我的二度創造並結合現實生活的意義將之再現於舞台形像中。因此，導演的工作首先便是要對劇本做詳細逐步地分析，以正確掌握劇作家的創作意圖，進而能發展導演自己詮釋的觀點與創作的態度；而在劇本的分析完成後，後續的創作才會有所依據，得以進行。

《盲中有錯—停電症候群》是改寫自《黑暗中的喜劇》。雖然在改寫的階段中，我以自己對原劇的了解與心得，在經過反覆的思索與對現實生活的考慮後對劇本做了部份的調整與更動，但其最終的思想意念、主題精神仍不出原著所意欲陳述的。有關改寫的源由、改寫的方式以及所關注的焦點已於「劇本」的部份中做了詳細的說明，這裏就不再贅述。這個單元是以導演的立場針對改寫後的劇本所做的場景分析。

分析劇本可以透過很多不同的方法，每一種分析方法是根據分析的目的與焦點建構而成的。在第一部份中，我所採用的方法是以較傳統的劇本情節結構之五大要素，即序場(exposition)、上昇(complication)、高潮(climax)、下降(resolution)以及終局(conclusion)去解構一個劇本(註 54)。這個方法主要在於解析劇作家對故事情節的安排與對事件衝突的佈局，以看出其結構的能力與技巧的運用。然而站在導演的立場，單靠如此的分析是絕對不夠的，導演還須更進一步利用別的方法以分離出劇本中其它的分子與元素，做為在創作過程中的根源與依據。

這個單元中，我所採用的分析方法是以曾任美國俄亥俄州立大學 (Ohio State University)戲劇系(Theater Department of Speech)主任 John E.Dietrich 在他的著作《*Play Direction*》(註 55)中所提出的 motivational unit method(註 56)為基礎，再加上我個人的學習歷程與經驗獲得，在融合後所建構出的分析方法。這個方法主要是打破劇本原有的段落結構而另將其畫分成更細小的單位，每一個單位就是一個場景(unit)，畫分的標準是依據題旨(或稱動機)(motif)上的改變，每當場景題旨產生變化時就形成另一個場景，因此才稱之為 motivational unit。在畫分場景時有幾種參考的因素，如新人物的加入、人物談話的主題改變、新事件的發生或是劇中情境產生變化等等。導演在分析的過程中應該要能清楚地辨視出這些因素，不同因素會形成不同型態的場景。場景的型態大致可分為敘述劇情場景(storytelling unit)、描述人物性格場景(character unit)、衝突場景(conflict unit) 、氣氛場景

(mood or emotional effect unit)或是綜合場景(unit of combined purpose)。場景的型態確定後，導演就可以界定出每一個場景的功能，也可以掌握每場所意圖營造的氛圍。以下就是《盲中有錯—停電症候群》的場景分析：

UNIT 1　人物(characters)：米、麗。

　　主題(action)：米與麗二人為討好即將來訪的客人郝將軍及蘇比富，而把出門渡假的鄰居蕭新衍家中的傢俱偷來。米對此舉深感不安，麗則在旁撫慰。

　　類型(type)：敘述劇情場景(storytelling unit)、描述人物性格場景 (character unit)。

　　功能(function)：介紹劇情與人物性格。

　　氛圍(mood)：焦躁不安、猶豫。

UNIT 2　人物：米、麗。

　　主題：呈現二人的感情狀況。

　　類型：情緒場景(mood or emotional unit)。

　　功能：過渡場。

　　氛圍：愉快。

UNIT 3　人物：米、麗。

　　主題：麗試探米以前的戀愛史，米不想深談，找藉口岔開話題。

　　類型：敘述劇情場景(storytelling unit)。

　　功能：伏筆，暗示情感的不穩定。

　　氛圍：懷疑。

UNIT 4　人物：米。

　　主題：米對所處的境況仍感不安，自言自語的祈禱。

　　類型：敘述劇情場景(storytelling unit)。

　　功能：過渡場，為停電做準備。

　　氛圍：憂慮。

UNIT 5　人物：米、麗。

主題：發生停電的狀況，二人在黑暗中摸索想辦法。

類型：敘述劇情場景(storytelling unit)。

功能：劇情進入停電的主情境，將觀眾帶上較高的全知觀點的地位。

氛圍：緊張，無所適從。

UNIT 6　人物：米、麗、連(電話中)。

主題：連在停電中打電話進來，米為了不讓麗發現，找理由把她支開。

類型：敘述劇情場景、描述人物性格場景。

功能：1.電話對話的內容對米、麗二人的情感生活投入變數。

　　　2.呼應前面麗對米戀愛史的懷疑。

氛圍：憂慮、緊張、不穩定。

UNIT 7　人物：米、麗、白。

主題：白因為怕黑躲到米家，三人在黑暗中想辦法解決問題。他們以電話的方式向外求救。

類型：敘述劇情場景。

功能：1.新人物的加入增加複雜性。

　　　2.打電話的動作是為後來的劇情鋪路，同時增加趣味性。

氛圍：慌張、害怕。

UNIT 8　人物：麗、白。

主題：米出外想別的辦法麗繼續以電話求救，麗同時告訴白今晚有要客來訪。

類型：敘述劇情場景。

功能：1.米的離場是為郝將軍的出場做準備。

　　　2.藉由麗對白有關蘇比富的敘述引起白的好奇心，暗示白的另種性格。

氛圍：鬆懈、誇耀、好奇。

UNIT 9　人物：麗、白、郝。

主題：郝在黑暗中到來，對所處狀況表示不滿。麗為米辯解。

類型：描述人物性格場景。

功能：新人物加入，介紹郝的性格。

氛圍：氣憤、討好。

UNIT 10　　人物：麗、白、郝。

主題：由於郝點上打火機，白發現了蕭的傢俱與佛像，麗怕事情穿幫把郝
　　　　支開。

類型：敘述劇情場景(storytelling unit) 、衝突場景(conflict unit)。

功能：讓第三者發現密秘，加強不安的張力以造成危機。

氛圍：緊張、慌亂。

UNIT 11　　人物：麗、白。

主題：麗動之以情地央求白不要洩露祕密，白寬大的答應。

類型：敘述劇情場景。

功能：為上一場所帶來的危機給與暫時的解決。

氛圍：討好、哀求。

UNIT 12　　人物：麗、白、郝。

主題：麗、白二人結束對話，郝再次進場。

類型：敘述劇情場景。

功能：過渡場景，為米的進場做準備。

氛圍：鬆懈、愉快。

UNIT 13　　人物：米、麗、白、郝。

主題：米無功而返卻不知郝已到來，在黑暗中抱怨郝的不是，反被郝重重
　　　　地數落一番。

類型：敘述劇情場景、描述人物性格場景。

功能：劇情繼續，同時呈現米及郝的性格。

氛圍：尷尬、奉承、責備。

UNIT 14　　人物：米、麗、白、郝、蕭。

主題：蕭在意外中返家，米為怕東窗事發，胡亂找理由阻止郝及蕭點打火

機和火柴，並極力的遮掩蕭的家具且想辦法把蕭留在家中，不讓蕭回到自己房間去發現真相。

類型：衝突場景(conflict unit)。

功能：劇情進入另一個危機，張力得以持續漸進。

氛圍：緊張、慌亂、興奮。

UNIT 15　人物：米、麗、白、郝、蕭。

主題：米麗二人趁隙摸至二樓臥房商量計策，決定在被發現之前摸黑將東西運回蕭家，其餘三人在客廳中閒聊。

類型：衝突場景(conflict unit)。

功能：繼續劇情，危機與張力的持緒。

氛圍：緊張。

UNIT 16　人物：米、麗、白、郝、蕭。

主題：米開始把蕭的傢俱運回去，麗留在客廳中應付、招待其它三人。白透露蘇即將來選購米的創作品，蕭並把他藝品店中的遭遇提出閒聊。

類型：敘述劇情場景、描述人物性格場景、衝突場景。

功能：1.藉由白郝蕭三人的閒聊中，米摸黑在三人中間及二個房間中搬運傢俱，建立本劇的主要趣味場景。

　　　2.在三人的對談中呈現各人的性格。

　　　3.透過傢俱的搬運，人物的無知以及種種瀕臨曝光的危險更增強戲劇的張力。

氛圍：緊張、憂慮、興奮。

UNIT 17　人物：米、麗、白、郝、蕭。

主題：郝在黑暗中莫名其妙地出了幾次意外又打翻了酒，郝終於忍不住點上打火機，卻發現鬼鬼祟祟的米。

類型：敘述劇情場景、衝突場景。

功能：藉由米行動的曝光，危機的威脅解除，轉換為高潮爆發點。

氛圍：興奮。

UNIT 18　人物：米、麗、白、郝、蕭。

　　　　主題：米為自己所處的危險狀況胡亂找理由，郝在責備米中拒絕米麗二人
　　　　　　　的婚事，卻引發了原來不知情的蕭的怒意，蕭歇斯底里地埋怨米為
　　　　　　　何不告訴他有關結婚的事。

　　　　類型：敘述劇情場景、衝突場景。

　　　　功能：蕭的怒氣為原來未解決的境況加入另一股力量，將劇情更複雜。

　　　　氛圍：緊張、凝滯。

UNIT 19　人物：米、麗、白、郝、蕭。

　　　　主題：米麗二人極力的勸撫郝蕭二人，白也為米麗說話，二人因而暫時原
　　　　　　　諒了米。白趁黑摸到酒櫃大喝生平第一次接觸的美酒。

　　　　類型：敘述劇情場景。

　　　　功能：1.米的危機又暫時解除，高潮下降。

　　　　　　　2.白的狂飲帶來趣味與伏筆。

　　　　氛圍：安撫、鬆弛。

UNIT 20　人物：米、麗、白、郝、蕭、連。

　　　　主題：連在無人知曉的情況中出現，而蕭麗二人閒談的話題正巧在連的身
　　　　　　　上。白繼續狂飲。

　　　　類型：敘述劇情場景。

　　　　功能：新人物加入，劇情持續並與前面的伏筆提出呼應。

　　　　氛圍：尷尬。

UNIT 21　人物：米、麗、白、郝、蕭、連。

　　　　主題：連在黑暗中聽到蕭白二人對自己的大加揶揄，怒氣中打了米一巴掌，
　　　　　　　米發現連，趁隙將連帶上二樓以免支節旁生。

　　　　類型：敘述劇情場景、衝突場景。

　　　　功能：連的加入帶來另一個危機。

　　　　氛圍：緊張、期待。

UNIT 22　人物：米、連。

　　　　主題：米央求連離開，二人卻在房中舊情復燃。麗白郝蕭四人在客廳中等

待、閒談，麗與郝對狀況起疑，麗衝向二樓想了解真相。

類型：敘述劇情場景。

功能：1.藉由米連二人的激情戲為劇情投入變數。

2.連帶來的危機暫時解除。

3.麗的起疑帶來另一個危機。

氛圍：唐突、不確定。

UNIT 23　人物：米、麗、白、郝、蕭、連、曾。

主題：在麗衝進臥房前，曾出現了。眾人誤以為是蘇，百般的奉承、巴結。米趁隙在把未搬走的沙發連同已醉倒的白推進工作室。

類型：敘述劇情場景、描述人物性格場景。

功能：1.曾的加入解除了上一個危機。

2.呈現曾的角色性格。

3.眾人的誤認建立本劇另一個趣味。

氛圍：緊張、荒謬。

UNIT 24　人物：米、麗、郝、蕭、連、曾。

主題：眾人發現了曾的真實身份，立刻將曾趕進地下室修開關。

類型：敘述劇情場景、描述人物性格場景。

功能：1.繼續劇情。

2.呈現眾人角色性格。

氛圍：尷尬。

UNIT 25　人物：米、麗、郝、蕭、連。

主題：連偷偷的下樓，卻聽到米麗二人即將結婚的消息，決定揭發自己與米的戀情，米極力的隱瞞卻無力阻止連的舉動。

類型：敘述劇情場景、衝突場景。

功能：連的曝光把劇情複雜化，米必須做決定。

氛圍：威脅、為難、慌亂。

UNIT 26　人物：白。

主題：白醉醺醺的衝出工作室，勁歌熱舞。

類型：情緒場景。

功能：呈現白內心熱情的世界。

氛圍：熱情、悲傷、喜悅。

UNIT 27　人物：米、麗、白、郝、蕭、連。

主題：蕭把酒醉的白扶回自己的房間。

類型：敘述劇情場景。

功能：過渡場景，讓蕭回去發現米麗的祕密。

氛圍：鬆馳。

UNIT 28　人物：米、麗、郝、連。

主題：米質問連的舉動，二人卻因爭吵而重拾昔日的情感，郝為報負米對
　　　麗造成的傷害，在黑暗中要追打米。

類型：敘述劇情場景、衝突場景。

功能：米做出決定後的另一個危機。

氛圍：緊張、衝突、興奮。

UNIT 29　人物：米、麗、郝、蕭、連。

主題：蕭發現真相後怒氣沖沖地回到客廳，眾人混亂地在黑暗中作戰。

類型：敘述劇情場景、衝突場景。

功能：1.真相公開，危機解除。

　　　2.黑暗中的追打形成劇中另一個趣味。

氛圍：興奮。

UNIT 30　人物：米、麗、郝、蕭、連、曾、蘇。

主題：蘇在混亂中出現，卻被曾無意地推入地下室。眾人在光明重現之際
　　　撲向米連。

類型：敘述劇情場景、衝突場景。

功能：終場，結束劇情。

氛圍：興奮、驚奇。

　　透過這樣的分析，不僅能看出劇本的結構型式，也可以清楚的從每場的功能與形態了解劇作家在創作時真正的意圖，甚至可以提供導演將來在處理舞台場面以及在指導演員表演時做為調度的參考與依規。

單元二：舞台空間

　　戲劇在活化成立體的活動視像時必須藉助「舞台」來展現生命。「舞台空間」在這裏所指的就是戲劇被呈現的地方，它也可以說是導演用來安置戲劇動作的容器。規劃「舞台空間」最主要的目的在於解釋劇本、幫助劇情的敘述，並建立戲劇的空間邏輯，以達到演出時藝術與現實的統一性。因此，它包含了二個必要考慮的因素，第一是在劇本中劇作家對戲劇環境的敘述與描寫，也就是虛擬的劇情空間；第二是當劇本被搬上舞台時所選定的劇場本身的結構與型式，也就是現實的創作條件。在處理《盲中有錯—停電症候群》的「舞台空間」時，我最先考量的是劇場的因素。由於劇場的型式會影響演出的效果以及演員與觀眾之間的互動關係，因此在不同的劇場中同一齣戲劇的表現方式就可以不同。最初我為《盲中有錯—停電症候群》規劃了兩個舞台版本，一個是針對中、小型鏡框式舞台的劇場，另一個則是定在國家劇院實驗劇場；最後因為入選了『台北市戲劇季』而演出的地點是在台北市社教館，因此我重新就社教館的硬體條件，包括劇場的規模與型式、舞台的大小與設備等對本劇的「舞台空間」做了調整。

　　《盲中有錯—停電症候群》是一個單一場景(set)的獨幕劇，這個場景所指的就是男主角米基羅的家。從本劇戲劇張力的結構來看，它所意欲建立的是在時間與空間極度壓縮下所造成的緊迫感，因此故事場景最好是一個與外界隔絕、獨立卻又完整的空間；再就劇本的舞台指示與劇情發展來看，這個獨立而完整的空間還可以細分為主要場景(main area)與次要場景(supporting area)。在此，我所指的主要場景是戲在進行中一定會用到的地方，次要場景則是由主要場景所延伸出的或是在人物對話中及劇本舞台指示中有提及但是不一定要呈現在舞台上的空間。如果這樣的設定成立，那本劇的主要場景有兩個—米基羅家中的客廳與臥房；次要場景則有四個—米基羅的工作室、安裝水電總開關的地下室、蕭新衍的家(藝品店)以及所有人物上、下場的進出口。先來看看主要場景。

主要場景

　　本劇的劇情大部份是發生在米基羅家中的客廳，所有人物的進出、逗留、談話、等待與衝突都是在這裡進行；而劇中小部份的幾場「必要戲」是發生在臥房中，它是每當米基羅與郝瑪麗要躲開眾人商量對策時的秘室，也是當連夢露出現後在未曝光前的藏身處。如此看來，客廳與臥房這兩個地方必須是相互隔離而又同時並存的。因此，如何將這兩個單獨的空間同時放在一起以達到安置戲劇動作的目的，卻又不會造成觀眾視野上的死角，是一個必須突破的關鍵。幾經思慮後，我決定將臥房置於客廳的後上方，也就是加上二樓的部份並以及腰高度的欄杆代替房間的牆壁。這樣處理的原因有幾個：第一是基於觀眾視角(sight line)的考量，在鏡框式舞台的劇場中，如果以觀眾的視線觀點來看，臥房的牆壁無

論圍在哪一邊一定都會造成某個角度上的盲點；第二是對舞台層次與平衡的考慮，把臥房置於客廳的後上方可以呈現出舞台的高低層次感，並以立體集中的陳設取代平面橫向的發展；第三是基於場面調度的考量，米基羅與連夢露二人在臥房中有一段激情的「床戲」，我希望藉由這場戲中「臥房」與「客廳」上、下雙焦點的呈現方式，強調米基羅性格上的矛盾與其它人的曖昧無知，因此，觀眾必須在無視線障礙的情況下清楚地看見這場戲；最後，及腰的欄杆除了不會擋住演員的表演外也建立了臥房牆壁的意念延伸，同時，也提供了演員站在高處時安全的保護。

次要場景

次要場景的安排是依據主要場景的確定後而延伸的。劇中的次要場景，如上所述，有米基羅的工作室、放置水電總開關的地下室、蕭新衍的家以及所有人物的進出口。以劇情的發展來看，這些地方雖然的確存在於「舞台空間」中卻並不一定要被實際地呈現出來，而且以場面調度的觀點來看，場景越複雜戲劇焦點就越容易失於模糊。因此，我決定把這些次要場景置於主要場景之外，而以「門」來替代並利用演員的表演、口述、進出與行動來建立觀眾意念上的邏輯。如是，四個次要場景就以安排在四到不同區位的「門」來表示。

整體空間

在客廳、臥房以及以四個門來代替次要場景的處理方式確定後，如何邏輯地將它們組合起來建立一個整體、統一的「舞台空間」，是本劇在場景處理上最後也是最重要的工作。在前面的敘述中曾提及本劇的整體空間最好是一個「與外界隔絕、獨立而且完整」的空間，而經由上面主要與次要場景的處理之後，這個空間指的就是米基羅的家——一個一樓是客廳、二樓是臥房，另外還有四個門的家。為了達到「獨立而且完整」的目的，我廢棄了舞台翼幕的使用(因為翼幕會造成場景延伸的效果)而以景片取代，在整個舞台上寬從左舞台到右舞台，深從鏡框口到天幕前圍成三面牆，而第四面牆向觀眾席打開，景片的高度則從舞台地平面向上推至沿幕以營造整體的空間感。客廳位於下舞台(down stage)，並在上中舞台(up center)的區域建構二樓的部份，也就是米基羅的臥房，樓梯的階梯則延伸至客廳的後側以做為兩個區位的連接。二樓的正下方，配合劇情之需要並基於深度上的考量將之規畫成前、後兩區，後面是放置音響的落地櫃，前面則是郝瑪麗為客人調製飲料時的酒吧台。這就是主要場景的大概。接著就是四個門的處理了。

依據這四個次要場景的功能與重要性，我排列了它們的次序：

(1)所有人物的進出口：經由上面的處理後，這個出口可以界定為米基羅家的大門。為了使每個人物在出場時得到應有的強調，同時也考慮到演員在行進間的動線，這個出口就置於舞台的右後方(up right)。

(2)蕭新衍的家：這個場景主要是做為米基羅在黑暗中搬動傢俱的進出口。由於客廳位於下舞台，在考慮到傢俱的擺放位置以及演員行進的動線，並為讓觀眾能清楚地看見演員在摸黑時有趣的動作表情，這個門就置於下右舞台(down right)。

(3)放置總開關的地下室：這個場景我將其解釋為「一個通往地下室的門」，因為使用的次數只有兩次且不需引起觀眾的特別注意，我將其置放在左上舞台 (up left)。

(4)米基羅的工作室：在上面三個門的位置確定後，這個「通往工作室的門」在配合舞台平衡與對稱的基準上，我將其放置於左下舞台(down left)。

〔劇照 一〕

　　經由上面從主要場景、次要場景的歸劃到整體空間的連接，《盲中有錯─停電症候群》的「舞台空間」因而建立。以導演場面調度的角度看來，如此的處理除了符合戲劇動作的需求也達到簡潔、清晰與充份利用的技術原則。接續下來的工作便是更進一步的裝飾這個「舞台空間」，使之更富變化與更具美感，這個部份我將之併入下個單元「佈景」中作詳細的說明。

單元三：佈景

　　大部份的戲劇演出在大幕緩緩升起，舞台燈光漸亮的時刻，首先映入觀眾眼簾的就是舞台上的佈景，即使舞台上空無一物也是一種佈景的呈現方式。從廣義上的解釋，「佈景」包含了狹義的佈景、道具、服裝與燈光四個要素(註57)，它們除了能夠解釋劇本、幫助戲劇動作的進行與增加演員做戲的變化外，還具有裝飾「舞台空間」的功能，並且可藉由因它們的外在形像所引發的視覺感觀建立起一齣戲的整體風格與藝術特質。在這個單元中所指的佈景是以狹義的佈景而言，也就是舞台上具體有形的景片，而道具、服裝與燈光則另分其它三個單元來說明。

　　在「舞台空間」的規劃成型後，如何具體地結構這個空間使之達到增強與潤飾戲劇動作的功能，是我在構思佈景時最主要的考量。一般在戲劇進行中，除了換幕、換景外，大部份的時間佈景都是固定不動的，因此它對建立觀眾的視覺印像有著決定性的影響。《盲中有錯─停電症候群》是一齣探討人性的「黑色情境喜劇」，雖然我希望藉由它的演出來引發觀眾嚴肅的省思，但是在戲劇進行的過程中仍能保有觀眾欣賞喜劇時的藝術趣味，因此，我首先考慮的是「風格」的問題。「風格」(style)是一個抽象的概念，在我認為，風格的產生與界定是來自雙向的認知：對創作者而言，它是創作者展現在作品中的一種個人的藝術特質；對欣賞者來說，它是在審美過程中對這種特質所產生的心理感受與界定。透過這樣的雙向溝通，風格才得以建立。在劇場中，風格是透過一切具體可見、可聞的事與物來做成間接的傳達；在「佈景」處理的範圍中，這些可用來幫助建立風格的工具就是色彩、線條、形狀與構圖。

　　首先從先前「舞台空間」的界定來條列本劇「佈景」所包含的範圍：

舞台空間─米基羅的家。三面牆壁，左右兩面牆各有兩道門，四道門各自通往四個不同的地方(在舞台上不作呈現)。一樓是客廳，二樓是臥房。

佈景─圍成三面牆壁的景片、四個通往次要場景的門、二樓的主體結構、以及連接臥房與客廳的樓梯。

　　以下是我就佈景構成的元素色彩、線條與構圖所做的考量：

色彩

　　色彩是影響視覺感受最直接的因素。《盲中有錯─停電症候群》給我的第一個聯想是黑色(本劇原著名為 'Black' Comedy)。黑色的景片雖然取代了幕的存在卻仍然保留了幕「集中視線」的功能，同時它具體堅固的景片更加強了空間深遠的厚實感，搭配上黑色地

板、黑色的主體結構(二樓部份)與樓梯,呈現出統一的整體性。這樣的處理除了配合劇中停電的情境與烘托詭譎的氣氛外,也呼應了劇中角色對這個空間「一個充滿魔力的暗房」的描述(註58),同時,也給予其它設計部門,如道具、燈光與服裝等,在用色上有更大的選擇空間。但為了避免黑色所造成空間的平面化,在黑色的景片上可以灑上不規則的彩點以增加空間的彩度來打破黑色的沉悶並使整體的空間更具立體感。

線條

線條是組成形狀的基本元素,它同樣能影響視覺上的感觀。在佈景主體結構的色彩決定後,為了減輕因黑色所帶來的沉重,除了上述以彩點來提高彩度的方式外,更可利用線條來做潤飾。因此,在景片上以弧線代替直線,如是,原本的三面牆以弧線的方式形成一個近乎半圓的圍牆,去除了原來因直線所形成的牆角可能帶來的尖銳感;連接二樓的樓梯也以弧形線條形成一個帶有彎度的螺旋式階梯,除了修飾一般樓梯的堅硬感外,當演員在上、下樓時身體的區位展現與行進動線也較柔和且具變化;而二樓臥室假想的牆壁邊緣則以較有角度的曲線來組成,以變化視覺上的趣味。除此之外,並在舞台黑色的地板上以銀灰色膠帶貼出立體透視的放射直線,除了加強整體空間的立體感並使「景深」與「層次」更為清晰。

構圖

構圖所指的是舞台上的佈景在經過組合後所呈現出的整體畫面。在色彩、線條與由線條所組成的形狀決定後,構圖上還必須考慮平衡、諧調、比例、層次與趣味。綜合了先前「舞台空間」的規劃與後續對佈景的考量,並顧及社教館的舞台條件,《盲中有錯─停電症候群》的舞台構圖已然成形:

(1)圓弧形的圍牆從鏡框的左翼向舞台上方(up stage)連接至鏡框的右翼,弧線的中心點自景片頂點(天幕前)至鏡框與舞台中線(center line)重疊以達左右之平衡。

(2)圍牆的高度為避免造成人物與景片的比例差距過大因之定約六公尺,而二樓部份的高度則約為二公尺。

(3)二樓下方不封板並露出支撐之鋼架,如此不但可以造成視線的深遠感並增加空間結構上的趣味。

(4)主要的表演區是在客廳,因此舞台的前三分之二為客廳,後三分之一則為次表演區二樓臥房的部份,二者並呈現出高、低的對比。

(5)螺旋式的樓梯從臥房右側呈弧線延伸至客廳的後方,出口在舞台中線的右側。

(6)舞台中線的左側為了平衡樓梯的重量在與樓梯口平面對齊的直線上放置一個高約一點二公尺的長方型酒吧台。酒吧台後側在二樓臥房的正下方則規劃為置物櫃，放置音響、酒瓶及其它裝飾道具。

此外，代表次要場景的四個門在平衡與對稱的考慮下，將其納入圓弧型的圍牆中。在圍牆的左、右兩側相對的位置各開兩道門，當門關上時它們是圍牆的一部份，而當門打開時經由演員的出入解釋了它們的功用，並且藉著「開與關」的變化帶來視覺上的趣味。〔見劇照一、二、三〕

《盲中有錯——停電症候群》是一個有趣的劇本，在佈景的設計上也應該要比一般傳統的佈景設計要來得更新鮮、更活潑、更具創造力。就劇情而言，它是寫實的；就佈景來說，我卻希望它雖然‘實在’但是又充滿了想像的空間與藝術的情趣，因此，在與佈景設計師反覆多次的討論與修改後我做了上述對本劇佈景的要求與設定。我所意欲呈現的是，在不影響劇本主題並配合導演必須考慮的創作準則下，建立本劇‘寫實但不真實’的戲劇情境，並以強調‘意念暗示’與‘藝術趣味’的空間結構方式來建立全劇在佈景上的風格。

單元四：道具

　　「道具」的功能非常地廣泛，除了可以幫助佈景來裝飾舞台空間，也可以提供演員用來「做戲」，甚至對建立角色性格也有所助益，同時，它也是導演塑造戲劇整體藝術風格的工具之一。在佈景的型式與風格確定後，本劇的道具也就有了設定的依據，以下就以本劇道具在利用上的功能分為三個部份做仔細的說明。

幫助解釋劇情　傳達意念

　　在大部份的藝術創作中，作者的意圖與意念是無法以最直接口述的方式來做表達，而須間接利用其它工具以達到與欣賞者的溝通，戲劇藝術亦然。在創作一個舞台作品時，任何在舞台上所呈現的、會引發觀眾特定聯想的事與物，都是導演可茲利用來傳達意念的工具，道具便是這些工具的其中之一。

　　在幫助解釋劇情、傳達意念的考量下，我利用米基羅客廳(主要場景)中的傢俱來做陳述，這些傢俱共可分為三組：第一是戲開場前米基羅已從蕭新衍家中偷搬來佈置客廳的精緻沙發與裝飾品，第二是米基羅自己仍‘殘存’在屋子裏的舊傢俱和雕塑作品，第三是後來米基羅為了掩蓋真相從蕭新衍家中陸續再搬回來的自己的破爛家當。先前已提過米基羅與郝瑪麗為了討好來訪的父親和億萬富翁，不惜打腫臉充胖子把蕭新衍藝品店中的傢俱搬來充場面並把自己的破爛東西堆放到蕭新衍家；為了強調其間人性的矛盾、可笑並增加後續戲劇進行的張力與趣味，這些分別屬於米基羅與蕭新衍的傢俱必須有極大的差異──屬於蕭新衍的應是色彩鮮豔、樣式奇特並且是昂貴的；而屬於米基羅的卻是陳舊、破損但也稍具個人風格的。再者，我安排戲在一開場米基羅與郝瑪麗已經把客廳佈置妥當，大部份的傢俱與裝飾品都是從蕭新衍家中偷搬來的；這些外來的東西必須在色彩與形狀上和整個空間以及和原來就屬於這個空間的物品有著格格不入的感覺，如此才能讓觀眾在戲一開始的第一印象中產生一種矛盾與好奇的心理，而隨著戲的進行當米基羅把自己的家當在黑暗中偷換回來時，觀眾原本矛盾與好奇的心理在恍然大悟下隨即轉換成對劇中人的輕蔑與訕笑，而達到本劇喜劇的目的之一。有了這樣的前提，在配合劇情之場面調度下，我為這些傢俱設定了如下的要求：

(1)蕭新衍的傢俱

> 兩張大型的單人沙發，分別是鮮豔的黃色與綠色，置放在客廳的左右兩邊，樣式獨特。

> 一張唇型的紅色雙人沙發，置放客廳的中央，正面朝向觀眾，以強烈的顏色、形狀與置放區位來引起觀眾特定的聯想；同時，戲的後段當白小姐醉倒後即躺

臥在這張沙發上並被不知情的米基羅推入工作室以增加場面的趣味。

➢ 一張高腳的圓桌，放置於客廳左邊在唇形沙發與綠色沙發中間，材質是金屬的以增加亮度，在圓桌上擺放從蕭新衍藝品店摸來的裝飾品，包括檯燈、圓盤及古董碗。

➢ 一尊佛像，放置在客廳的右下方，它是蕭新衍最心愛的收藏品，在劇末當它被無意地摔破後引發了蕭新衍的復仇舉動。它的顏色是鮮豔的，外型是抽像的，並非一般佛像的樣式；這是為了配合其它裝飾品的現代風格，同時，也能達到‘重複使用’(每場演出摔碎後可再重新組合)的要求。

➢ 一個低矮的大花盆，盆中插滿粉紅色玫瑰，盆外的顏色是橘與綠的相間，放置在佛像旁邊，高度不超過沙發的座位以免遮擋演員。

以上的傢俱與裝飾品在色彩上要求儘量的飽和與鮮豔；外型上則打破一般對此種物品的既有概念，力求新奇與創意。如此，當舞台燈光亮起的一刻立即呈現出繽紛亮麗的視覺感觀，藉此以引發觀眾愉悅的期待心理；而隨著劇情的展開，當觀眾的注意力轉移到演員身上及其它舞台上的景物時，先前繽紛愉悅的感覺不再，代之而起的是對角色與場面的懷疑所興起的突兀與不協調感。我希望藉著這種心理的轉變過程與觀眾達到意念的傳遞與溝通。

(2) 米基羅的傢俱

➢ 一座吧台，配合整體空間為黑色，但在其前側朝向觀眾面則稍有其它色彩的裝飾以增加立體感。這個吧台置於客廳的左後方，除了平衡右邊樓梯的重量外也可提供演員，尤其是郝瑪麗(為客人調製飲料)與白小姐(利用黑暗在酒吧旁開懷暢飲)，做戲時使用。

➢ 一張單人床，置於二樓臥室，同樣是黑色，但床罩與枕頭須有其它色彩的點綴以避免單調。床頭櫃也是黑色，櫃上放有幾個相框，內容應是米基羅與郝瑪麗的照片，而櫃子抽屜中也藏有一張連夢露的照片(為配合郝瑪麗做戲使用)。床的擺放為橫向，如此當米基羅與連夢露進行床戲時可滾至床的側邊並摔下在床後方，如此演員可依勢躲在床後等戲以避免長段床戲的尷尬，也不至搶走客廳部份正在進行的戲。

➢ 一幅巨大的女體彩畫，掛於臥室的牆上，正面向觀眾，是米基羅的畫作。這張原本擬採用美國普普藝術大師安迪·華荷(Andy Warhol)著名的美國影星瑪麗連·夢露(Marilyn Monroe)的畫像(註 59)，主要是為呼應兩位女主角的名字─瑪麗和連夢露─及對女性提出某種意識上的調侃，同時也是對男性在‘性的迷思’上的嘲諷；但後因故未能取得該畫之著作權與肖像權而以自繪的女體畫做為代替。

> 一個大型的女體雕塑，配合上述的女體畫，也是米基羅的作品。放置於客廳右前側，後現代的雕塑風格主要以金屬與透明膠管來製作。劇中水電工曾施益與 '她' 有一場逗趣、讓人啼笑皆非的鬧劇，因此整體外觀必須鏤空、可看穿，才不至遮擋曾施益的表演。

> 一把有靠背的椅子，陳舊但仍具有某種特色，淺色系。劇中米基羅將它從蕭新衍家中搬回用來置換右舞台的黃色沙發。

> 一個大型的 '懶骨頭' (一種可隨坐者的姿勢而變換形狀的坐靠墊)，顏色不拘但要求柔軟與彈性，同時由於當米基羅把它與左舞台的綠色沙發對換時，不知情的郝將軍一坐下便往後摔了一個跟斗，因此必須考慮材質上的安全性。

> 一張大幅抽象油畫，色彩鮮豔，繃架但不加框以表示它仍未完成。這是連夢露的畫作，米基羅為了不引起麻煩把它藏到蕭新衍家中，後來怕自己的行為曝光再把它搬回來。這幅畫的安排，配合前述櫃子抽屜中的照片與後來連夢露的出現，意味著她與米基羅間矛盾曖昧的關係。

以上米基羅的傢俱、飾物與作品在色彩、樣式與風格上和蕭新衍的要有極大的差異，除了達到上述的喜劇目的外也為幫助劇情之進展，並可呈現角色之性格。(見劇照一、二、三、四、五)

幫助建立角色性格

劇中人物的角色性格除了可以從劇情與對話中呈現，也可以藉由演員在道具上的配帶或使用來做暗示。利用這個道具的另一個功能，我安排每個角色，在合理範圍內，在身上都帶有可呈現特定性格的小道具。這類小道具的選擇與安排有時是跟據劇作家在舞台指示中(stage directions)的要求，有時是在排戲的過程中導演視情況所需而陸續加進的，有時也會是因演員為了去除空手的尷尬或方便做戲而要求使用的；無論是那一種原因，導演在做選擇與決定時都必須將 '演員' 與 '角色' 的條件與狀況納入考慮。如此，「不同的演員使用不同的道具」可以修飾個人的風格；「特定的道具搭配特定的角色」才不至於脫離劇本。以下就依劇中的人物來做說明。

米基羅—眼鏡與手帕。米基羅是這個屋子裡的主人，因此比較沒有理由安排他使用如背包、雨傘等外出的隨身道具，但後來在排戲的過程中發現，如果讓他戴上眼鏡一則可以修飾該演員稍顯凌厲的眼神，二則可以安排他重覆 '擦拭眼鏡' 的動作，做為他在面臨危急情況時的身體反應。我們為這個擦拭眼鏡的動作設定了一個動機—在黑暗中，希望藉由將眼鏡擦的更乾淨些而可以看得更清楚些—這個動機除了讓演員的外在動作有了邏輯化的解釋，

也帶來它在喜劇角度上因矛盾「其實眼鏡擦得再乾淨，停電時仍然看不見」而引發的趣味。手帕是在米基羅擦拭完眼鏡後順便把因緊張而流的一身汗也給擦掉使用。

郝瑪麗—手提吸塵器。郝瑪麗是個管家婆型的女友，當戲一開場時她就在屋子裡忙著做最後的整理以等待客人的到來。在一般制式、陳腐的戲劇中女主人打掃庭院時多是拿著一根雞毛撢子上上下下地盡情揮灑，在這裡我將雞毛撢子轉換成手提吸塵器，除了符合現代人的使用習慣外，它開動時吵雜的噪音配合演員對戲的狀況也製造了另一番的趣味。

白小姐—素色的手巾。白小姐原是個保守含蓄的老處女，後來因為酒醉大大的把隱藏多年的熱情與無耐藉由一段火辣的歌舞徹底的表露出來。手巾有兩個作用，它先是白小姐永不離手的安全符(如同史奴比(Snoopy)漫畫中查理‧布朗(Charlie Brown)的小朋友萊納斯‧凡佩特(Linus Vanpelt)一樣，身上永遠抱著同一條毛巾以增加自己的安全感)；後來在歌舞中它就成了手中揮舞的道具。

郝將軍—煙斗與都澎(Dupont)打火機。煙斗是某種身份與地位的象徵，都澎打火機更是。但是真正抽煙斗的人就知道打火機是點不著煙斗的，因此郝將軍手裡的煙斗也是從未點燃的；它只是一種派頭。

蕭新衍—造型奇特的旅行袋與火柴盒。旅行袋是為了解釋蕭新衍剛從假期返回，而火柴盒是為後來的劇情增加緊張的場面；它們造型奇特的外觀是為了呈現蕭新衍多變的神經質。

連夢露—墨鏡與泡泡糖。連夢露是一個率性、前衛的女人，當她無視米基羅在電話中的阻止仍然來到米家時，一副在夜晚仍戴著的墨鏡與不時吹出大泡泡的口香糖更能顯現出她目中無人、自認灑脫不羈的個性。同時，當她拿下墨鏡張大眼睛想把事情看清楚時的動作也可與先前米基羅擦拭眼鏡的動作相呼應達到喜劇‘重覆’(repetition)的喜感。

曾施益—工具箱與手電筒。工具箱是為讓觀眾在曾施益一出場即及了解他的身份(劇中的人物卻因黑暗而誤認他為億萬富翁蘇比富)，由於觀眾與劇中人這種‘全知’與‘不知’所造成的地位上的懸殊差異，引發觀眾‘看戲’的雙重樂趣。手電筒則如同蕭新衍的火柴盒一樣，為劇情帶來不少驚險的場面。

蘇比富—枴杖與助聽器。蘇比富可能是米基羅一生中最重要的買主，在這整個忙碌的晚上所做的一切都是為了要討好最後姍姍來遲的他，而且在前半段的劇情中也不斷的圍繞在與蘇比富有關的話題上，因此觀眾對他一定懷有極高

的好奇與期盼。當他出現在米基羅家時正是場面最混亂的時候，米基羅一方面要逃避蕭新衍與郝將軍的追打，另外還要在黑暗中找尋這位重要的貴客；而手上杵著枴杖、耳朵戴著助聽器的蘇比富在黑暗中等於是一個又聾又瞎的人，最後竟又被不知情的曾施益給推下地下室，這樣的結果與觀眾原先的預期有著極度的差異，而它所引發的便是康德 (Immanuel Kant)所謂的「從緊張的期待轉化成虛無的情感」在心理上造成巨變後所達到的喜劇笑感(註 60)。

裝飾場景 塑造風格

除了上述的解釋劇本、建立角色性格與增強戲劇力的功能外，道具還可以用於裝飾場景以增加舞台美感，並有助於塑造一個作品的整體風格。前面已提到過「風格」是一個作品所表露出的藝術特質，是一種抽象的意念與感受；對戲劇藝術而言，它是透過舞台上任何可視、可聽的事物，經由時間和空間的連接而傳遞出的訊息。從這個層面來看，道具除了要滿足導演在功能性上的運用外，它還必須在外觀上達到裝點的要求。本劇的舞台佈景主要為黑色系，因此在其它的設計部門上有很大的用色空間，但為配合劇情、角色與場面的安排，仍須做仔細的考量。在前面的兩個部份中，在設定道具的同時其實已將它的外觀包括色彩、形狀列為考慮，以下再針對本劇在裝飾的意念基準上，以客廳的沙發為例，來做說明。

我對本劇開場所做的安排是以不降大幕的方式，讓觀眾在進場樂中進入觀眾席的同時對舞台上的景物可以一覽無遺，因此，如何吸引觀眾的注意並使之產生愉悅、驚讚的心理是舞台裝飾最主要的目的。「客廳」是觀眾最先看到的地方，客廳裏的三個大沙發也就因此負有建立良好第一印象的重責大任。在色彩上，配合蕭新衍的角色性格也為配合我在意念上的傳遞，分別是黃色、綠色及紅色；但在外型上，卻有很大的選擇空間。在經過數個月漫長的設計與尋找下，我們終於在「誠品家飾」找到了百分百合意的沙發：一張是黃色百合花造型的絨布與金屬純手工打造的單人椅，另一個則是綠色有扶手可收放的單人沙發躺椅。這兩個沙發不僅在色彩上符合了要求，同時因它們特殊的外觀增加了場面的豐富性。至於紅色的唇型沙發，由於意念較為強烈，是不可替換的，在幾經尋訪不得下便配合其它兩個現成沙發的材質而自行製作完成，它同樣在外觀上提供了視覺心理上欣賞的樂趣。

道具另一個裝飾的目的是為了填補佈景的空白以增潤場面。這類的道具雖然是純為裝飾使用，但導演在調度上仍須妥善處理儘量讓它們能與場景或戲劇動作產生連接。在本劇中也有很多這類的道具，例如酒櫃上的酒杯和酒瓶、吧台上調酒的器具、音響櫃上的音響與唱片、客廳後方的畫架與畫作、以及臥房裏的落地檯燈和像框等，雖然它們在功能性上並不明顯但仍必須安排演員有使用它們的動機。總結來說，不管道具的做用為何，均須顧及所有舞台上之條件與狀況才不至產生突兀、累贅的反效果。

單元五：服裝

如果說「佈景」是用來放置戲劇動作的容器，則「服裝」便是用來放置角色的容器；演員可以藉由服裝造型包括色彩、樣式及配件等的幫助，快速地在外型上進入角色，建立劇中人物的外在形像。此外，服裝也可被視為是舞台景觀的一部份，用以增加場面上的視覺美感，因此，在設定人物服裝的要求時，基於場面調度及舞台視覺的需求，必須將它們與佈景及道具間互動的關係列入考量以達到藝術風格的統一與整體意念的呈現。以下是我為劇中人服裝所做的設定：

米基羅——三十歲左右的藝術家。淺綠色的針織運動衫、割破退色的牛仔褲、咖啡色的馬汀大夫休閒鞋、及耳紊亂的髮型，這一身現代雅痞的裝扮主要在傳遞他追求俗世新潮價值觀的意念，突顯他自認是藝術家但對真實與假像、精神與物質間似有認知上的矛盾。

郝瑪麗——二十多歲，單純、活潑但不太聰明的年輕女子。她穿的是一件黃色及膝的連身洋裝，搭配橙色的帆布休閒鞋，留著髮尾外翹的「妹妹頭」，主要在呈現她因涉世未深而過於樂觀與不成熟的人生態度。

白小姐——四十多歲，保守的老處女。咖啡色碎花上衣、同色細紋百摺長裙、黑色低跟包鞋、配上一頭梳得整整齊齊的包頭法髻；但在戲進行到後段當她醉醺醺的衝出工作室載歌載舞時，上衣的扣子被打開、長裙叉開露出左邊大腿、頭上髮髻鬆開、長而蓬鬆的亂髮批散在肩上使她前後判若兩人，呈現她內在壓抑的一面。

郝將軍——粉紅色 Polo 衫、藏青色西裝褲、黑色皮鞋、梳著中分的西裝頭，他的外型打破了一般軍人軍服的刻版印像，但同時卻增添了這個角色的可笑性。

蕭新衍——一個年近三十的藝品店老闆，舉手投足間帶有一絲女性的造作與神經質。紫色緊身背心、藍色花紋長褲、外罩一件及膝的紫色手染長衫、穿著麂皮的涼鞋、蓄著極短的頭髮、戴著皮飾項鍊與金屬戒指，正是現代最「酷」的典型裝扮。

連夢露——二十多歲的畫家，率性、自我意識甚高，穿著打扮上頗為新潮。一件綠橘、白點棉質緊身背心，配上同款色的緊身棉質牛仔長褲，橘色拖鞋，橘、黑相間的小背包，並在進入房間時仍戴著墨鏡，口中嚼著口香糖，顯現出桀傲不馴的神情。

曾施益——一個擁有大學哲學學位的失意水電工，生性樂觀不以現職而不滿。由於他

是在週末晚上臨時被通知來修電路，且在進門時被其它人誤以為是蘇比富，因此不適合安排他穿上水電工的制服。再者，他在劇中有一段大發噱詞的戲，為了呈現曾施益較活潑的個性面，便以簡單的黃藍格子襯衫搭配深藍長褲來塑造他外在的形像。

蘇比富—買賣藝術的收藏家，乳白色絲質襯衫與西裝長褲、西式花背心、花領結、白色皮鞋、手戴金錶，典型億萬富翁的俗氣打扮。

〔見服裝設計圖〕

以上每個角色的服裝造型主要是在利用色彩與樣式結合後，塑造出人物的外形，藉以達到說服觀眾的目的。在色彩的選擇上，除了要達到上述的戲劇要求外還必須考慮其它設計部門(舞台、佈景、道具、燈光等)的用色，不但要在一個統一的風格下進行也必須要顧慮到其豐富性，而不至於形成「一個穿著紅色衣服的人，坐在一個紅色的沙發上，手上拿著一本紅色封面的雜誌，喝著一杯紅色的飲料，周圍並籠罩著泛紅的燈光」這種過強烈又失於單調與尷尬的情況；同時，卻也要儘量避免舞台上顏色過多、過雜而使舞台變成一個令人視覺暈眩的調色盤。在樣式的選擇上，除了配合角色的個性外還必須考慮到演員本身的條件與意願；「條件」是為了整體外觀的視覺美感，「意願」是為了讓演員有足夠的信心與安全感。只有在如此多方面的考量下，劇場的總體性才能發揮最極至的功效。

單元六：燈光

「燈光」在《盲中有錯─停電症候群》的演出中是最富創造力與想像力的一環。本劇劇情進行的大半時後都是處於伸手不見五指的「停電狀況」，如何塑造「現實」與「虛擬」之間的情境並建立「觀眾」與「演員」之間的立場邏輯，是本劇燈光在設計上的重點。以下同樣以導演如何利用燈光在劇場藝術中所能提供的助力，配合本劇的意念來做詳細的說明。

基本照明

燈光最基本的功能就是在照明；尤其是當戲劇被搬進室內後。劇場燈光的照明一般來說分為兩個部份，一是觀眾席，二是舞台。對觀眾席而言，大部份的演出除了在戲開演前、中間落幕換景、中場休息以及演出結束後，其餘的時間均是沒有燈光直接照明的(除非是劇中特殊的安排)，它的光線是來自舞台上燈光的餘光，這樣的處理是為了讓觀眾能將視界專心於舞台上所發生的一切；對舞台而言，觀眾進入劇場是為看戲，如果沒有足夠的光讓舞台上的人、事、物清楚的呈現，那觀眾要如何「看」？本劇在觀眾席部份的處理依就一般的方式讓觀眾把焦點放於舞台上所進行的一切；然而舞台的燈光照明部份卻在本劇戲劇情境的規定下處於尷尬的情況──對劇中所有的人來說，身處於一個停電的夜晚，周圍的世界是黑暗沒有光的；但對觀眾來說，他們仍必須藉助燈光來看清舞台上的一切，如此看來，本劇除藉助燈光的照明功能外尚須利用其它的方式與技巧來彌補這個矛盾。

訊習告知

燈光在戲劇進入現代劇場後(所指為十九世紀中葉愛迪生發明電燈後)，成為劇場藝術中最具創造性的一股助力。它除了提供基本的照明外，在幫助界定戲劇「現實」與「虛擬」的情境上，也就是在建立「戲劇的假定性」(註61)上有極大的作用。《盲中有錯》的劇中世界是暗的，觀眾所看到的是舞台卻是亮的，因此，我們必須先與觀眾達到一個假設的約定。經由上面的敘述，很明顯的，在演出進行中不適合以實際的亮與暗來呈現劇中停電的狀況；但卻可以利用燈光的另一個特性「色調」來達到訊息告知的目的。如是，我將劇中的情境分成三個狀況，而這三種狀況各以一種燈光色調來說明：第一是正常不停電的時後，這時場上是摹擬一般室內在晚上時的光；第二是停電的時後，場上的光以藍色做為基調；第三則是停電但有打火機或火柴所點燃的光，這時場上由藍色轉換成橙色，代表光線的變化。如此，經過幾次的切換並配合劇情的敘述，觀眾會在經驗中建立對演出狀況的邏輯，而戲劇也得以在無視覺障礙下持續進行。除此之外，我在米基羅的客廳正上方懸掛一

盞有燈罩的大吊燈,當戲中未停電時它是亮的而停電後立刻熄滅,在最後當曾施益修好電路打開開關時它再度亮起;這樣的處理,不但可以加強說明劇中燈光變化的情況,同時也可以達到裝飾場景的作用。

氣氛營造

燈光也可以用來幫助導演營造每一場戲的氣氛,它可以讓原本平淡無奇的場景在運用方向、明暗、色調、焦點及速度等這些燈光特性的交替組合下,變化出無窮的趣味,達到增潤戲劇動作的功用。在本劇氣氛的營造上依劇情的狀況可分為五個狀態:

(1) **戲一開始尚未停電時**:米基羅與郝瑪麗神情愉快地在佈置客廳等待貴客的來訪,對他們來說,此刻是充滿希望並可預見即將到來的幸福,場上的氣氛是愉悅、有朝氣的。因此,以明亮的黃色暖光讓整個舞台充滿活潑的氣息,並讓觀眾在清晰的視野下觀看舞台的場景同時建立對舞台空間的概念。(見劇照六)

(2) **停電時**:一般人對黑暗總有一種害怕的心理,在黑暗中是很沒有安全感的。這個夜晚對米基羅與郝瑪麗來說是非常重要的;突然的斷電除了害怕、沒有安全感外,恐怕還要加上後續的恐慌與驚悸。因此,在停電時以陰冷的藍色光來塑造劇中的情境,在藍色的世界裏觀眾感受到的是一種較陰沉的氛圍,從而以'冷眼'來看待這一群劇中人物的荒謬行為。(見劇照七、八、九)

(3) **偶燃的打火機和火柴帶來些微光線時**:每當停電的時候只要有些微的亮光出現,空間中的氣氛就會產生變化,原來因黑暗所帶來的陰冷、神秘與不可預測在視覺功能重新恢復後逐漸改善。因此,當劇中蕭新衍點燃火柴以及郝將軍點上打火機時,場上的燈光由藍色轉換為橙色以營造溫暖、光明與希望的重新燃起,但由於仍處於停電的狀況,因此亮度不宜太高並須配合火柴與打火機的光源與位置的移動。(見劇照十、十一、十二)

(4) **當手電筒帶來亮光時**:在停電時能找到一支手電筒是非常令人高興的,但本劇當曾施益出現並帶來手電筒時卻造成米基羅危急的處境。因此,手電筒所帶來的燈光變化不以上面火柴與打火機的處理情形而以手電筒本身的光來直接呈現。它的光是強烈、未經修飾的白光,無情而刺眼,在配合演員的動作下為場面增加一股危機感,同時,它投射在景片上所造成的陰影在周遭一片藍色的氛圍中也帶來一絲詭譎的趣味。(見劇照十三、十四)

(5) **戲末重新來電時**:當最後曾施益修好電路在開啟開關前的一刻正是場面上最混亂的時後。蕭新衍、郝將軍與郝瑪麗手中揮舞著武器在黑暗中追打米基羅,同時蘇比富也在黑暗中出現,拉大嗓門四處呼喚著米基羅。此時突然綻放的光明對場上

的人來說是福也是禍，因此光的色調回到先前尚未停電的狀況，但在亮度上必須超過一般的想像，要較平常顯得份外的刺眼—如同久處於黑暗中突然接觸到一股強光時以手遮眼的情形—藉此呈現劇中人對自己所處之境況的不明瞭與無法掌握。

焦點強調　層次區分

在照明、基本邏輯與場面氣氛的營造成形後，導演還可以利用燈光來強調舞台畫面的重心，如同電影中攝影機的鏡頭一般，為觀眾選擇視覺上的焦點。在一般的習慣中，人的視線總是看向亮的地方，因此，當導演希望觀眾把注意力集中在某一個特定的目標或區位時，燈光可以運用明、暗之間的落差來達到強調的目的。劇中當連夢露不期然地出現在米基羅家的客廳時，為免節外生枝米基羅將她推到二樓的臥室並要她無論如何不可以下樓；此時在場面上就形成了上、下兩個表演區，米基羅與連夢露在上面的臥室而郝瑪麗、郝將軍、蕭新衍及白小姐則在下面的客廳。這兩個區位在事件的進行上是並行而交替的，為了讓觀眾不受到演員動作的影響(所指的是演員做戲時的身體動作，人的視線也會習慣性地看向活動中的事物)而能清楚地把握劇情的發展，當戲在臥室時燈光以緩慢的速度(為免造成突兀)逐漸加亮在這個區位，反之亦然。如此，觀眾就在不知不覺中任由導演的安排選擇了視線的重心與焦點。除此之外，當白小姐以黑暗為防護罩偷摸至酒吧開懷暢飲時，由於區位的移動形成場上的多重焦點包括了臥室、客廳及酒吧，此時同樣以燈光的明暗與區位來塑造這幾個不同的區域，除了強調外也使得空間的層次感更形明顯。(見劇照十五、十六、十七)

裝飾畫面　塑造風格

本劇特殊的情境給予燈光在風格的塑造上很大的空間。首先在開場前，我希望觀眾在一進劇場後立刻被舞台上的場景所吸引而產生興奮與期待的心情，為能達到這個目的，除了前面所敘述過的佈景與道具以外，燈光也提供了相當的助力。為了營造神秘、新奇、令人愉悅的景觀，我請佈景設計師在圓弧形的景片上挖出大小相同、距離相等的圓洞共一千二百多個，並要求燈光設計師將燈具置於景片後方(後台)，以上、下兩個方向把光射入景片內(表演區)，造成許多規則的光束，並於觀眾進場前燃放乾冰藉由煙的上升使得光束更加清晰。同時，在表演區的地上鋪上反光的透明塑膠地板並灑上不規則的彩點，除了與景片上的彩點形成一迄，當上方燈桿照下光時讓整體舞台呈現繽紛、亮麗的景觀，而在三個特殊造型的沙發上自上方投射強調的光區(spot Light)，造成畫面上色彩與層次的交疊，塑立了本劇極具現代感的風貌。其次，在戲的進行中，我也利用光的色彩、光的方向、光的明暗及光的移動，配合劇情的發展，達到利用燈光來裝飾場景點綴畫面的目的。

單元七：音效

　　「音效」所指的是所有聲音(sound)的處理，在劇場中聲音包括人的聲音、音樂及效果音。人的聲音指的是演員在戲中所發出的各種聲音，包括說話、唱歌或單純的發聲；音樂包含的範圍有戲劇進行中的主題音樂與背景音樂；效果音則是戲中所需除了人聲以外具體的聲響(如雷聲、車聲)或不具體的聲響(如噪音、空間音)。本單元將針對本劇中「音樂」與「效果音」的部份來作說明，而有關演員的聲音因其被歸為「表演」的範圍而不在此做敘述。

音樂

　　音樂是獨立的一門表演藝術；但由於它所傳遞的樂聲會對聽者造成情緒上的波動，因此也可以被用來當作劇場中「戲劇因素」的一環。本劇利用音樂與戲劇的結合，主要是借重音樂來烘托氣氛、製造情緒，並為戲的進行建立清楚的節奏，同時，也將其呈現的樣式做為劇場景觀與總體表演的一部份。以下是本劇在音樂使用上的創作意念：

(1) 現場的樂團演出：大部份的戲劇演出在使用音樂上通常是先將之錄成音樂帶，然後在演出時由控制人員依照接(cue)點來播放，在這樣的情況下，每一個點出現的時間(timing)都必須非常精準才不至造成穿幫。本劇在接點時間的掌握上會因演員的表演與互動而稍有彈性，尤其當米基羅的三段在黑暗中搬運傢俱的戲，它會因為演員每天的狀況不同而有所加減，因此以現場的音樂演出型態可以視場面的情況而做隨機的應變與搭配。再者將樂團置於樂池中做現場的演出(live)可為整體劇場的景觀增加場面的豐富性。

(2) 節律作用：這點在我認為是音樂能提供給戲劇的最大助力。節奏可以說是戲劇演出的生命現象，就如同人的脈博一般；但對戲劇來說，這種跳動必須時緩時急、快慢交替才不至因過於規律的慣性而讓觀眾產生呆板難耐的停滯感。音樂在結構上因其組成音符的拍數與彈奏速度的不同，以及它所形成的曲調與樂風都會引起聽者心理上不同的情感反應，因此，利用這些音樂的特性在劇場中經由樂曲的編排、使用與交替變化可以輕易的幫助導演建立起一齣戲的節奏，達到節律的目的。

(3) 爵士音樂的風格：配合本劇上述的處理手法也配合個人的偏好，在音樂的風格上我選擇了爵士樂，尤以 BOSSA NOVA 的曲風為主。BOSSA NOVA 原是南美音樂中一種獨特的拍數，在 1960 年代由美國的爵士樂手 Stan Getz 將其與當時之爵士樂結合而產生出一種新的音樂型式，並源用本來 BOSSA NOVA 的名稱。它明快多變的節奏、活潑生動的旋律、以及浪漫瑰麗的色彩適足以幫助建構本劇的戲

劇張力。在音樂的生成上，在不侵犯著作權的範圍內，小部份使用片段 Stan Getz 的原著音樂，而大部份仍是由音樂設計師專為此劇自創的，在藝術的表現上更形豐富。

(4) 樂器的選用：在二十多年習樂的經驗中，我對樂器建立了相當敏感與相當主觀的偏好。在音樂的風格確定後，為了更進一步塑造本劇現代、光鮮的冷感，我選用了以打擊樂器為主的組合，包括鋼琴、木琴、鐵琴、爵士鼓以及可變換樂聲的電子琴；鋼琴是悠揚的，木琴是可愛的，鐵琴是堅硬的，電子琴是熱鬧的，而爵士鼓則提供了絕佳的節奏配合。在這種極具特性又充滿豐富變化的組合下應可為本劇塑造絕佳的效果。

效果音

一般在劇場中使用效果音是為了摹擬真實情境，《盲中有錯—停電症候群》則是利用效果音來加強說明、製造效果以達到喜劇誇張的目的。以下針對幾個特殊聲音的處理意念提出說明：

(1)本劇所有的音樂均為現場配合演出，在效果音的部份亦然。由演奏者以現有的樂器依照劇情、事先安排好的接點、以及演員的動作做即時的配合。

(2)在黑暗中人物的碰撞與摔滾以爵士鼓來製造聲音，依碰撞的程度以不同的聲音組合來呈現。

(3)打火機、火柴與手電筒點亮時分別以響鈴、三角鐵與電子琴來搭配，除了幫助燈光的變化做更清楚的解說外，也為場面增加活潑的趣味。另外當連夢露在黑暗中惡作劇地朝向眾人潑水時，用木琴以滑動的彈奏方式製造水在空間中移動的感覺，木琴靈巧的聲音與人物笨拙的動作是一種可令人發笑的搭配。

以上的七個單元就是我在《盲中有錯—停電症候群》中對所有劇場演出因素在意念組合上的創作解說；然而，文字形式的說明其實多餘。劇場是個非常獨特的地方，作者所意欲表達的與觀眾實際所接收的，在感官經驗與內在思維的相互碰撞下，往往會因個人經驗的不同而激發出在劇本原旨或導演創作意圖之外更深遠、更寬廣的體會與認知；然而，這不就是藝術的可貴之處嗎？

第三章：導演的技術呈現

場面調度

　　場面調度(mise en scene)所指的是導演依劇情、場景、人物互動、視覺效果以及藝術美感之需要，為舞台上一切與演出有關的人、事、物所做的安排與調配；是導演把在構思階段中所形成的創作意念，利用各種方式與手法轉化成舞台上具體演出的技術展現。場面調度的目的是在塑造整體的演出效果，它所包含的範圍除了已在上一部份中詳述過的舞台空間、佈景、道具、服裝、燈光與音樂等這些劇場組成的藝術因子外，還有在戲劇演出中直接面對觀眾的演員；如何把這些原本獨立不相干的個體做最有機的組合是導演創作中最主要工作。本章即針對我在《盲中有錯─停電症候群》中所做的場面調度提出文字上的說明，它將分為「走位的規畫」、「畫面的塑造」、「特殊場景的處理」、「開場與終場的安排」以及「表演方法的建立」等五個單元。

單元一：走位的規畫

　　走位(blocking)指的是演員在舞台上的移動以及移動後所處的區位，它是導演在處理舞台畫面時最基本的工具。通常走位的形成會是由導演來決定，但有些時後也會是由演員自己在排戲中因現場狀況而設計的；無論如何，在設計走位的同時都必須考慮一些先決條件，包括劇情的要求、移動的動機與目的、移動前後與人物及景物間相互的關係、以及它所形成的舞台畫面在構圖上的變化等，而不是任由演員在舞台上作隨意的移動。

　　在規畫《盲中有錯─停電症候群》的走位時，為了確實掌握舞台上視覺畫面的整體效果，也為了節省排戲花費的時間，我除了將大區位的移動規畫在改寫劇本的階段就以腦海裏所建構的意像(image)清楚地直接寫入「舞台指示」(stage directions)中，其它細節部份的安排是在排戲前參照舞台模型(1:50 的比例)所提供的實體概念，把所有人物的移動包括移動的動線、方式及時間距離等，均在導演本上做詳細的設定並以圖畫方式將其紀錄下來。而後，在排演現場時，先就這份預先的設定安排演員做實際的試練，當演員在完全熟悉劇中狀況後再做小部份修改。如此，在經過多次的排練後，所有的走位就在一致的協調下確定、完成（本劇的所有走位圖詳附在本書的第二部分與劇本的對照中）。以下是針對幾個在安排走位時有關技術層面的考量所提出的說明。

移動的數量

走位移動的數量並沒有一定的規則,端看導演在意念上的設計與安排。本劇劇情是發生在一個停電的夜晚,依照一般的習慣來說,大部份的人在停電時通常是盡量保持不動以免在視覺不良的狀況下發生意外;但是本劇的喜感就是建立在這群人因為在黑暗中「不甘寂寞」而做出太多不該有的動作以至產生驚險無比的意外與巧合,因此,在走位的數量與變化上會比較多、比較複雜。以米基羅來說,他在黑暗中不停地摸索每一個傢俱的位置,並忙碌不堪地穿梭在客廳與蕭新衍的家,同時還得排除萬難地溜上二樓臥房查看連夢露的動靜,再爬下樓來安撫在酒吧調酒招待客人的郝瑪麗一這些走位在調度上來說都是必須的,而且當米基羅在移動時他與其它人物或景物間產生的互動關係也是製造場面趣味最基本的來源。而由於米基羅在區位上不停的更動,劇中其它的人基於畫面上的考量也就必須做配合性的處理與反應,因此在移動的量上絕對是多的;但為避免造成觀眾視覺上過於混亂,在進行節奏的快慢與動作先後的調配上,都必須做事先的估量而不至形成彈性疲乏。

移動的動線

動線指的是演員在舞台上移動時在其起、迄間所形成的線條,它會直接影響到觀眾的視覺心理,也會造成舞台畫面構圖的變化。形成動線的基本因素包括了「方向」與「距離」;方向指的是行進的路線,而距離則是行進路線的長短。一般來說,任何舞台上演員的移動都要有動機與目的。為了讓移動合於邏輯,導演通常會採取較明確、較合理的行進方向與較直接、較短的距離來使動機與目的清晰可見;但是在本劇中,由於停電情境的關係,方向和距離成了一個可變化趣味的基點。就常理看來,人在黑暗中是很容易失掉方向感,更別說會對距離有所概念一除非他對這個地方非常的熟悉。因為這樣的推論,我將本劇中的人物依他們對環境熟悉的程度,並把會影響動線形成的因素,如劇情的發展以及角色的性格等,也列入考慮,將每個人移動的動線做了以下的安排與界定:

(1) **米基羅和郝瑪麗**:在停電前,燈火通明,二人忙碌地在佈置房子等待客人的來臨,在這樣的情形與心境下他們不可能在自己的客廳中漫無目的地散步,因此在移動的方向上應是明確的,且所選擇的距離是最短的。而在停電後的一瞬間,因不習慣於黑暗,二人在剛開始時的移動會較為遲鈍,但由於這是他們居住的地方,所有擺設也是他們佈置的,因此在適應狀況後移動的方向與所選擇的距離跟先前沒有太大的差別。但當米基羅開始在屋子裏演出乾坤大挪移時,他所採取的行進動線就有了明顯的變化一由先前短而直的直線轉為長而圓的弧線一因為他必須避開所有在客廳裏的客人,免得謊言被拆穿。因此,他只能在客廳的外區繞圈圈,寧願在提負重物的情況下還選擇最長、最遠的一條路線。這樣的安排除了讓演員的移動有充份合理的動機外,在他行經的路線中還可以製造許多他與其它人與物間驚險的互動,以引發喜

劇的笑感。(見本書第二部分劇本中之 145-157 的舞台指示)

(2) *白小姐*：她從來沒有到過米基羅家，而這第一次的造訪卻是在停電的狀況下。為了暗示她極度沒有方向與距離的概念，我安排她在一出自己家門就摔下了樓梯，並且以匍匐前進的姿勢爬進米家客廳。另外，當她聽到郝瑪麗在電話中提到蘇比富要來的訊息時，她站起身來練習如何與這位多金的貴客打招呼，由於過於投入得意忘形，她走出她唯一熟悉的沙發區，在驚覺沙發‘不見了’的時候她手忙腳亂地在黑暗中胡亂摸索，那慌張的模樣實叫人發噱。配合白小姐的個性及她對環境的不熟悉，在她酒醉前是幾乎不動並死守著她所坐的沙發，而在劇情後續的發展下，隨著她酒醉的程度，她移動的幅度也就越寬廣，到最後她竟然在客廳中毫無所礙地滿場飛舞了起來。基本上，白小姐的動線有兩種，一是原地不動，二是酒醉人通常的‘8’字形(包括直的8 和橫的 8)。

(3) *郝將軍*：郝將軍移動的動線，不同於劇中所有人，是呈現曲形的線條。當他來到米基羅家時已是停電的狀況，有軍人背景的他立刻點上打火機並利用微弱的光線察看整個屋子的情況，因此他是除米基羅與郝瑪麗之外對這個屋子比較清楚的人。同時他在劇中也不斷吹噓自己強烈的危機意識，因此，在毫無亮光的時候他會小心奕奕地以腳碰觸前面的狀況，一碰到障礙時，軍人的本性會使他立刻轉彎，我把這些動作設計成像一些小孩的玩具電動車，當一碰到阻礙時就會自行轉彎九十度，然後再繼續向前走去。因此，他所採取的動線就變成了有角度的曲線，除了增加趣味也配合他尖銳的個性。

(4) *蕭新衍與連夢露*：他們二人對環境熟悉的程度是一樣的，蕭新衍常常在米家出現，而連夢露也曾在這裏混了一段很長的時間。原本他們應該對米基羅家瞭若指掌，但是經過米基羅的‘重新佈置’後，在大區位的移動時應該沒有太大問題，而一但進入小區位時會因如入‘陌生之境’而有些困難了。因此，當他們在客廳外圍時是以直短的動線，而當在客廳內部時則呈現不規則的區線。採區線的原因與郝將軍是同樣的狀況，但線條上要較後者圓潤些以示人物性格上的差異。

(5) *曾施益*：曾施益在劇中除了剛出現的片刻以及後來在欣賞米基羅的雕塑品時是處於黑暗的狀況，其它都是有手電筒照射的。為配合他樂觀進取、說話斬釘截鐵的性格，我設計他行進的動線是直而利的線條——方向準、距離短。

(6) *蘇比富*：蘇比富在本劇中是個無辜的受害者，而且是個重要的‘局外人’為了強調這些，我安排他出場後沿著客廳外圍從右舞台慢慢以半圓形的移動路線走到左舞台，並在搞不清狀況也沒有機會加入戰場的情形下就被不知情的曾施益給推進了地下室。他‘環繞客廳外圍的半圓形’的動線適足以說明了

他絕對的‘置身事外’。

以上是劇中人物移動動線的基本樣式。當面對整齣戲的處理時，我在不同的劇中狀況(given circumstances)下，利用這些基本的模式並配合情境(situation)而做出不同的組合與安排，力求在喜劇的「典型化」中仍有豐富的可變性。

移動的時間

移動的時間指的是走位的時機(timing)、節奏(speed)與長度(duration)，也就是什麼時後走，以什麼速度來走，在什麼時後走完。在設定時間時要考慮的因素很多，最主要的依據是來自移動人物對劇中狀況包括劇情、對話與其它人物關係間的反應。

時機　舞台上任何的移動都應該有動機，不管是‘戲劇性的動機’或是‘技術性的動機’(註 62)；而選擇「什麼時後」來執行這個動機，就是時機的起始點。以米基羅來說，他在劇中有大量的走位，每一次的走動都必須選好移動的時機以說明他移動的目的。當電話鈴聲響起，米基羅慌亂的找到電話，在講了幾句後他拿開話筒叫郝瑪麗上樓找火柴，等到他豎著耳朵確定郝瑪麗已上樓後，他才開始移向客廳的右前方也就是離臥房最遠的地方，這個移動時機的選擇具體地說明了他不願意郝瑪麗聽到他講電話的內容，在配合後續的發展，觀眾得知這個電話其實是連夢露打來的，這個時機的起始點就更合理了。

節奏　在時機確定後，以「什麼速度」來做移動，是第二個要考慮的重點。移動速度的快與慢會呈現人物的情緒狀態，也會直接影響到戲劇進行的節奏。當米基羅開始在屋子裏進行大搬風時，由於屋子裏是完全黑暗的，也由於他不想引起別人的注意，再加上傢俱沉重的重量，這時他行進的速度應該是非常慢的。而後，當曾施益舉著手電筒照向一把客廳的沙發並說"哇！這真是一把精美的椅子！"時，米基羅驚覺原來還有一隻漏網之魚尚未搬離犯罪現場，此時在左舞台的他以衝百米的速度奔向在右舞台的沙發，並一屁股坐下以身體來遮擋這個犯罪證據。這樣突如其來快速地移動不但造成場面情緒的上揚，也與前面慢速的移動形成強烈對比而帶來變化的趣味。

長度　長度是走位從開始到結束之間的時間距離，是移動的時間中最複雜的一個因素；因為除了考慮移動時間的長短外，它還須要場上其它人、事、物的相互配合。太長的移動會造成焦點的破壞，太短的移動卻不足以解釋劇情，因此在時間的拿捏上要有恰當的處理。劇中當米基羅再次從右舞台蕭新衍家中搬回自己的懶骨頭而想用它來置換目前放在左舞台蕭新衍的沙發時，依劇中狀況他必須從右邊以緩慢的速度走到左邊，到了之後，先把懶骨頭放下，用手摸到沙發的所在位置，當他要把沙發移開的同時，原本坐在上面的郝將軍恰

巧站了起來到酒吧去幫郝瑪麗拿飲料來傳遞給其它人，不知情的米基羅順利地把懶骨頭放在沙發的位置上而把沙發再從左舞台以同樣緩慢的速度運回右舞台的蕭家，等到郝將軍再次坐回沙發時，由於沙發已經被換掉，不知情的他仍以原來的力量坐下，此時肥胖的他立刻向後摔了個大跟斗。這段走位需要的時間相當長，為了讓米基羅的移動不管在長度或動機上更有意義，除了郝將軍的配合移動外，其它在場上的人物也必須有所安排，在這裏我設計了一段蕭新衍、白小姐與郝瑪麗之間與劇情無關的閒談，利用他們之間對鄰居無意義但卻有趣的八卦來連接場面的進行，並在他們談話的同時提供米基羅與郝將軍足夠的時間來完成這段走位。（相同的情況也出現在緊接著的發展，請參閱劇本部分 145-157）。

區位的形成

　　走位除了動態的移動外，在本劇中還包括了更廣的範圍，也就是人物在移動後所佔有的固定區位。前面已提過，人在黑暗中會儘量地保持不動以避免意外發生，尤其是處在一個陌生的環境時。雖然因為劇情的要求，劇中的人物必須在黑暗中仍有程度不一的移動，但在他們不動的時候應該還是會選擇一個固定的地方做為等待光明來到的安全基地。本劇中在這點上最明顯的安排是放在白小姐與郝將軍的身上，因為他們二人對這個環境最不熟悉。白小姐從一進門被郝瑪麗帶到客廳中間坐在唇型沙發後，保守、拘緊又膽小的她就一直死守在這裏不敢做任何大幅度的移動，尤其在經過上面所說過當她起身練習如何與蘇比富打招呼時，一個小小的移動就造成了她極度的慌亂，因此‘保持不動’對她來說是最合理的處理。而後當她在受到酒的誘惑並在酒精所提供的助力下溜到酒吧台前找酒喝時，她就將陣地轉移到酒吧前，並在那裏藉著黑暗的保護盡情地開懷暢飲直到最後她因不勝酒力再次醉倒在最初所固守的唇型沙發上。安排她坐在唇型沙發還有另一個理由，是用以暗示她內心與外表的矛盾並與後來她的勁歌熱舞相呼應。再看郝將軍，他是一個吹毛求疵、謹慎小心的軍人，他在打火機點燃的時後選擇坐在左邊面向大門的沙發上，因為在這裏他可以掌握客廳中所有的動態，從此他並將其視為安全的堡壘而一直待在這裏，即使當米基羅把它換成懶骨頭後害他摔了一大跤，他仍然從地上爬起以調整自己的坐姿來適應新的夥伴。

　　區位的安排會影響舞台畫面的構圖，因此，安排了白小姐與郝將軍的區位後，其它在場上的人物也必須做配合性的處理。在顧及到平衡、對稱與充份利用舞台空間的情況下，蕭新衍大部份是坐在右舞台的沙發上以與郝將軍達到左、右的平衡；連夢露除了剛進場與後來惡作劇的時後，她大部份是待在二樓臥室以做為對比舞台高、低的層次；郝瑪麗則是在酒吧台的後面，並配合米基羅在場中做為串連上面幾個固定區位的移標。

以上所有的走位與區位，為達到精準的原則，均詳細地記錄於導演本中，並以電腦繪製成圖以做更清楚的呈現；而為讓讀者更清楚的了解，特將之附於本書的第二部分「劇本與走位對照」中。

單元二：畫面的塑造

　　畫面(picture)指的是觀眾所看到的舞台景觀，畫面塑造(picturize)就是對舞台鏡框裏所有的人與物相互之間在構圖上的處理；當舞台上呈現靜止狀態時，它就像一張照片有一個完整的畫面，戲劇的演出就是透過「畫面—消失—重組—畫面」這樣不斷連續重覆的過程來完成的。在上個單元中已對構成畫面的過程，也就是「消失—重組」的部份，以「走位」為名做了詳細的解說，本單元再對「畫面」部份進行討論。

　　畫面塑造(picturization)的範圍非常的廣，凡是所有在舞台上與視覺有關的事物都要列入考慮，包括佈景、道具、服裝、燈光以及演員等；如何組合這些構成畫面的因素，利用它們會引發視覺感觀的外部形像諸如色彩、線條、形狀、明暗或是演員的肢體與表情來達到戲劇內在思想的傳遞，就是畫面塑造的工作重點。以下是我在結構《盲中有錯—停電症候群》的畫面時所考慮的幾個基本的條件與劇中處理的狀況。

劇情的敘述

　　當我們在欣賞一張照片或是一幅畫的時後，藉由上面的構圖我們就可以說出一個感人或是有趣的故事；當我們在看戲時，如果拿掉其中的對話，我們是否仍能單從畫面上了解它所要說的故事？每一個戲劇的舞台畫面都應該能引發某種特定的情感並具有敘述劇情的功能。當蕭新衍憤怒的抓起放在圓桌上的外套時，被米基羅裏在外套裏面的佛像掉了出來並摔碎在地上，此時場上所有的人被這個突如其來的狀況所驚嚇，畫面是靜止的。在處理這個畫面時，我利用每個人物在他們各自所在的區位上，以不同的身體姿勢及臉部表情，配合高低與前後的相對位置，同時地把目光集中在地上摔碎的佛像(此時場上有蠟燭光)，並將動作停滯一段時間，以空氣中漸漸凝聚的緊繃感配合著舞台的意像，達到藉由畫面說故事的目的。

人物關係的強調

　　畫面除了要能說故事外，也要對劇中人物的關係有‘清楚地暗示’。在劇末，經過了一連串扯謊、圓謊的勞頓下，米基羅依然是激起了眾怒並在自己的家中像過街的老鼠被人人追打；而連夢露也因為自己對眾人所開的惡意玩笑，同被列入攻擊的目標。劇終最後一個畫面，當曾施益打開電燈開關的一瞬間，米基羅與連夢露由於處境相同，被追打他們的三人部隊逼上了往二樓的樓梯，米基羅以半站半跪的姿勢扶著樓梯把手，面露驚恐地掛在樓梯中間，而連夢露則以蹲著的姿勢躲在米基羅身後的階梯上，二人均面朝觀眾的方向；在樓下，手中舉著不同武器的郝將軍、郝瑪麗以及蕭新衍各自站在不同的區位，將所有可

能的逃生口完全地封住並虎視耽耽地望著被趕入絕境的獵物，三人以背面或側面向觀眾的角度站立。這個畫面對人物之間關係的強調以及他們所處的狀況、強弱勢力的分配都有明確的陳述。

焦點的呈現

當舞台畫面呈現靜止的狀態時，觀眾目光最後停駐的地方就是焦點的所在，焦點也就是導演在這個畫面中要強調的重點。在處理畫面焦點的時候導演有很多的助力，劇場是探討人性的所在，只要導演能掌握人的習性就能借著助力輕易地達到目的－就如同當眾人都把目光集中在某個東西上時，基於好奇的心理，你也會去看這個東西。劇中白小姐趁著眾人在討論米基羅與郝瑪麗的婚事時，摸黑偷溜到酒吧台前找酒喝，由於蕭新衍的情緒激動場面氣氛較高昂，眾人的焦點都放在蕭新衍的身上，因此白小姐緩慢而不動聲色的移動是不會引起任何注意的；等到這一場唇槍舌戰結束大家就要言歸於好的當兒，白小姐突然插進一句她對此事的評論，由於聲音傳來的方向，大家先是轉頭朝向酒吧的位置，但在大家的印象中白小姐似乎應該是坐在客廳中間的沙發上，基於這個懷疑，大家帶著疑惑的表情再把頭轉回原來的沙發位置，此時酒吧前又發出酒瓶的碰撞聲，於是大家再次把目光停放在白小姐所處的區位上並聽她為自己的舉動找理由，觀眾也就隨著舞台上的人物，經過幾次目光的移轉而把最後的焦點放在白小姐的身上，並看著她如何急切的湊上酒瓶開懷暢飲。

除此之外，人還會看向被明顯突出的事物。當連夢露不請自來地出現在米基羅家時，米基羅為免枝節旁生胡亂地找了個藉口把連夢露連推帶拉的拖上了二樓臥室。此時場面的配置形成上、下兩個區域－米基羅與連夢露站在上面臥室的床前，郝瑪麗、郝將軍及蕭新衍則是分別坐在下面客廳中的三張沙發上，而白小姐依然杵在酒吧台前。這場戲在劇情的進行上對兩個區域來說都應該是持續的，為了把焦點一次集中在一個區域，我以交替的方式來處理－當臥室的人在講話時，客廳的人就凝住不動(pause)；而當客廳的人開始說話時，臥室的人也同樣保持那一刻的身體姿勢與表情直到下一個接點(cue point)。同時，我也以燈光來做為輔助，以觀眾不能察覺的速度在焦點所在之處緩慢的漸漸亮起，在焦點互換的時候燈光也隨著做明暗上的切換(cross)；在明暗有差別的時候，人總是會看向較亮的一邊。以這種上、下焦點的移動與互換，我希望觀眾能接收到我所意欲傳遞的訊習。(見劇照十五、十六、十七)

氛圍的建立

在戲劇演出的過程中導演還可以利用畫面來引發觀眾的情緒以建立導演所希翼塑造的某種特定的戲劇氛圍。在這點上，所有舞台上的人、事、物均是導演可茲利用的工具。

《盲中有錯—停電症候群》是一齣「黑色情境喜劇」，因此畫面氣氛的營造是導演工作的一大重點。當劇中停電的一剎那，燈光亮度變暗，場面的色調由先前溫暖的黃色轉成寒冷的藍色，微弱的光束在景片的圓洞中若隱若現，開場前所燃放的乾冰還留有些許飄散在半空中。郝瑪麗站在音響櫃前神情呆滯，手中還拿著剛放進音響裏的 CD 的外殼，米基羅則是跪在客廳茶几後面滿臉狐疑，身體仍保持剛才祈禱時的姿勢，二人尚不知這就是他們今晚惡運的開始。在安排這個畫面時，我所希望的是藉著場上燈光的變化、色調的轉換、演員凝滯的肢體與表情，在整體佈景的搭配下，來喚起觀眾記憶中對停電的恐懼感以散發畫面中懸宕不安定的氣氛，達到暗示危機與埋藏衝突的目的。之後，隨著劇情的推展，當郝將軍在滿口的咒罵聲中拿出打火機，就在他點上火的一瞬間舞台燈光由藍色轉成橙色，亮度也隨著增加。此時，白小姐坐在唇型沙發上拍手叫好，臉上露出重見光明的喜悅；郝將軍站在右舞台靠近大門邊，左手拿著打火機，臉上並帶著一絲自豪的神情；郝瑪麗則堆滿了討好的笑容與表情以手攙扶著她的爸爸—此時由畫面上散發出的安逸氣氛取代了先前的詭譎不定，觀眾也同時產生如釋重負的感覺。而後，當劇終米基羅與連夢露被眾人逼入絕境時，由於曾施益在不知情中打開了開關，場上光線乍亮，所有畫面中的人與物完全處於凝滯的狀態，就在觀眾即將脫口高聲喊逃的一刻，燈光快速的切暗(cut out)，剛才驚爆的畫面仍殘存在眼簾之中而耳邊卻已響起終場的樂聲。畫面氛圍的建立主要就在掌握觀眾的情緒，讓他們在看戲的過程中適時地融入戲劇的境界以體驗「真實—虛擬」之間暫時交替的快感。

除了上述的基本條件外，畫面塑造最後要考慮的是「視覺美感」的傳遞。導演在創作的過程可經由自我的藝術感知，有機地組合劇場中各個美學因子，結構舞台每一個有意義的畫面，最後終能創造擁有個人風格的藝術作品。

單元三：特殊場景的處理

歌舞景

　　劇作家在創作劇本的時候把他所要闡述的意念藉由寫作上的技巧透過劇情的結構 (structure)、人物的對話(dialogue)與場景的敘述(stage directions)來做表達；導演在熟讀劇本並機械式地分析劇本中各個因素之後，在了解劇作家的創作意圖的同時，一定也會產生自己對劇本屬於較私人的看法。這種經由私人看法所引發的情感與情緒定會對將來導演在創作舞台演出時所做的選擇與決定有相當程度的影響，這也就是造就一個導演之所以獨特的最大因素。「特殊場景」在這裏指的就是導演在經過理性分析劇本的階段後，對劇中某個人物、某段戲或是某個他所認知的意念，產生一些特殊的感受而想以較不同、較突顯的方式來處理的部份。《盲中有錯—停電症候群》的特殊場景指的是白小姐的歌舞景。

　　白小姐在原著《黑暗中的喜劇》裏叫做弗尼瓦爾小姐，是一個保守、拘緊的清教徒。在謝弗爾的筆下，她被塑造成一個無趣的中年老處女，平常絕少與人社交來往，眾人對她所知並不多。當停電的時候她因為害怕不得不到鄰居布林思利家中求助，在經過一連串的陰錯陽差之後她竟醉倒在布林思利客廳中的沙發上，在醺然之間，藉著一段古怪的獨白她吐露了自己內在孤寂的心聲，在場的其他人雖感到困惑但由於當下有更重要的問題要解決再加上她已醉得不知所以，就由哈羅德將她送回去而並未安撫或進一步的與她深談，此後她也未再出現過。我在第一次看劇本時對弗尼瓦爾就有一種特殊的感覺，她讓我聯想到一個在美國唸書時的好朋友，我對她的認識與了解就是透過她每次醉酒後的自白，原來在她笑談人生卻也嗤之以鼻的態度背後竟是隱藏著如此的痛苦與不適。當我在寫《盲中有錯—停電症候群》的時候，我決定在弗尼的身上多些著墨與刻畫，在配合整個改寫的方向與風格下，她搖身變成了白小姐，而原本那段古怪的獨白在本劇中就成了一場白小姐個人想像中的歌舞秀。有關白小姐的故事與性格在「改寫劇本」中已有詳細的解說，在此僅對技術處理的部份提出說明。

　　首先說明這場戲在場景安排上的功能以及為何以「歌舞景」來處理的原因：

(1) 串連劇情

　　《盲中有錯—停電症候群》裏的白小姐是一個處於新舊世代交替，外表保守、矜持內心卻渴望求新、求變但總缺少一點勇氣的善良老處女。當她在黑暗中不期然地接觸到生平的第一杯酒後，她開始產生變化。她趁著黑暗摸到酒吧台前享受破戒的快感，原本輕聲細語有禮貌的談話語氣也由於酒精在體內的作祟而轉成輕蔑嘲諷的口吻，而當蕭新衍在批評連夢露的時後她也加入了附和的行列，最後，她

因不勝酒力醉倒在沙發上並被不知情的米基羅給推入了工作室。為了讓前面的這些設計與安排顯得有意義並在往後的劇情中能有連續性的發展，白小姐必須以醉酒後的姿態再度進場以呈現她酒後性情改變的狀況。人在酒後通常會在理智不設防的情況下把平常所壓抑心中或想做不敢做的事大膽地說出來甚至付諸行動，而在他們敘述或行動的過程中一定會以比平常誇張、擴大的方式來表達，白小姐就是在這樣的情況下以手舞足蹈的方式將內心的寂寞與等待充份地表露出來。

(2) 打破彊局

當白小姐再次出場前，客廳中正在上演火爆的三角關係爭奪戰—在連夢露對大家的惡作劇結束後，郝瑪麗、郝將軍與連夢露三人逼著米基羅一定要做出一個選擇，而米基羅在黑暗中滿頭大汗卻不知如何是好。在劇情的結構上，此時米基羅還不能做下任何決定，否則後面的戲就不用演了；為了邏輯地打破這個彊局，在此插入白小姐的進場是最可行的方法，它不但可以延續先前的劇情也可以緩和場面的氣氛；而以歌舞的方式插入是最可以轉移焦點、改變場景氛圍的做法。等到白小姐在蕭新衍的幫助下再次離場後，場上先前的對峙氣氛已在歌舞景的‘攪和’下沖淡了許多，米基羅也就可以重新再接續往後的劇情。

(3) 娛樂效果

不管戲劇背後所涵蓋的意旨為何，在劇場的演出中仍舊不可忽視娛樂觀眾的因素，這也是戲劇最初的功能之一。劇本以文字來說故事，劇場卻是以活動的方式來闡述意念；如何讓劇場中的觀眾經由多樣豐富的演出型式，在短短兩個鐘頭的觀戲過程中‘過足戲癮’是大部份劇場創作者所會考慮的重點之一。‘歌、舞’其實在最古老的歲月中就是戲劇的一種雛型，由於後來創作歷史的演變，它們在西方形成了各自獨立的藝術型式。然而，在現代的劇場中卻不斷有人嚐試將它們再放入戲劇之中，以不同的手法來重新組合它們。由於歌舞可以迅速的改變戲劇的節奏，也會大大的影響場面效果，因此，我把原著中這段口述的獨白改以熱鬧的歌舞方式來取代，希望因而成就裝飾場面與娛樂觀眾的目的。

在目的與期望確定後，接著就是調度的技術部份了。當郝將軍、郝瑪麗與連夢露三人直逼米基羅做下決定的關頭，在左下舞台工作室的門突然打開，白小姐配合著爵士鼓以鐵刷輕刷鼓面所造成的磨擦聲出現在門邊。此時的她一頭蓬鬆散亂的長髮，上衣鈕子不再緊緊的鈕住，長裙的右邊也開了高叉露出了大腿，並且以異於平常的慵懶與嫵媚斜倚在牆上，燈光適時地給了她一個強調的追蹤燈(follow spot)並在整場戲中如同影子般緊緊的跟著她。場上其它的人物保持先前的姿勢凝住不動(pause)，對他們來說，時空進入了暫停的狀態。白小姐手中揮舞著從桌上抓起的桌布，穿梭在他們之中盡情地載歌載舞，直到最後跌入坐在沙發上蕭新衍的懷抱中。在歌曲的選擇上，配合白小姐的年齡與心境，我節取了

在民國五、六十年代極為流行的三首歌的片段來做串連(註63)，而舞的部份則是配合歌的節奏與旋律來做編排。在現場樂團的伴奏與五光十色的燈光襯托下，這彷彿是一場在餐廳中演出的歌舞秀──這也正是我所刻意安排的──讓白小姐在酒醉之後藉著酒膽以完全不同的姿態唱出心中的渴望與熱情。為了讓這場戲的出現不致破壞整齣戲的現實邏輯，我將它界定為一場「插入戲」(interlude)，除了音樂與燈光的急遽變化外，其它演員在整個歌舞的過程中雖保持先前的姿勢，臉上並仍掛著氣憤、緊張與不屑的表情，但配合著音樂的節奏在身體上做著的小幅度的擺動，如同水中的水草一般，場上並燃放些許的乾冰在朦朦朧朧的景觀中就像夢境一樣一切東西都已經過霧化的處理。

而當白小姐最後跌在蕭新衍身上的同時，藉著蕭新衍的一聲喊叫，所有人物回到先前的切入點，並把注意力轉到他身上，音樂與燈光恢復到原來的狀況，劇情也再次切回到主線上。此時眾人發現白小姐在不知不覺的情形下跌撞到蕭新衍身上，並不知為何地散發出濃濃的酒味，在這種尷尬的情況下只好由蕭新衍扶著語無倫次的她先行回家。藉著這個安排，不但平順地結束了歌舞場景，同時也讓蕭新衍有機會回家發現米基羅偷搬他傢俱的行為，並可再次重回現場製造下一波的高潮。(見劇照十八、十九、二十)

追逐景

除了歌舞景外劇中還有另一場需要特別處理的戲，那就是劇末眾人在黑暗中追打米基羅與連夢露的追逐場面。謝弗爾在創作《黑暗中的喜劇》時曾不諱言地指出他是在看了中國京劇《三叉口》(註64)後所興起的靈感。《三叉口》最精采的地方就在於投宿夜店的俠客任棠惠與店主劉利華二人在完全黑暗的客房中睜大著眼睛，一會兒是慢速低身尋找攻擊的敵人，一會兒又轉成快速對招拆招的打鬥場面，他們精準的動作與俐落的手腳正是京劇武功身段訓練的精華所在。同樣的，在《盲中有錯──停電症候群》劇中最後的追逐景也是發生在黑暗裏的打鬥場面，不過卻更是複雜──人物眾多且場面混亂──如何有效地安排所有場上的人、事與物，讓一切動作的進行景然有序而又能維持一定緊張與激烈的戲劇情境，是導演在處理上的一大挑戰。以下是我對這場戲的安排與調度：

當米基羅與連夢露無視於郝將軍與郝瑪麗的存在竟在客廳中因為一段激烈的談話勾起二人往日的情懷而縱聲大笑的時候，郝將軍腦羞成怒憤慨地抽出自己腰上的皮帶，一邊威言恐嚇，一邊逼進節節敗退的米基羅。就在米基羅再無路可退的時後，門外傳來蕭新衍一陣淒厲的慘叫，緊接著右下舞台的門砰的一聲被踢開，蕭新衍手中拿著蠟燭氣急敗壞地衝進客廳，場上其它的人順著聲音與燭光朝向蕭新衍望去，畫面暫停五秒鐘讓所有人臉上不同的表情凝滯在空間中，此時的氣氛是緊繃的，猶如暴風雨即將來臨前的一刻。隨後，蕭新衍以哀號的聲調快速地說出米基羅的罪行並一一查看尚留在現場的犯罪証據。當他抓起圓桌上的外套時，早先被米基羅裹藏在裏面的佛像掉了出來並在地上摔個粉碎，隨著佛像的摔落，眾人以不同的表情、同樣的速度看向佛像並同時再把眼光停留在蕭新衍的身

上，此時畫面再度停滯，氣氛由先前的激昂極速下降但仍維持一定的緊繃感。稍後，蕭新衍低身放下手中抱著的大花瓶，壓抑著一股怒氣咬著牙由齒縫中把話逼出，說完話後即迅速轉身衝向酒吧，舉起酒瓶當作武器慢慢地逼向驚魂未定的米基羅。在一旁的郝將軍立刻附和著蕭新衍的舉動，二人決定聯手攻擊米基羅，郝瑪麗也興奮的加入他們並在旁搖旗納喊。此時原本處於‘看戲’狀態的連夢露為了拯救孤軍奮戰的米基羅，連忙把蕭新衍手中的蠟燭吹熄並抓住米基羅的手逃向客廳的另一個角落，從此眾人就在黑暗中演出精彩的追逐戰。(見劇照二十一、二十二、二十三)

在整個追逐景中，我把它分為四個段落並以「慢─快─緩─急」的速度來進行以求場面節奏的變化；在地位上則以分組、分區的方式來處理以達到畫面平衡、對比與層次的美感。

第一段：接續上述的劇情，當連夢露吹熄蠟燭後現場又陷入一片黑暗。米基羅與連夢露一組從左上舞台移向下中舞台並以低蹲的姿勢停留在客廳的茶几前；蕭新衍從酒吧台前移向原本米基羅與連夢露的左上區；郝將軍由原來中間舞台的區位移向右舞台；郝瑪麗則是從右下舞台向中間移至樓梯口並站上樓梯的階梯以防止米、連二人偷溜上樓。眾人在這段戲中以緩慢的速度做小區域的挪動，郝與蕭不時揮動手中的武器並發出皮帶與酒瓶在空間中揮動的迴聲，此時音樂以低沉緩慢的曲調來做配合，整場氣氛猶如獵人在深山中圍捕受困中的獵物一般，緊張而肅靜。

第二段：以曾施益的出現為切點(cue point)。當曾拿著手電筒打開地下室的門時，由於手電筒所帶來的光，三人攻擊小組瞥見了蹲躲在茶几前的米基羅與連夢露。郝將軍揮著皮帶狠狠的抽向二人，蕭新衍也舉起酒瓶衝向前去，而郝瑪麗則是站在樓梯上把鞋子脫下用力地丟向敵人所在的方位。正當米、連轉身向後逃向酒吧台並即將束手就擒的時後，曾施益想起忘在地下室裏的工作箱，他隨即轉身關上門並帶走了手電筒，場上又是一片黑暗。這段戲中是以急快的速度來進行，配合著眾人此起彼落的咒罵與驚呼聲並在快版音樂的伴奏下，呈現一個激盪的小起伏。

第三段：再回到慢速的節奏。蕭新衍與郝將軍仍揮動著武器在黑暗中个自知地互換了攻擊位置；郝瑪麗爬下樓來趴在地上尋找剛才被她當作武器扔掉的鞋子；而米、連二人閉住呼吸趁著黑暗站上茶几以高度來做為保護。

第四段：起於蘇比富的出現。蘇比富在一進門就高喊著米基羅的名字，米基羅在忘情中也高聲地回答了他。由於米基羅的回話，三人小組再次得知他與連夢露的方位並同時以迅雷不及掩耳的速度衝向茶几，然而米、連二人還是快了一步跳下茶几，趴在地上沿著客廳前緣以匍匐前進的姿勢快速地邊爬邊

高聲的呼叫蘇比富，試著向他解釋此刻的狀況。蘇比富在混亂中摸向了地下室的門口，恰巧被拿著工具箱的曾施益隨著轉身的動作給推下了地下室。客廳中的追逐仍繼續著，音樂的節奏越來越快，攻擊的行動也就越來越緊湊。米基羅與連夢露此時已趁隙爬上二樓的樓梯，郝、蕭二人仍不斷地對著不確定的位置狠劈猛砍。就在此刻，曾施益的大聲高喊吸引了眾人的注意，眾人隨即停下所有的行動，在音樂聲乍停中激烈的場面再次得到緩合。最後，在曾施益打開開關燈光大亮的同時，音樂再次響起，眾人虎視眈眈地擺出攻擊的姿勢，舞台畫面再停滯五秒，隨後燈光在米、連二人的驚叫與三人小組的喊殺聲中急速地切斷，整個舞台陷入完全的黑暗，追逐場景結束，整齣戲也就在極度的高潮中落幕。

單元四：開場與終場的安排

　　一個完整的戲劇演出不僅是劇本在舞台上所做的呈現，應該還包括了觀眾從進場到離場的整個過程；一個導演所要關心的不僅只於舞台上劇本的演出，應該還要將演出擴及到演出前與演出後，盡其可能的掌握到所有能影響演出效果的任一因素。「開場」指的是戲未開始前，觀眾已進場後的這段時間，而終場就是在戲結束後，觀眾尚未離場前。本單元所要討論的就是一個導演如何利用這兩段與劇本無關但卻可利用來引發及延續觀眾觀戲情緒的「序」與「跋」來增加整體劇場的演出效果。

開　場

　　對觀眾來說，在走進劇場的一刻就是一個新歷程的開始；對導演來說，創作的範圍就應擴及到這個起點，畢竟戲劇的演出絕對要掌握觀眾的參與，而透過「開場」的安排可以引發觀眾特定的情緒以便在戲開始後迅速的進入劇中狀況。要達到這個目的的方法與手段非常多樣，有的導演會在戲開演前不落大幕，舞台上已安排有演員以劇中人的身份在場上演出，如「屏風表演班」演出《莎姆雷特》(註65)時觀眾一坐上觀眾席就看到舞台上有工作人員在清理舞台，這種情況可以稱之為「幕前劇」；再如「北京人藝」來台演出的《北京人》(註66)，開演前舞台上是一個公園的場景，有幾個穿著長袍與唐裝的中老年人在樹叢中散步、溜鳥。有的導演也會利用舞台上的裝置與景觀來預告觀眾，讓觀眾在戲開演對劇中場景有一定的認知，如「表演工作坊」演出《這一夜，誰來說相聲》(註67)時，在開演前把舞台摹擬做秀的西餐廳裝飾得金碧輝煌、俗又有力，霓虹燈在景片上並不斷地變化圖案讓觀眾產生一定的觀戲樂趣也提早進入了劇中狀況，這種方式我稱之為「景觀秀」。此外，有些較前衛的劇團在演出時導演會打破劇場原來的結構將演出伸出到觀眾席外並將其佈置成劇中場景的一部份來鋪展並營造特殊的氣氛，如「台灣渥客」演出《目蓮救母》(註68)時，一進劇場觀眾就看見一堆一堆燒過的冥紙在地上亂飄，並以布簾圍住觀眾席的進口，布簾上塗滿了來自經書中有關地獄的圖樣與文字，當觀眾坐上觀眾席後，一群地獄小鬼打扮的演員腳下踩著溜冰鞋在觀眾席間不住的穿梭並不時發出哀號與嘶吼，在這種刻意製造出的氛圍中觀眾已然心生恐懼，進入了導演想要塑造的戲劇情境。

　　在《盲中有錯—停電症候群》的開場中，我主要先以開放的舞台景觀，在配合燈光與音樂的烘托下，希望營造輕鬆、愉快的氣氛讓觀眾先暫時忘記進入劇場前來自生活或工作上的不快與壓力；隨後，當觀眾已全然放鬆後，再就本劇之所需來「強迫」觀眾產生一定的情緒，而後，戲就進入正式演出的部份。整個開場可以分為前、後兩個階段，以下就「開場」中演出各項部門的安排與設計分段來做解說。

前段

舞台

不落大幕，觀眾在一進觀眾席後可直接看到舞台上的景觀。這樣安排有兩個用意：第一，本劇在設計的各個部門所取用的風格較為現代，舞台上的佈景與道具不論在色彩、線條、形狀與樣式上均極為特殊，觀眾可在戲開演前仔細地欣賞舞台上繽紛的景觀；第二，本劇在開演前劇中男主角米基羅已將鄰居蕭新衍的精緻傢俱與自己的破爛家當偷換了過來，觀眾在欣賞完整體舞台景觀後應有足夠的時間發現空間擺設上的不協調性而產生疑惑、不安定的感覺。我希望藉由舞台的開放來達到建設觀眾心理的目的。

燈光

燈光在開場中包括兩個部份，舞台與觀眾席。舞台上的燈光主要在烘托氣氛、建立基調。在較傳統的劇場演出中通常開演前會在落下的大幕上打上些許燈光，稱之為「暖幕燈」(curtain warm)；本劇在演出前則改以「暖場燈」來代替。暖場燈的目的首先是讓觀眾在足夠的光線中看清楚舞台上的景觀，以收上述的預期結果；其次是在於製造氛圍。整場燈光的色調以溫暖、昏黃為主同時以其它色光搭配來塑造空間的立體與層次，景片的圓洞上有光束分別從上、下射進舞台內，觀眾並可從圓洞中隱約看到在景片外圍閃爍的霓虹。在舞台上的幾個主要大道具，包括三張造型獨特的沙發、米基羅極前衛的人體雕塑作品以及懸掛在景片上的巨幅人體抽象畫，均以聚光燈(spot light)做焦點強調。舞台後方燃放些許乾冰，並讓煙霧以緩慢的速度輕飄進舞台內，不但可使光束更為清晰同時也增加燈光色彩與形狀的具像。觀眾席的燈光則是以照明為主，提供觀眾在進場間的安全考量。在亮度與色調上仍維持與舞台上同一基調以營造劇場內、外不同的情境氛圍。

音樂

本劇的音樂與效果全由現場樂團配合演出，所有演出的樂器在開場前依照使用的編制與視覺的美感成圓弧型安置於下降的樂池(orchestra pit)中。演奏型的三角鋼琴(grand piano)放在右舞台，鍵盤方向對著觀眾席，其後的共鳴箱打開維持約四十五度斜角。其它的樂器依次是電子琴(synthesizer)、爵士鼓(中間)、鐵琴、木琴與低音大提琴(左舞台)。演出人員在開場前先行進入樂池中，待開場後以鋼琴為主先演奏輕柔婉約的曲調舒緩觀眾的情緒，至開場的後段，樂風轉為以不和諧音階為主的變奏以配合觀眾在舞台視覺心理上的轉變。

開場的前段主要在利用舞台、燈光與音樂等因素掌握觀眾視覺與聽覺上的感受，使之

興起特定的情緒與情感；而在後段，同樣利用感官功能的驟變使觀眾極速地進入另一個戲劇情境之中。

後段

　　當觀眾從進入劇場前的緊張、壓抑漸漸地因為劇場中刻意營造的氣氛而得到舒緩時，音樂的樂風開始產生轉變，由先前的柔合悠揚轉為矛盾不和諧，觀眾在環境氣氛的改變中也逐漸注意到舞台上有計畫的不協調佈置。正當觀眾心中產生疑惑的同時，劇場中包括觀眾席與舞台上所有的燈光乍暗，音樂也隨即切斷，現場在寂靜無聲中陷入一片黑暗，這種完全漆黑的狀態大約持續二十秒鐘讓觀眾深深體會停電的情境，並喚起腦海中有關停電的記憶。就在觀眾開始鼓譟不安時，由麥克風傳出一段以古怪可笑的音調(如同卡通片《白雪公主》中巫婆說話的聲音)所敘述的旁白，旁白的內容是有關本劇情境上的提示，類似常用於廣告上的標幟性語言(slogan)。在旁白結束的同時，舞台燈光漸進，柔和的音樂聲再起，演員也已出現在舞台上，整個劇場就進入正式的演出。這段的安排主要是為觀眾製造處於劇中情境時的同理心以對劇中忽明忽暗的狀態以及情境的轉變能有相當的體會與認知，同時，也利用這樣的開場來增潤劇場的演出效果。

終場

　　當發生在舞台上的劇情隨著燈光的漸暗而終止，整個演出其實尚未完全結束；一個完整的舞台演出除了劇情的部份外，還包含了最後的謝幕(curtain call)。謝幕最早是源自於觀眾在觀看演出後，由於對演員、導演、劇作家或整體演出極為地激賞，而當大幕落下後仍以不斷地熱情的歡呼或掌聲邀求他們再次入場接受喝采的一種熱情的表態；久而久之，這種演出的後絮就成為現代劇場中幾乎不可免的形式，從單純的演員出場接受喝采與鼓勵到利用謝幕再製造一段劇中小高潮，各式各樣的謝幕方式也成為劇場中另一個令人期待的插曲。從導演的觀點來看，一個經過精心設計安排的謝幕除了滿足觀眾藉機表達情緒的心理外(不論喝采或倒采)，有時也可利用來延伸演出的劇場效應，為整個演出畫下一個完美的句點。當《盲中有錯─停電症候群》的最後一個畫面在舞台上凝住後，演員隨著燈光的乍暗，巡著地上的螢光標記各自從四個門快速的走出舞台並到達事先安排好的出口準備重新入場謝幕。舞台監督在確定所有演員均已站定位後便通知燈光與音樂同時走 cue。現場的樂團在明亮的燈光配合下演奏歡樂洋溢的曲調，演員拋開劇中角色以最真誠的自我滿戴笑容地依序從四個門快速的走進，在觀眾熱情的掌聲中也深深的回以鞠躬致意。沒有花俏絢麗的謝幕高潮，有的只是與觀眾在意識交流後的心意相通。簡單的謝幕之後，演員再次下場，舞台燈光漸暗之中觀眾席燈在持續的音樂聲中漸漸亮起，結束了《盲中有錯─停電症候群》的夜晚。

單元五：排演方法的建立

　　在幾年的導演經驗中，我深深的體會到導演工作裏最重要、最困難、同時也是最有趣的便是在排演過程中與演員的合作與對表演的調度。演員被視為是戲劇藝術中不可或缺的要素，也是在戲劇表演過程中導演賴以傳遞意念的主要媒介，它的重要性可見一斑。然而，演員不同於舞台上的佈景、道具、燈光及服裝，他們與導演一樣同是有自由意識、有感情思想、有情緒起伏的個體，他們對事物的看法、對經驗的體會各有不同，他們對演出劇本的理解、對自己所扮演角色的認知以及對劇中其它人物的看法未必能與導演取得一致。導演與演員之間的微妙關係不斷的在各類文章及書籍中被提出探討，無論是導演中心論或是演員中心論至今甚至未來也不會有所定論；這個「導演─演員」溝通的過程其實是困難的。但是，正由於這些不同個體的意念與思想加入了創作，即使溝通再為困難，在經過不斷討論、不斷撞擊、不斷交換意見的過程後總會因為群體的努力而得到共識，使得原本導演單獨一方的觀點變得豐富、多元與完整；這也就是劇場藝術創作最大的樂趣所在。為了讓一齣戲在排戲的過程中儘量地順利，導演應該有事先完善的準備包括訂定表演工作計畫、工作內容、表演方法的選擇以及對演員的指導與要求原則，同時，在排練的階段也可視情況來修正既定的原則；在我的觀念中，劇場裏的一切都是可以討論、可以修改的。在這個單元裏，主要是在對我排練《盲中有錯─停電症候群》所採行的方法以及對本劇有關「表演」的調度所提出的探討。

　　在整個排演的過程中若依照工作的內容可分為「表演意念的建立」與「表演技術的訓練」兩個部份；若依工作程序則畫分成「前置作業期」、「排練期」與「整合期」等三個階段。當我在排練《盲中有錯─停電症候群》時，首先先針對此次演出在「表演」的範圍中包括意念與技術兩個層面所要處理的工作主題與需要特別處理的問題列下一張工作的清單，並依問題可能發生的先後排列其間的工作順序，在演員甄試結束卡司(cast)決定後便依這張事先擬定的工作清單與演員按步就班的展開一連串的表演前置功課。而當前置作業完成後，就進入正式排練的階段，最後在其它藝術部門(舞台佈景、服裝、道具等)漸漸完工時便將它門搭配起來進入整合的階段。以下就依照排演的工作程序逐一說明此次的工作狀況。

前置期

　　在排演的前置期中主要有兩個工作重點，一是確立表演意念、二是表演技術的訓練。「表演意念」指的是導演與演員在經過充份的溝通之後，對劇本、對角色取得一致看法而形成的共同意念，這個意念就是將來演員銓釋角色時在建立人物內外形像的主要方針與指標；「表演技術」在這裏指的並非是一般演員的技巧訓練，而是針對本劇特殊的情境所需

的特別技術所做的處理與安排。以下是前置期的工作步驟：

表演意念的建立

步驟一：劇本討論

當演員組合確定之後，我首先要求演員們再次熟讀劇本並發展自己對劇本的觀感與想法。在多次的討論會中，我讓演員們盡情的提出心得與疑問，在不違反原著精神與不脫離我最終創作意圖的範圍內，經過反覆的思考、辯論與融合我將所有的觀點做一統合，在說服每一個演員之後大家取得一個共同的意念，這個意念是對劇本主題、劇本精神、劇中情境以及創作目的的充份認知與確定，在往後的排戲過程中大家便依此共識做為詮釋的基準。

步驟二：創作意念解說

在對劇本取得共同認知後，我把此次創作的手法與形式針對每一個藝術層面包括舞台佈景、道具、服裝、燈光以及音樂配合著舞台模型、設計圖與音樂帶(demo)向演員們做一個詳細的陳述與解說，目的在讓演員清楚地了解此次創作的風格走向及藝術的需求，並讓演員們對劇場各部門的整合有全面性的理解。這個步驟對整體演出效果有極大的作用是不可省略的。

步驟三：劇中人物分析

與演員最有直接關係的就是他們所扮演的角色，在這個步驟中我與演員們開始在劇中人物上做功課。首先我讓所有演員對劇中所有的人物提出他們個人的看法包括人物性格、行為特色、人物彼此間的關係以及演員對各個劇中人物的喜愛與厭惡之處都在討論中盡情的暢談。這個步驟的目的是讓我，也讓所有演員，經由與別人的深談更了解對方，同時在不斷的辯論過程中讓所有參與者深化了自己原來對人、事、物的觀感與看法，也對劇本與角色有了更進一步的了解。討論的最後，我仍然統合了可採行的觀點並將之做為演員往後在勾勒人物及角色的創作依據。

步驟四：個別角色分析

在對劇中所有人物有清楚的了解後，我要求演員縮小功課的範圍專注在自己所扮演的角色上。首先，根據劇本以及我們共同確定的原則下演員寫出一份完整的角色自傳，在自傳中有明確的人、事、地、物，並將劇本的劇情從過往、現在到未來做一個有系統的連接，為角色創造一個清晰完整的

人生過程。這個步驟的目的是為讓演員在創作自傳時經由仔細的思考與想像去填補劇本中未能敘述或提及的細節，同時也對自己所扮演的角色在行為與性格上提出邏輯的解釋，如此，演員才能對角色有充份的理解與掌握。在看完演員的自傳後，我與演員再經過多次一對一的討論，角色的內在形像也就呼之欲出了。

步驟五：演員的場景分析－表演方法

在「表演意念」的工作範圍中，最後也是最重要的步驟便是建立表演方法。表演的方法非常多樣，每一種方法卻不盡然適用於每一次的演出，而且每一個演員也都有自己因演出經驗或所受訓練而慣用的方法。但是，針對導演在表演上的調度導演仍應該為每次的演出建立一種能共同使用的表演方法，以求在表演風格上的統一；這個方法的使用與選擇是必需基於劇本形式、創作風格以及藝術走向而做的考量。本次我所使用的方法是取自於美國紐約大學在一次夏季戲劇表演訓練營中所發展建立的表演方法，針對這個方法六個主要的指導者曾出版專書討論，書名為《A Practical Handbook For The Actor》(註 69)。我在接觸到這本書後對其中的論述及實務方法深感贊同，隨後便將之翻譯成中文並在我所教授的表演課上連續兩年與學生實際地就理論及實務配合演練，回收的反應與成績頗令人滿意，因此，在評估此次整體演出風格後我決定以這套表演方法做為與演員共同使用的表演語言。這套方法主要先是借重演員利用仔細的場景分析來做為建構角色的工具—人物是活在劇情之中，人物的所有行為當然要在劇本場景中才會有一定的意義—因此演員事前的場景分析就如同導演事前的劇本分析一樣是非常重要的。在場景分析完畢之後再以各種技巧把演員與角色結合在一起而形成劇中人物，在分析與融合的過程中並考慮其它演員的分析與對角色的安排以做為創作時的依據。這套方法在理論上融匯了史丹尼斯拉夫斯基(Stanislavsky)的表演體系(The System)與李‧史卓伯格(Lee Strasberg)的表演方法(The Method)；在實踐上採取了更接近生活、更貼進演員真實自我的自然表現而削去較僵硬的外在技術痕跡，它所呈現與流露出的氣息也就更為誠摯親信了。

表演技術的訓練

步驟六：設計人物個性化的特定動作

在人物內在形像確定後，接下來的工作就是對外在形像的建立。外在形像是依據每一個人物內在的性格在人物身體外表所設定特性化的動作、表情

或肢體語言。通常在喜劇之中人物的性格是典型化的，我利用這個特點與演員針對每一個人物就其性格中的典型來設計特定的動作與表情，並將其外放的程度做些許的誇大，配合劇情及人物意有所指的劇中名字如蕭新衍(小心眼)、曾施益(真失意)、米基羅(米開朗基羅)以及郝瑪麗與連夢露(瑪麗‧連夢露)和蘇比富(蘇富比藝術拍賣會)等來達到喜劇諷刺的笑感，同時也讓角色中性格缺陷的寓意更形清晰。

步驟七：設計劇中情境所需的特殊動作

除了典型的喜劇外表外，每一齣戲會因為劇中情境的不同而需要特別處理的肢體表演。本劇是發生在一個忽明忽暗的停電夜晚，這個戲劇情境給予演員一個很大的挑戰。我們先是條列了在劇中各種狀況時一般人會有的基本肢體反應，例如摸黑的動作、走路的樣子、找東西或說話的表情，之後，再將這些基本反應套入先前已設定好的人物性格中，把動作和表情與人物的特性融合在一起，最重要的，還必須加入由演員自身的特質對角色所做的詮釋，如此就形成了《盲中有錯─停電症候群》中各個典型卻又獨特的人物外在形像。

步驟八：表演訓練

在平面的人物形像設定完成後接下來就是實際的肢體與技巧的訓練了。這個步驟是將先前對角色內、外在的設定透過一連串戲前表演訓練，如人物肢體、表情的控制與掌握，或是利用模擬劇中情境所設計的劇場遊戲(theater games)來讓演員熟悉所面對的表演課題。在這次的訓練中，基於劇中情境的要求，有幾個重點：

(1) **眼睛對光的反應─視覺。**人的視覺功能之所以運作除了眼睛正常的結構外還須配合外界光線的提供。本劇中所有角色的視力都是正常的，而外界所提供的光線卻是時亮時暗的。因此，如何表現劇中人物處於這幾種狀況時的視覺反應與因其連帶所引起身體其它功能的變化就是表演訓練中的主要重點。首先我們研究了人體眼睛的構造與功能以取得它對光線變化所有的反應，包括眼睛在明、暗時對焦與視線方向上所產生的變化，然後在這些科學佐證的輔助下我們利用實際的行動來進行試驗。我針對光線的有無及強弱的各種狀況設計一些遊戲與活動讓演員實際體會在各種狀況時視覺反應的變化，以下是幾個遊戲的解說：

　　A 在一個同樣的場景中以「明亮」與「黑暗」的兩種情況要求演員做出同樣的特定行動，讓演員感受其間的差異。

B 要求演員矇上眼睛在一個重新佈置過並放有許多障礙物的排演場中漫無目的的走動,讓演員在行進的過程中經由視覺的喪失而經驗到身體其它部位功能的變化。

C 將劇中部份場景抽出,以實際光線在明暗度上的完全模擬來做排練,讓演員在時亮時暗的情況中體會身體各部位的調整。在這些遊戲的過程中,我將之做成文字與影像的紀錄,並於事後與演員對內在經驗與外在表現做詳細的討論。

(2) **耳朵對光的反應－ 聽覺。** 人體的構造實在奧妙,在某一部份的功能能失去後其它的部位會自動做補強的工作以達到人體盡可能的運作。在劇中當人物處於完全黑暗時眼睛暫時失去作用代之而起的就是聽覺的增強,因此演員們必須針對聽覺與視覺的相互運作來深入了解。同樣的,我們也透過訓練與遊戲來做討論:

A 正常的情形(有光看得見)下,要求演員對特定樂器所發出的聲音跟著節拍做特定的動作,如鋼琴—舉手、木琴—搖頭、鐵琴—蹲下、吉他—拍手等,並盡量增加其中聲音組合在快慢節奏的變化。

B 蒙上眼睛重覆上面的遊戲,在視覺暫時喪失的情況下體會對聲音的辨別以及聽力與肢體間的互動性。

C 對聲源的反應觀察。將所有樂器圍成一個圓圈,要求演員站在圓心之中。當某一個樂器發出聲響後,演員轉身面對該樂器並做出上述的身體動作。

D 矇上眼睛重覆上面的遊戲。在這個過程中,產生了非常多的錯誤與肢體不聽指揮的狀況,但隨著專注力的集中與經驗的逐漸累積,演員對聲源方向與肢體的配合反應有明顯改善的情況。透過這幾個聽力的遊戲與訓練,演員可以體驗到視覺—聽覺之間的關係以及單一功能對肢體所引發的連帶反應。

(3) **身體對光的反應－ 觸覺。** 除了聽覺外,當眼睛看不見時身體的觸覺會變得更靈敏以防人體受到傷害。透過實際的經驗發現,在黑暗中人會因為情境的改變而緩慢走路的速度,同時會以較多的身體動作如以手或腳來觸摸前方的路況,或縮小身體與外界的接觸面來增加安全感。

以上三種肢體訓練的目的除讓演員清楚當自身身體處於不同狀況時會產生的各種本

能反應和變化，也讓演員在受到要求必須執行某種相反行動時學習利用意識來控制身體的調整與功能的代替以達到動作的完成。在反覆地練習之後，我們將這些所得的成果經驗套入劇本情境之中。本劇劇情雖然是發生在一個忽明忽暗的停電夜晚，但在實際演出時舞台上的燈光是不可能以這樣的方式來呈現的，因為劇場必須提供足夠的光線來讓觀眾'看'戲（有關燈光的設計理念已於本書第一章導演的創作意念中詳述，在此不再贅述）。因此，演員在取得上面的經驗後即得知在各種狀況時應以何種的內在感官與外在形體來塑造劇中人物的形像，同時也習得了在完全明亮的場景中扮演睜眼瞎子的表演技巧。

(4) **方向感**：以上是根據劇中情境之需所做的表演訓練，接下來是針對本劇喜劇的特徵所作的安排與設計。首先強調的是人對方向的感應。人在黑暗中方向感會較顯薄弱，因此演員處於劇中時亮時暗的狀況時也必須透過方向感的準確與否來說明劇中情境。但是，站在喜劇的處理手法上，方向偏差的幅度可因笑感的要求來做些許的誇張，因此劇中人物在黑暗中與想到達的目標物之間的距離總會因為方向的偏差而越來越遠，而且在行進的過程中所遭遇的障礙與阻撓也相對增加；而當劇中稍許的光線出現後人物立刻察覺自己所偏離的軌道而迅速的回到正途。此外，我也安排演員將肢體的動作稍做誇大以明顯地露出他們的錯誤之處，例如當說話人指著右邊的方向時，其它聽話的人卻各自看著上面、左邊和下面的方向；或是說話人看著前面的桌子認真地與其實是坐在旁邊的人講話，而當旁邊的人回話時，原來說話的人在驚覺到方向的錯誤後把目光對準到旁邊人的身上但卻仍維持一定的偏差。就在演員這種'偏差行為'與'矯枉過正'的過程中觀眾得到了矛盾的喜感。

(5) **速度感**：在黑暗中，為了避免錯誤，人不管做什麼事在速度上大都會趨於緩慢；在本劇中我卻利用與實際情形相反的方式來建立喜感。停電時，米基羅為了隱藏自己的錯誤想快速地更換傢俱但卻因為過於快速而造成更多的困境；在光線加進時，米基羅同樣也為遮掩自己的錯誤卻想以不動聲色、循序漸進的緩慢方式去消滅罪證，不料也引發了更多的危機。這也是建基於「錯置」所形成的笑感。

(6) **節奏感**：節奏是另一個製造戲劇張力的工具。在表演中，一切與速度有關的行動包括演員身體動作的快慢、說話的輕重緩急、彼此間接戲的狀況以及對事件、對場景變化的回應等，都會直接影響整齣戲的節奏。為了達到對節奏的精準控制，我要求演員在每一句台詞每一個動作的時間上都要如同節拍器一般的準確，並以音樂來做輔助讓演員隨著節拍在一定的時間中完成既定動作。

(7) **演員的交流**：除了上述各種對個別演員的要求外，演員群體間的配合是整齣戲是否成功的主要關鍵。本劇在表演的難度上比一般的喜劇要高些——演員必需隨時保持注意力專心於場景之中才不至跳脫角色；同時演員也必須時時刻刻提醒自己情境的變化才不至產生對光線有錯誤的反應；此外，演員還必須顧及場上其它演員的表演以便隨時做出適當反應。例如在黑暗中的打鬥場面，米基羅要如何 '恰巧' 地躲過蕭新衍迎面揮來的拳頭與酒瓶？當米基羅搬動傢俱時，背對著沙發的郝將軍要在什麼時後坐下才能 '適時' 地坐在煞那間被更換過的懶骨頭上？還有郝瑪麗要如何 '無知' 地越過連夢露的身邊而不會發覺連夢露的出現？這一切的 '適時' 與 '巧合' 都必須經由群體默契的培養以及事前詳細的規畫與排練才能被精準與精確地掌握。

排練期

在表演部份的事前功課準備完成後，排演就進入了正式劇本排練的階段。在這個階段中可分為五個工作步驟：

步驟一：走位(blocking)

在此次的演出中我對整個場面的構圖、演員動作的次序以及行進間的接點(cue point)有較多的要求，因此在走位上並未給與演員太多的選擇空間。在這個步驟中，我以事先詳細規畫的走位來安排演員，包括走位的方向、速度、起點、終點以及行進的動線都有明確的調度，演員必須詳細的紀錄自己與別人的走位以達到精確的要求。

步驟二：動作排練(movement and business rehearsal)

在演員對走位已非常熟悉後，我們就進入動作的排練階段。在這個步驟中，演員把先前對角色所設定的形像在走位中做細部的結合，將任何時刻中的所有動作如每個角色在黑暗中走路的樣子、拿酒杯的姿勢、開門關門的動作或是在等待接戲時的做戲等，都在排練間做詳進的安排與練習。這個階段中演員有較多的自我創造與選擇的空間，他們可以將自己對角色的詮釋帶入排練之中。除了動作與做戲的排練外，劇中白小姐的歌舞景也在這個階段中展開個別的排練，包括樂曲的選擇、舞蹈的動作以及歌唱的訓練。

步驟三：磨戲(polishing)

在這個步驟中我們反覆排練上階段設定的所有細節，為個別演員的動作、群體間的配合、速度的控制與節奏的掌握做打蠟磨光的工夫，並大家共同

的創作中為本劇再添潤飾的細節動作。

步驟四：**個別指導**(coaching)

在排戲的過程中有時演員會出現對角色產生疑問、對排練感到疲憊或是對自我創作上有所疑惑，甚至在人際相處上有所嫌隙的狀況，此時導演必須適時的給與幫助與支持，經由個別的指導和談話可以讓演員重新建立信心再回到良好的工作狀態中。這個步驟對整體的演出是絕對有利的，而且也是導演在「領導統馭」上可運用的工具之一。

步驟五：**順排**(run through)

磨戲的階段中是針對每一個細節所做的反覆排練，有時在顧及演員排戲時間的安排上它不一定會按照劇本場景的順序來進行。在排戲的過程進入後段時，為了讓演員對整齣戲有更清楚的連續感，同時也是為其它設計部門的工作所需(如燈光設計必須在了解全部的走位與舞台區位的運用情況才能明確的定下接點，小道具也必須在順排中詳細掌握道具使用的情形與更換的順序)，順排的步驟是絕對必要的。在順排中，我盡量不打斷排演的進行而讓演員有足夠的機會與時間對整齣戲中包括劇情的流轉、人物的進出、節奏的控制與彼此默契的培養有更深一層的掌握，在順排結束後再針對我所做的紀錄與演員做深入的檢討。

整合期

當排演進入了最後階段導演就必須將所有與表演有關的各項因素放入排練中以求整體效果的塑造，這些因素包括了舞台佈景、服裝、化妝、道具、音樂與燈光等各設技部門。由於此次排練場地與演出場地並不是同一個，上述的各個因素是在不同的步驟中逐漸地加入排練。

步驟一：**整排**(assembling rehearsal)

此次整排分為兩種，一是在排練場中把表演的部份配合演出服裝與正式道具做整合，目的在讓演員習慣自己的服裝與所使用的小道具(先前的排戲過程中都是使用代替品來排練)，再者，透過服裝與道具的排練，演員可以對表演動作做進一步的修飾與調整。另一種的整排則是在佈景工廠中舉行，演員在事先搭設好的舞台實景中配合服裝、道具，再加上製作完成的大道具以及現場音樂的同時排演，這除了讓演員對整體演出有更清楚的理解外，也讓所有工作人員看到完整的排演以便在製作上做最後階段的修改與補強。在整排的過程中，我同樣不打斷戲的進行而以攝影機來紀錄所有過

程並做成筆記，待整排結束後再與演員、設計師與技術指導(technical director)詳加討論並做成最後的定案。

步驟二：技排(technical rehearsal)

這次演出的技術排演，限於排練場地的設備，是在進入劇場後才舉行的。原來的技術排練是為技術部門所安排的，但為了搶時間以增加技排的效率與功能並讓演員對演出時與技術部門的配合能更熟悉，在與技術指導和舞台監督(stage manager)商議後我將舞台佈景、道具、服裝、化妝、音樂以及燈光集合起來，配合演員的走位變化做成接點間的排練 (cue to cue)讓所有演出人員在正式演出前對演出的每一個細節有更充份的練習，同時也讓我有最後修正的機會。

步驟三：彩排(dress rehearsal)

在正式演出之前我有三次彩排的機會。在前兩次的彩排中，我針對所有藝術部門做最後的判定，尤其是燈光的部份。燈光是最後加入排演行列的一員，而且通常都是在進入劇場之後才能真正將事前的設計在舞台上裝置出來，因此我必須在很短的時間中與燈光設計師做出最適當的決定與安排，盡可能地將原先的理念與預期的效果呈現在演出之中並使之與其它藝術部門做最完美的整合。由於燈光的加入可能帶來其它部門的配合調整，因此在最後一次的彩排中我們才終於看到了完整的作品，隨著彩排的結束整個排演正式宣告完成。

以上是我在演出《盲中有錯—停電症候群》的排演過程中所採取的排演方法以及對表演上的調度說明。整個排演過程中，從前置、排練到整合共歷時六個月。

註　　釋

(1)　《黑暗中的喜劇》；中國文化大學戲劇系影劇組於 1994 年 5 月 25-26 日首演，導演：黃惟馨。

(2)　《*Black Comedy*》；英國 Ovation Productions 劇團參加 1996 愛丁堡藝穗節演出，導演：Frank Ellis。

(3)　有關《*Black Comedy*》首演的資料係引自由上海文藝出版社出版之《外國獨幕劇選第五集》中對《黑暗中的喜劇》的介紹，以及參考《*The Reader's Encyclopedia of World Drama*》中對 Peter Shaffer 的介紹。

(4)　請參閱胡耀恆先生翻譯之《世界戲劇藝術欣賞》第 223～227 頁 '新古典主義的基本原則'。

(5)　此作座標所標示的時間係根據劇本中的敘述：

引用之劇本中譯本為上海文藝出版社出版之《外國獨幕劇選第五集》中的《黑暗中的喜劇》

9:30---劇本第 72 頁舞台指示 "一個星期天晚上的九點半"

9:45---劇本第 90 頁之對話 "少校:…(看錶)現在是九點三刻…."

11:00---根據劇本第 131 頁對話 "少校:見鬼,夥計,都快十一點了."而向後所做的推斷。

(6)　這個劇本結構分析法指的是德國理論家 Gustav Freytag 在他 1863 年的著作《*Technique of the Drama*》中所提出的分析方法，一般稱之為 Freytag 的金字塔。

(7)　John Gassner & Edward Quinn; The Reader's Encyclopedia of World Drama, 第 760 頁。

(8)　Oscar G. Brockett;　《*The Theater: an Introduction*　》; fourth edition，第 54 頁，原文為 "A comedy of situation shows the ludicrous results of placing characters in unusual circumstances."　。

(9)　〔假定性〕是用於藝術理論的術語，在戲劇藝術中則指戲劇藝術形象與它所反應的生活自然形態不相符的審美原理，即劇作家根據認識原則與審美原理對生活的自然形態所做不同的變形與改造。它可以說是戲劇家與觀眾間的一種對藝術世界認知的約定。

(10) 此段引言出自 Norman n. Holland 在其著作《*Laughing—A Psychology of Humor*》中第 37 頁，對 Thomas Hobbes 理論的引述。

(11) 楊清；《心理學概論》，吉林人民出版社 1981 年版，第 439 頁。

(12) 此段對話引自《外國獨幕劇選第五集》；金名與王加紅合譯，上海文藝出版社出版，第 139-140 頁。

(13) 同上，第 117-119 頁。

(14) 同上，第 135-138 頁。

(15) 同上，第 88-90 頁。

(16) 同上，第 142-143 頁。

(17) 同上，第 107-108 頁。

(18) 同上，第 145 頁。

(19) 同上，第 138 頁。

(20) 同上，第 99-100 頁。

(21) 同上，第 102-104 頁。

(22) 同上，第 123-125 頁。

(23) 同上，第 148 頁。

(24) 黑格爾(Georg Wilhelm Friedrich Hegel)；《美學》第三卷下冊，商務印書館 1981 年版，第 291 頁。

(25) 潘智彪；《喜劇心理學》，三環出版社出版，第 227 頁。

(26) 〔荒謬派〕戲劇通常被歸入〔黑色喜劇〕的範疇，但荒謬派戲劇有其特殊的創作風格，其特點為：

　　1.擯棄戲劇結構、語言及情節上的邏輯性、連貫性。

　　2.通常用暗喻、象徵的手法來表達主題。

　　以上是為強調《黑暗中的喜劇》雖可列入黑色喜劇的範疇，但不等同於荒謬派戲劇。

(27) 姚一葦譯註；《詩學箋註》，國立編譯館出版，第 69 頁。

(28) 高級喜劇(high comedy)一詞出自亨利・伯格森（Henri Bergson）對喜劇笑依其來源所做的分級：

　　　　第一級為由淫邪引起的笑；

第二級為由身體外型或動作引起的笑；

第三級為由情境、情節引起的笑；

第四級為由言詞引起的笑；

第五級為由性格引起的笑；

第六級為由意念引起的笑。

《黑暗中的喜劇》若依此法，可列為高級喜劇。

(29) 姚一葦譯註；《詩學箋註》，國立編譯館出版，第 67 頁。

(30) 黃惟馨改寫；《盲中有錯--停電症候群》，1997 年書林書店經銷，第 3-5 頁。

(31) 同上，第 5-6 頁。

(32) 同上，第 36-37 頁。

(33) 同上，第 52 頁。

(34) 同上，第 8 頁。

(35) 同上，第 43-45 頁。

(36) 同上，第 52-55 頁。

(37) 同上，第 57-58 頁。

(38) 同上，第 59 頁。

(39) 同上，第 4 頁。

(40) 同上，第 23 頁。

(41) 同上，第 35-36 頁。

(42) 同上，第 59-60 頁。

(43) 同上，第 46-47 頁。

(44) 同上，第 47-49 頁。

(45) 同上，第 50 頁。

(46) 同上，第 50-52 頁。

(47) 同上，第 15-16 頁。

(48) 同上，第 33 頁。

(49) 同上，第 39-40 頁。

(50) 同上，第 47 頁。

(51) 同上，第 56-57 頁。

(52) 同上，第 14 頁。

(53) 同上，第 59 頁。

(54) 見本文第一部份中之「劇本結構」單元。

(55) John E. Dietrich；《*Play Direction*》，Prentice-Hall, Inc. Englewood Cliffs, N.J.，1953 年初版。

(56) 同上，第 71-90 頁。

(57) 在此對佈景的解釋係採自聶光炎先生於其著作《舞台技術》一書中之第三章「舞台技術與設計」之第七節「佈景的四大要素」。《舞台技術》，聶光炎著，黎明文化事業公司出版。

(58) 黃惟馨改寫；同註(30)，第 56 頁。

(59) 該畫作名為〔瑪麗連・夢露(二十次)〕〔Marilyn Monroe(Twenty Times)〕，是安迪・華荷(Andy Warhol)於 1962 年的作品。

(60) 康德著，宗白華譯；《判斷力的批判》(上)，商務印書館 1964 年版，第 180 頁。

(61) 同註 8。

(62) 在此「戲劇性動機」來自於劇作家對劇中狀況的描述；「技術性動機」則是來自於導演視場面調度之需而做的安排。

(63) 這三首歌依序為「靜心等」、「魂縈舊夢」、及「給我一個吻」。

(64) 同註 6。

(65) 《莎姆雷特》；屏風表演班於民國 81 年 4 月首演，導演：李國修。

(66) 《北京人》；北京人民藝術劇院民國 85 年 4 月於台北演出，導演：林兆華。

(67) 《這一夜，誰來說相聲》；表演藝術劇團於民國 78 年 9 月首演，導演：賴聲川。

(68) 《目蓮救母》；台灣渥客劇團於民國 83 年 6 月首演，導演：陳梅毛。

(69) 《*A Practical Handbook for the Actor*》；vintage，1986。

參考書目

一、中文部份：

| 王　坤 | 《符號學與戲劇理論》；Keir Elam 著，駱駝，1998。 |

石光生　　《現代劇場藝術》；Edward A Wright 著，書林，1986。

朱光潛　　《變態心理學》；蒲公英，1983。

朱孟實　　《文藝心理學》；德華，1980。

　　　　　《美學》；黑格爾著，里仁，1983。

李慕白　　《西洋戲劇欣賞》；Paul M.Lee, William Nickerson 著，幼獅，1992。

林國源　　《現代戲劇批評》；Eric Bentley 艾瑞克‧班特萊著，書林，1981。

　　　　　《戲劇的分析》；C. R. Reaske 著，書林，1986。

姚一葦　　《戲劇論集》；台灣開明，1971。

　　　　　《美的範疇論》；台灣開明，1972。

　　　　　《詩學箋註》；台灣中華，1984。

　　　　　《戲劇原理》；書林，1994。

徐進夫　　《文學欣賞與批評》；Wiffred L. Guerin 等編，幼獅，1985。

孫惠柱　　《戲劇的結構》；書林，1994。

段寶林　　《笑話--人間的喜劇藝術》；淑馨，1992。

彭行才　　《劇場觀眾心理》；中華樂訊，1979。

童道明　　《戲劇美學》；洪葉，1993。

葉長海　　《當代戲劇啟示錄》；駱駝，1991。

潘國慶　　《笑--幽默心理學》；Norman N. Holland 著，上海文藝，1991。

潘智彪　　《喜劇心理學》；三環，1989。

戴　平　　《戲劇--綜合的美學工程》；上海人民，幼獅，1988。

聶光炎　　《舞台技術》；黎明文化，1982。

二、英文部份：

Alberts, David *Rehearsal Management for Directors*；Heinmann，1995。

Barker, Clive *Theater Games* ；Methuen，1989。

Braun, Edward *The Director and the Stage* ；Methuen，1982。

Bruder, Melissa *A Practical Handbook for the Actor*；Vintage，1986。

Dietrich, John E. *Play Direction*；Prentice Hall，1958。

Fraser, Neil *Light and Sound*；Phaidon，1995。

Gregory, W.A. *The Director /A Guide to Modern Theater Practice*；Stratford，1968。

Griffiths, Trevor R. *Stagecraft* ；Phaidon，1992。

Holt, Michael *Costume and Make-Up*；Phaidon，1993。

 Stage and Properties；Phaidon，1995。

John, Terry *Directing For The Stage* ；Converse，1995。

McCaffery, Michael *Directing A Play*；Phaidon，1988。

Mitter, Shomit *Systems of Rehearsal* ；Routledge ，1992。

第二部份

劇本與走位對照

《盲中有錯--停電症候群》

人物介紹

米基羅(米)　三十多歲的藝術家。頗有才華具吸引力，但生性膽怯、懦弱，性情容易緊張而神經質；遇事則舉棋不定。

郝瑪麗(麗)　米基羅的現任女友並已論及婚嫁。二十多歲，漂亮單純帶有一些傻氣，是父親的嬌嬌女。

白小姐(白)　米基羅的鄰居，四十幾歲的善良老處女，可能是因為家庭教育的關係使得她雖然內心熱情如火外表卻強自抑制。

郝將軍(郝)　郝瑪麗的父親。軍人的生涯使得他性情暴躁，自以為是，常常惡語傷人；但對唯一的女兒卻寵愛有加。

蕭新衍(蕭)　米基羅的另一個鄰居。三十多歲的藝品店老闆。就如同他的名字一樣，是個勢利而小心眼的人，但有時也不失其善良本性。言語行動中略帶女性化。

曾施益(曾)　水電行的修護工。三十歲。是大學哲學系的畢業生，由於事業的不如意，使得他一有機會便高談闊論。不過，卻是頗能自我滿足，樂天知命。

連夢露(連)　米基羅的前任女友。二十多歲，具有她個人獨特的魅力。是個灑脫，凡事以自我為中心，不在乎別人的想法與感受的畫家。

蘇比富(蘇)　一個非常有錢的藝術品收藏家。聽力已經退化，而且行動不太靈敏。

《盲中有錯--停電症候群》走位圖符號解說

一、人物與簡稱

　　　米基羅－－米

　　　郝瑪麗－－麗

　　　白小姐－－白

　　　郝將軍－－郝

　　　蕭新衍－－蕭

　　　連夢露－－連

　　　曾施益－－曾

　　　蘇比富－－蘇

二、CUE 點代號

　　　小道具 props　　－－P

　　　燈　光 lighting－－L1，L2，L3....

　　　音　效 sound effect－－S1，S2，S3.....

三、走位符號

　　　人物移動：　━━━━━▶

　　　舞台區位：

UR	UC	UL	UR－上右，UC－上中，UL－上左
R	C	L	R－右，C－中心，L－左
DR	DC	DL	DR－下右，DC－下中，DL－下左

四、舞台平面配置圖

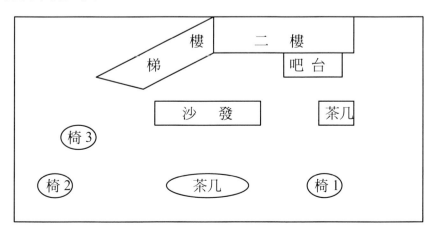

Props 雕塑品 雕像 電話 台燈 花瓶 花 古董碗 電燈開關 酒瓶 酒杯 水壺 水
　　　杯 飲料 音響櫃 唱片 桌巾 像片 像框 書 床頭燈 衣服 襪子 床單 被套
　　　枕頭 吸塵器 門毯 鑰匙

Lighting1　Preset
L2　大吊燈進
L3　所有燈 cut out
L4　舞台燈　大吊燈 fade in

Sound1　序曲　觀眾進場樂
S2　觀眾須知　開場樂

BLOCKING

🅐燈進後，米在二樓床頭櫃翻找東西；一會兒，拿一條大絲巾下樓，在客廳茶几
　前試鋪

🅑麗從酒吧後出，走向米

🅒米坐椅 2，麗小區位移動

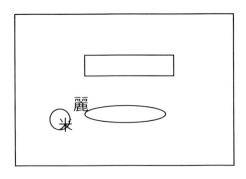

🅓米起，移向沙發後，麗跟

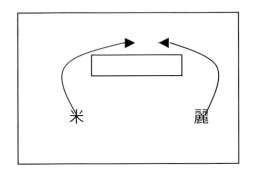

🅔米回坐沙發，麗站米後

場景

故事發生在米基羅貸租的公寓裏，主要場景是客廳。城市不定。

時間背景

現代的某一個星期天晚上八點鐘左右。

〔戲開演時，觀眾看到米基羅和郝瑪麗正在佈置房子。基本上，整個房子顯得多彩多姿。地上、桌上及牆上放滿了藝術品，有一種繽紛的感覺。然而，這些藝術品絕大數是從蕭新衍的藝品店‘借’來的。唯一屬於米基羅的是一個他自己創作的極前衛的雕塑品。〕

米：瑪麗，妳看，現在這裏佈置得怎麼樣？

麗：棒極了！我真希望它能永遠像今天這樣。一切看上去是這麼的順眼。我就說嘛，相信我絕沒錯！

米：看妳得意的，等蕭新衍回來，我看妳怎麼辦！

麗：你可別嚇唬我，明天天亮以前他是不會回來的。

米：〔不安的〕這我知道，要是他今天晚上突然回來了呢？這些家具和藝術品可都是他的寶貝，假如他一跨進門一眼看見我們偷了他的家具，妳說他會怎樣？

麗：別胡說！我們可沒偷他的寶貝家具，只不過是 "借用" 一下！再說，也只借了三把椅子、一張沙發、還有茶几，那燈，那碗，花瓶和花，就這些嘛！

米：還有那個雕像，那比什麼都值錢。妳去看看！

麗：喔，真的嗎？....噯呀，你別擔心啦！

米：妳不知道他這個人，小心眼的很，他的東西別人碰都別想碰！

麗：那有什麼關係，等會兒億萬富翁蘇比富看完以後，前腳一走我們後腳就把這些家具和藝術品通通搬回去，這該行了吧？現在你就別瞎操心了！

米：好吧！不過...我總覺得不管蕭回不回來，我們都不應該這麼做。

麗：天啊！你又來了！你看，這房子現在顯得多酷呀！

米：瑪麗，那個蘇比富比誰都有錢，這些東西他根本不看在眼裏，他是來看一個目前雖然是無名小卒，將來卻可能名揚四海的 promising artist，我敢說，我本來的樣子一定更能吸引他！

麗：嗯，也許是的，不過關於爸爸，那就另當別論了。你忘啦，他今晚也要來。

米：我沒忘，可是我實在不明白妳為什麼要讓妳的那位怪物爸爸也趕在今晚來湊熱鬧，如果他是因為看到有大富翁買我的作品才答應讓我做他的女婿，那他可不配有我這個女婿。

麗：他只不過是來看看你有沒有養活自己的本事。

P

L

S

BLOCKING

A 麗轉身向吧台倒酒，米仍坐沙發上

D 米跌坐沙發上

B 米走向麗

E 麗起往 DL

C 麗把米往 D 沙發推

F 麗回沙發，站在米旁

米：那萬一蘇比富不買我的作品呢？

(A) 麗：你放心，他會買的，好啦，你就別再七上八下，心神不寧了。我去倒杯喝的給你。

米：我有預感，今晚一定會出問題，一定會的！

麗：基羅，你這就叫做「庸人自擾」！

米：倒希望是這樣。

麗：你就像我爸爸說的，是個膽小鬼、失敗主義者....

(B) 米：妳別再爸爸說爸爸說的，我聽了就討厭，反正我不喜歡軍人，而且他也一定看我不順眼。

麗：你還沒見到他，怎麼知道？

米：因為我天生是個十足的膽小鬼，他會從我的呼吸裏聞到懦夫的氣息。

(C) 麗：聽好，基羅，你要學會的是比他狠，爸爸一向只挑那些軟的，怕他的人來欺負。

(D) 米：正好，我是個軟的。

麗：別這麼說嘛，來，給你。〔遞飲料給米〕

米：謝謝！

麗：他會礙到你什麼？

米：礙到一件事，就是不准妳嫁給我。

麗：喔！那還真是件好事！〔二人親蜜擁抱，半晌〕

米：我喜歡妳今天的樣子，神采亦亦的！

麗：是嗎？

米：是的，親愛的寶貝。

(E) 麗：告訴我，基羅，你坦白說，在我之前你談過幾次戀愛？

米：很多次。

麗：說真的！

米：真的？那就沒了。

麗：那你房間床頭櫃上的照片，.....

米：喔，那只不過維持了幾個月。

麗：什麼時候？她叫什麼名字？

米：她叫連夢露，大概是兩年以前。

麗：她是什麼樣子的人？

米：是個畫家，很漂亮也很任性，還有....

麗：你們最後一次見面是什麼時後？

米：我不是告訴妳了嗎？兩年以前。

(F) 麗：那你為什麼還把她的照片放在櫃子上？

米：只不過隨便放著，別亂想，〔米親吻麗〕好了，客人快來了，妳去放點音樂，挑妳老爸喜歡的。

P

L5　停電開始

S3　軍隊進行曲 in / out

S4　電話鈴聲

BLOCKING

🅐麗走向吧台的音響櫃，找唱片

🅑米跪在茶几前

🅒麗摸出吧台，米撲向麗

🅓鈴響，米摸向圓桌。
　把電話碰倒在地上，麗再摸回吧台

A 麗：他啊，除了軍隊進行曲，什麼都不愛聽！

〔麗走向音響櫃〕

米：我早該想到的 …等一等，我想想，我好像有一張類似的ＣＤ，應該是壓在櫃子的最
　　下面， 妳找找看。

麗：〔拿出CD〕你說的是這張嗎？

米：對！就是它！

麗：開關在那兒？

B 米：左邊最上面。〔靜默半晌，音樂突然響起，米開始自言自語〕啊！主啊！ 上帝啊！以及所有萬
　　能的神啊！請你們保祐今天晚上平安無事，請叫蘇比富看上我的作品並買下它們，
　　也叫瑪麗的爸爸喜歡我，還有千萬別讓蕭新衍回來，別讓他發現我偷，喔，不，是 '借'
　　他的寶貝家具，我保證以後一定..阿門！

〔突然間音樂乍停，燈光變化表示停電。米、麗二人呆滯在舞台上〕

米：天啊！停電了！？

麗：啊？不會吧？

C 米：一定是的，我剛才說錯什麼了？

〔米在黑暗中慢慢地摸向麗的位置〕

麗：總開關在那兒？會不會是保險絲斷了？你有手電筒嗎？還是蠟燭？

米：都沒有，真糟糕！

麗：那火柴呢？

米：找找看，〔在桌旁摸索〕沒有，妳那邊有沒有？

〔二人開始在所及之處胡亂尋找〕

麗：啊，這有！喔，沒有。

米：可惡！可惡！真可惡！

D 〔電話鈴聲響起，米朝電話方向走去，努力地睜大眼睛想避開中間的障礙物，但跌跌撞撞，不盡理想。最後把電話撞倒
在地，只好拉著電話線把聽筒拿到手〕

米：喂，喂，誰？哦，不，不，不，不，我很好，妳呢？〔用手蒙住話筒，回頭向麗〕瑪麗，妳
　　到臥室去找找好嗎？

麗：啊？臥室那麼黑，怎麼找啊！

米：喔，我突然想起來，臥室裏還有些保險絲，就放在抽屜裏，乖，去找找！

麗：我想那兒沒有保險絲，只有照片，我看過。

P

L

S5　重物摔落聲(白小姐)

BLOCKING

Ⓐ麗摸黑上二樓，米爬到 DRC

Ⓒ麗摸下樓，米扯開身上的線後，
　移向麗

Ⓒ麗在二樓，米移向 DR

Ⓓ米，麗移向門口
　白推開門跌坐地上

米：要妳去，妳就去嘛！

麗：好嘛，好嘛，別兇嘛！

米：對不起，親愛的，我只是有些著急。

麗：那火柴不找啦？

米：看來我們只好摸黑把保險絲接上，妳快去！

Ⓐ　麗：〔開始向臥室方向走或爬〕喔，天啊，多可怕呀！

米：〔繼續對著電話筒小聲的講話〕喂，嗯，嗯，嗯，妳什麼？好，那很好，喔？妳等等，〔在確定麗已摸進臥室後，習慣性的將電話拉向離臥室較遠的位置，但被家具絆倒在地，索性蹲坐著講話〕夢露，妳怎麼會打電話來，我以為妳還在國外，那裏？機場？好，喔，不好，今晚不行！我，我沒時間！

Ⓑ　麗：〔在臥室裏高喊〕我告訴過你，你不信，抽屜裏怎麼還有臭襪子！

米：啊？別的地方再找找！〔邊起身邊說，不知不覺被電話線纏住。再對話筒說話〕聽著，我現在不能跟妳說話，明天我去看妳，好嗎？不！不行！跟妳說了，今晚真的不行！唉，問題不在這兒，妳不能來！聽著！情況變了，我們分開的這幾個月中發生了一些事...

麗：喂！我什麼也看不見！

米：夢露，我真的得掛電話了，和什麼東西有關？當然有關！喂，妳不能指望大家都呆著不動吧！？妳能這樣嗎？

麗：〔走出臥室〕這兒什麼都沒有，唉呦！〔撞到床腳〕

米：別唉了！〔對話筒〕不，不是說妳，我明天打電話給妳，再見！

Ⓒ　〔米慌張地掛上電話並與纏在身上的電話線奮戰〕

麗：是誰打來的？

米：一個朋友，妳找到保險絲了嗎？

麗：這樣黑漆抹污的什麼都看不到，我們一定得先找到火才行。

米：那我到巷口的便利商店去試試，說不定可以買到手電筒。

Ⓓ　〔突然從外面傳來一連串的重物摔滾聲，接著一聲慘叫，米快速的摸向門口並將門打開。白小姐狼狽的在黑暗中努力的想爬起〕

白：唉呦喂呀！誰來幫幫我！

米：是妳嗎？白小姐？

白：是你嗎？米先生？

米：是我，妳還好吧？

P

L

S

BLOCKING

🅐三人摸向客廳沙發
　麗在前拉著白，米在後，麗摸到沙發後，讓白先坐，麗座椅3

🅑米從二人中穿過，越過白，坐在沙發左

白：唉，你在那裏？痛死我了！

米：妳的燈也不亮啦？

白：是啊！

米：那一定是停電了。

白：我想不是，剛才我下樓時看到對面的路燈還亮著，而且，也沒收到停電通知呀！

米：那一定是我們這棟樓的總開關出了問題，大概是保險絲斷了吧。

白：總開關在哪兒？能不能麻煩你去看一下？

米：在地下室，但是上面寫了，為了安全的顧慮，除了水電工人以外，誰都不准進去。
而且，而且，我怕電！

麗：那我們現在怎麼辦？〔白被突如其來的聲音嚇得尖叫了一聲〕

米：喔，白小姐，這是郝瑪麗，我的女朋友。瑪麗，這是白小姐，住在樓上的鄰居。

麗：妳好，白小姐。

白：妳好，郝小姐。〔二人在黑暗中尋找對方的手，好不容易才握到〕

Ⓐ 麗：先坐下來再說。

米：我想，現在只有打電話叫個水電工來了。

麗：這麼晚了，會來嗎？

Ⓑ 米：試試看吧！〔米摸向電話處不小心碰到白的胸部，白又尖叫了一聲〕喔，對不起，白小姐，妳那
兒有火柴或手電筒嗎？

白：沒有，我這個人是一點危機意識都沒有的，現在只好在黑暗中嚇的發抖，還好有你
們在。〔米在黑暗中拿起電話〕

米：瑪麗，水電行電話幾號？

麗：我怎麼知道！

米：那怎麼辦？

白：查電話簿！〔米、麗二人點頭，突然想到現在正停電〕

米：白小姐，妳忘了，現在停電呀！有電話簿也看不到！

白：〔尷尬的〕喔，我只是想幫忙。

麗：那怎麼辦？....喔！打 104！打 104 問查號台！

白：對！好主意！

米：這麼暗怎麼撥？

麗：唉呀，試試看嘛，才三個號碼。

米：好吧，好吧。〔米睜大眼睛，努力的回想按鍵的位置〕喂，104 嗎？喔，太好了！請查水電行
電話，喔，等一下，瑪麗，哪個水電行？

麗：隨便。

米：〔對著話筒〕隨便，...啊...沒登記，喔，我是說隨便哪個水電行都可以，小姐，我家停
電了....喔，70959595，謝謝。〔麗、白二人在旁努力的背誦電話號碼〕好了，電話是要到了，
然後呢？

P

L

S6　人物碰撞聲(米沙發)

BLOCKING

🅐米麗兩人起 cross，麗坐沙發，米移向門口

🅑米摸向門外

麗：趕快打呀！跟剛剛一樣，用摸的！

米：唉，好吧，我試試看。〔米睜大著眼睛按了號碼〕

喂，水電行嗎？喔，對不起，打錯了。〔掛上電話〕唉呀！行不通，有沒有別的辦法？

〔三人隨即在黑暗中沉思〕

麗：我想到了，基羅，你就隨便按八個號碼，等有人接聽後，如果他們家沒停電的話，再請他幫我們打給水電行。

白：對！好主意！

米：這樣好嗎？又不認識人家。

麗：你有更好的辦法嗎？

米：那妳打！

Ⓐ 麗：好嘛，我打就我打！

白：允許我出個主意，對面的蕭先生可能有蠟燭，他出門渡假去了，而且他常常把鑰匙放在……

麗：〔同時回答〕門毯下！

〔說完二人尷尬的傻笑，白大惑不解樣〕

Ⓑ 米：他的確有這種不好的習慣。我過去看看，瑪麗，妳打電話。〔米摸黑朝門口走去，一路上又是跌跌撞撞〕唉，可惡！OH！SHIT！

麗：你沒撞傷吧？

米：我就知道！我就知道！今天一定是我這輩子最倒霉的日子！

〔米摸到門前又撞到牆，憤怒地發出一股類似低沉的獅吼〕

麗：你別緊張，慢慢來，千萬別緊張。

白：說的對！千萬別緊張，我們大家都別緊張。

麗：唉，偏偏在今晚發生這種事。

白：今晚有什麼特別的事嗎？郝小姐？

麗：再特別也沒有了！

白：我可以問嗎？親愛的郝小姐？

麗：妳聽說過一個叫蘇比富的人嗎？

白：當然，當然，不就是那個號稱世界上最有錢的人嗎？

麗：對！他今晚要到這兒來。

白：〔吃驚的〕真的嗎？今天晚上？

麗：真的！準確的說，大約二十分鐘以後就要到了！唉呀！電話忘了打！〔拿起電話隨意按了八個號碼〕喂，先生，這實在是很不好意思，是這樣的，你不認識我，不過我需要你的幫忙，我現在看不到，可不可以請你幫我打一個電話....喔，不，不是，我不是瞎子，只是看不到停電了....喔，沒關係....因為等一下有一個很重要的客人要來....喔，電話是...

白：〔快速又得意的〕70959595。

133

P　玻璃瓶(門外) 打火機

L6　打火機光 in

S7　電話鈴聲
S8　玻璃滾動聲
S9　打火機響聲

BLOCKING

Ⓐ麗起移向大門，白坐沙發

Ⓑ郝出現在門口，麗移向郝

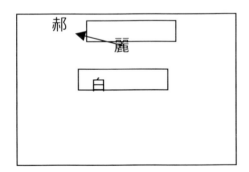

Ⓒ麗帶郝進客廳，白起身

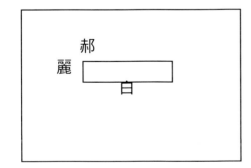

麗：70959595，謝謝，你真是個大好人，喔，我的電話是 54383838，謝謝，請告訴他們這是緊急狀況，請快一點派人來，謝謝！〔掛上電話〕

白：郝小姐，我可以問他來這兒有什麼事嗎？

麗：誰？

白：那個蘇比富先生呀！

麗：喔，他看到基羅作品的照片，喜歡的不得了，上星期他的秘書打電話來，說蘇先生想當面來看看。他呀，是個大收藏家，只要他看上基羅的作品，隨便買一點那基羅就發了！

白：哇！多好啊！

麗：是啊！真可以說是「時來運轉」，他‧‧〔電話鈴響〕

白：電話響了！快接！

麗：喂，水電行嗎？我這裏是新奇五街十三號，我想我們可能碰上最倒霉的事了，總開關保險絲斷了，停電了，我們需要一個電工，‧‧‧啊？不會吧？不會全感冒了吧！？唉‧‧‧拜託，請再試試，這實在很緊急，‧‧‧謝謝！〔麗掛上電話〕

白：他們怎麼說？

麗：他說他儘量找人來修，但是，可能要晚一點。

白：也好，總比不來好。

麗：喔，妳要喝點什麼嗎？果汁，還是酒？

白：不了，謝謝，我不會喝酒。

Ⓐ 〔大門外傳來一陣玻璃撞擊破碎聲，跟著，一陣咒罵聲。麗連忙摸向門口〕

郝：該死的渾蛋！這裏有人嗎？

Ⓑ 麗：喔！爸爸！我在這裏！

郝：妳不會開燈啊！見鬼了，還有，幹嘛把這些玻璃瓶放在門口，害我差點摔死！

麗：對不起啦，爸爸，這兒停電了，那些瓶子是準備拿去回收的。

〔郝拿出打火機點上，燈光變化表示亮度〕

白：哇，多好，啊，總算有點兒亮光了。

Ⓒ 麗：白小姐，這是我父親郝將軍，這是樓上的白小姐。

郝：妳好，白小姐。

白：你好。我因為害怕黑暗所以躲到這兒來，我也是剛到。

郝：停電多久了？

麗：大概十分鐘吧？總開關出了點毛病。

P

L7　打火機光 out

S

BLOCKING

Ⓐ白坐沙發，郝走進客廳，環顧四周
　　麗站 DR

Ⓓ郝進工作室，麗撲向沙發，坐

Ⓑ郝靠近雕像，麗靠近白

Ⓒ麗衝向郝

郝：妳的那位藝術家呢？

麗：他正在設法找蠟燭呢！

郝：就是說還沒找到？

麗：嗯，還沒有。

郝：我就說嘛，亂糟糟，沒秩序，壞習慣。

麗：爸爸，您怎麼這麼說嘛，這種事誰都可能發生的嘛！

Ⓐ 郝：就不會發生在我身上！〔環顧四週〕這個東西是什麼玩意兒？

麗：這都是基羅的作品。

郝：天啊！真的嗎？它值多少錢？

麗：我不知道，大概也要個幾萬塊吧！

郝：幾萬！天啊！

麗：爸爸，您喜歡這裏的擺設吧，他佈置得很不錯是嗎？

郝：嗯，不錯，很優雅，看得出他有幾分品味。

白：天啊！

麗：怎麼啦？

白：沒什麼，只是那個雕像和蕭先生的那個太像了！

〔麗觸電般的愣住〕

Ⓑ 郝：哇！這個一定很值錢。〔走靠近雕像〕真是鬼斧神工！嘖嘖嘖，顏色也美極了！〔彎下腰仔細的觀賞〕

麗：〔走向白，尖而小聲的對白〕妳也認識蕭先生？

白：喔，當然，我們是很好的朋友。〔突然發現什麼似的看看自己坐著的沙發，再環顧四週〕啊！

麗：又怎麼了？

白：這些家具，唉，沒錯！我的天啊！

Ⓒ 麗：〔急忙衝向仍在欣賞雕像的將軍〕爸爸，您何不到那邊，到基羅的書房裏去看看！

郝：為什麼？

麗：因為，因為，裏面的東西一定叫您更吃驚，去嘛，去看看嘛。

郝：好，乖女兒，就聽妳的，我進去看看。〔對白〕對不起，失陪了。

Ⓓ 〔郝走進書房，燈光變化〕

麗：〔挨緊白坐下〕白小姐，妳是個正派人，大好人，是吧！？

白：這些家具怎麼會跑到這裏來？它們都是蕭新衍的呀！

137

P　　圓鍬

L8　打火機光 in
L9　打火機光 out

S

BLOCKING

Ⓐ郝從工作室出，麗迎身向前

Ⓑ郝摸向椅子之後，米從蕭家出

麗：我知道我們做了一件很不好的事，我們把他最好的東西全都偷偷的搬過來了而且還把基羅的破爛東西全搬到他那兒了。

白：為什麼呢？這麼做是很不好的呀！

麗：我們知道呀，可是基羅現在的經濟情況不是很好，坦白說，他簡直就是個窮光蛋，如果我爸爸看到他那些破爛家具，知道了，一定會禁止我們結婚。剛好蕭先生不在，所以我們就利用了這個機會。

白：如果蕭新衍知道有誰碰了他的家具或是藝術品一定會氣瘋的！尤其是那個雕像，那是他最寶貝的，很值錢的！

麗：喔，白小姐，妳現在都知道了，妳不會出賣我們去跟蕭先生說吧？我們實在是逼不得已，走頭無路了！而且只是借一個小時，喔，求求妳，求求妳啦！

白：那，那好吧，我不會出賣你們的。

麗：啊！妳真好，謝謝妳，謝謝妳！

〔麗在黑暗中用力地搖晃白的身體〕

白：好，好，好，不過等妳父親和那個蘇比富一走這些東西就得歸回原位喔！

麗：那當然，我發誓！啊，白小姐，妳真好，妳一定要來喝一杯！喔，對了，妳不喝酒的，那來杯檸檬汁怎麼樣？

白：謝謝妳，那就不客氣了。

Ⓐ 〔將軍恰好走出書房，一手點著打火機另一手拿著一個狀似圓鍬的雕刻品，舞台燈光再變〕

郝：好！嗯，好極了！的確精彩。這也是個藝術品嗎？

麗：是啊，爸爸。

郝：喔，我倒覺得它是個挖土的！〔白癡癡的傻笑〕

麗：爸爸，您怎麼開這種玩笑！

郝：好，對不起，小矮胖。

〔白再發出可笑的笑聲，麗瞪了她一眼〕

麗：爸爸，我不是要您別再叫我小矮胖嗎？

郝：好，好，好，妳怎麼說怎麼是，好啦，我們也別浪費油了，說不定等一下還得用到它。

〔郝把打火機熄掉，白輕叫了一聲〕

麗：別緊張，白小姐，基羅馬上就會帶蠟燭回來的。

白：那我還是回去好了，不好意思打擾你們太久。

麗：哪兒的話，妳別客氣。

Ⓑ 〔米進，發出聲響〕

麗：基羅？

米：嗯。

P

L10 打火機 in
L11 打火機 out

S11 打火機響聲

BLOCKING

Ⓐ郝站在椅 1 之後，白坐沙發，麗坐在圓桌旁，米站椅 2 之後

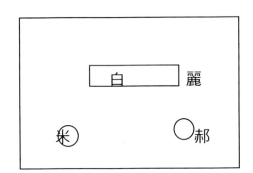

麗：找到了嗎？

米：黑漆漆的，什麼也找不到，就算有蠟燭我也不知道在哪兒。妳電話打了嗎？

麗：嗯，水電行說晚點會派個人來。

米：多晚？

麗：他們也不知道。

米：這是個什麼情況呀？這屋子裏找不到一支該死的蠟燭，一個耳聾的億萬富翁要來看我的作品，還有妳那嚇人的老爸也趕來湊熱鬧，這簡直太妙了，妙透了！

郝：〔板著臉打上打火機〕你大概不知道我已經來了吧？

〔米嚇了一跳，發出聲音〕

麗：基羅，這是我爸爸郝將軍。

米：〔非常窘迫的，恐慌的〕喔喔喔喔，您好，將軍，我一直都在期待您的大駕光臨，您今晚能來，是我畢生的榮幸，是我們大家的，的，的三生有幸......

郝：好啦！夠啦！別再拍馬屁了。你們現在好像碰上了麻煩？

米：啊，沒，沒什麼只不過是停電，不算什麼，我們常常碰上這種事，我是說這種停電不是第一次碰到，我敢說也不會是最後一次。〔大聲的傻笑〕

郝：〔冷酷的〕你沒有火柴，是嗎？

米：是的。

郝：沒有蠟燭，是嗎？

米：是的。

郝：也沒有基本的效率，是嗎？

米：是。喔，可不能這麼說，實際上・・・

郝：年輕人，我說的基本效率指的是生活上保持警覺的起碼條件，不能忽略的，懂嗎？

米：懂！不能忽略的！

郝：那你準備怎麼解決？

米：怎麼解決？

郝：不要重覆我的話，我不喜歡這樣！

米：不喜歡這・・喔，對不起。

郝：現在大家都知道，這是個突發的緊急狀況。

米：大家都不知道怎麼辦，這才是個緊急狀況。〔又大聲的傻笑〕

郝：哼！如果你不介意，省點你的幽默吧！〔清了清喉嚨，煞有其事的〕現在讓我們客觀的來研究一下這個狀況，好嗎？

米：好的，好的。

郝：問題：黑暗。〔滅掉打火機〕解決辦法：亮光。

米：啊，對極了，將軍。

郝：武器：火柴，沒有，蠟燭，沒有，還有什麼？

P　旅行袋

L12 打火機 in 閃動數次
L13 打火機 out

S12 打火機響聲

BLOCKING

Ⓐ郝坐椅 1，麗摸向米，米摸向門口

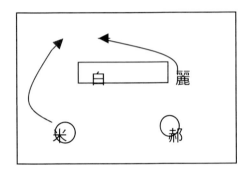

Ⓑ蕭出現門口，米跟向前

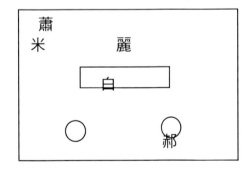

Ⓒ米拉蕭進

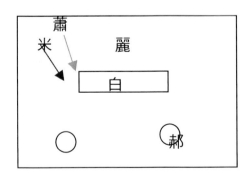

米：還有什麼？

郝：〔勝利驕傲的〕手電筒，手電筒，懂嗎？

米：嗯，要不，還可以學原始人的方法，〔搓手做出鑽木取火的手勢，大聲傻笑，一會兒，覺得大家好像
都在黑暗中瞪著他，咋然停止〕對不起！我有點暈頭轉向了，很好，手電筒。

郝：那麼，哪兒可以找到一個？

米：〔迅速反應〕賣手電筒的店，現在幾點了？

〔郝打著打火機，不過沒能一次打著，舞臺燈光跟著演員動作變化，幾次之後才點著〕

郝：糟糕，快沒油了！〔看錶〕九點半，現在去還來得及。〔打火機滅〕

米：謝謝您！將軍！您充滿智慧的頭腦解決了這一切。

郝：好了，你快去吧，小子。

米：是，我馬上去。

Ⓐ〔郝摸坐到一張從蕭家搬來的單人椅上〕

麗：你要小心啊，基羅。

米：我會的，寶貝。〔二人在黑暗中互相飛吻，聲音極大〕

郝：〔不悅的〕可以了！少來這套洋玩意兒！還不快去！

Ⓑ〔米朝門口走去，蕭新衍出現在門口〕

蕭：喂！喂！有人在嗎？

米：蕭新衍！？

蕭：米基羅嗎？

米：蕭啊，你怎麼回來了！

麗：天啊！

蕭：這裏搞什麼鬼啊？

米：沒什麼，只不過是停電了。你，你，你還沒回去過你房裏吧？

蕭：還沒，幹嘛？趕我走啊？

米：不，不，不，怎麼會呢？快進來。

蕭：叫人來修了嗎？

Ⓒ米：嗯，有。〔拉著蕭進了客廳〕

蕭：喔，〔倚在米的身上，做作的〕沒有燈，倒更有氣氛啊，是不是？

P　火柴

L14 打火機 in
L15 打火機 out
L16 火柴 in
L17 火柴 out

S13 打火機響聲
S14 火柴響聲
S15 火柴響聲

BLOCKING

Ⓐ郝點上火，麗偷偷移向椅 3，米推蕭至沙發後

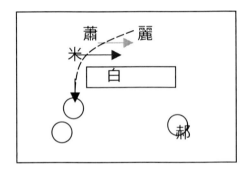

Ⓑ米按劇本舞臺指示作戲
　蕭站在沙發後，白坐沙發，郝坐椅 1，麗坐椅 3

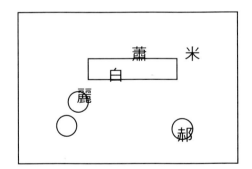

米：是啊，是啊！我以為你去渡週末了？

蕭：唉，別提了，我才一到那兒就下起雨來了，還把我全身淋得濕淋淋的，簡直都可以扭出水來了呢！

米：哦，你想喝杯酒嗎？把這一切不幸的遭遇從頭到尾仔仔細細的跟我們說說。

蕭：我們？還有人在這兒？

白：是啊，蕭先生，我在這裏！

蕭：白小姐，妳怎麼會在這兒？

白：我避難來了，你知道我多討厭黑暗啊。

Ⓐ 郝：〔從剛才就企圖打上打火機〕該死的東西，啊，〔火亮〕終於，你是誰？

米：讓我來介紹一下我最親愛的鄰居蕭新衍先生，蕭啊，這位是郝將軍，這是郝瑪麗小姐。〔此時發現桌上還放著從蕭家偷來的一個古董碗，迅速的〕啊，讓我幫你把外套脫下，在室內嘛，輕鬆些。

蕭：〔脫下外套給米〕小心點，很貴的！

〔米把外套就蓋在古董碗上〕

郝：你不會有蠟燭吧？

蕭：你這麼以為嗎，將軍？我才不像基羅那麼糊塗呢！

〔說完回頭看米，米快速的把郝的打火機吹熄〕

郝：見鬼！你幹嘛吹熄它？

米：我是為你著想，將軍，快沒油了，等會兒您還要用呢。〔說完偷偷的摸向從蕭家搬來的雙人沙發把自己的外衣脫下儘量的蓋住沙發〕

蕭：喔，對了，我身上還有火柴！

米：〔吃驚的〕火柴！

蕭：是啊，這是我這次旅行中唯一的收穫。我住的飯店不怎麼樣，火柴設計得倒是不錯，你們看！喔，看不到。

Ⓑ 〔蕭說完點了一根火柴，米馬上從後面吹熄了火柴，然後從桌上摸到蓋在外套下的古董碗並把它藏在沙發下，再把茶几上的桌巾拉下鋪在尚露在外面的沙發背上。此時白小姐幫忙的，不動聲色的坐下，恰好在兩塊遮布的中間〕

蕭：咦，怎麼了？

米：〔胡言亂語地找藉口〕有風！室內風！在這個房子裏是沒法子點著火柴的，老房子都會有這樣的室內風，這幾乎是不會變更的特徵。

蕭：我不知道你在胡謅些什麼！〔蕭又點了一根，米再一次吹熄〕我就不相信會點不著。〔又點了一根，米再吹熄它，不過被蕭發現〕你搞什麼鬼啊？你在這兒藏了什麼見不得人的東西嗎？

P

L18 火柴光 in / out
L19 火柴光 in / out

S16 火柴響聲
S17 火柴響聲

BLOCKING

🅐蕭移向 R，米衝向前攔阻，麗後跟上

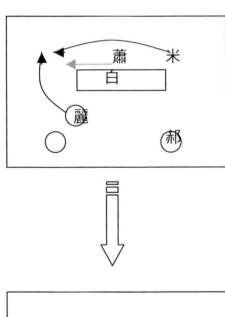

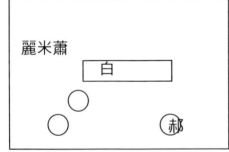

米：沒有！

蕭：那你喝醉啦？

米：沒有，當然沒有！

蕭：〔點了第四根火柴又被米吹熄，他非常忿怒〕現在請你解釋，你到底在幹什麼？你瘋了嗎？

米：〔突然靈機一動〕危險！

蕭：什麼？

米：危險。我們都會因爆炸而死掉！

〔大家動容，仔細聽米的胡言亂語〕

蕭：爆炸？好端端的哪來的爆炸？

米：我剛剛才想起來，電力公司警告過我這房子的電路和瓦斯管線裝在同一個箱子裏，
　　就在後面陽台牆上。

郝：那又怎樣？

米：那，那，嗯，漏電會引起瓦斯的燃燒，大家都明白這個道理，這是經常發生的事。
　　他們說在保險絲修好以前千萬別點火。

郝：從來沒聽說過。

蕭：我也沒有。

米：好了，記住我的話，在這樣的老房子裏點火是非常危險的！

麗：〔終於明白了米的用意〕基羅說的絕對正確，事實上，他們在電話裏也警告過我，〔強調的〕
　　他們說在保險絲修好以前千萬別點火。

米：你們看，這不結了。

郝：那麼，小矮胖，剛才妳為什麼沒有阻止我點打火機？

麗：我，我忘了。

郝：哼！

白：〔半信半疑〕喔，不管怎樣，我們一定得小心。

米：〔如釋重負〕的確是這樣。〔尷尬的沉默半晌〕讓我們大家來喝點酒，輕鬆輕鬆吧！

麗：好主意！蕭先生，你要不要也來一杯啊？

蕭：好啊！在經過這麼令人不悅的旅行之後還碰上了可怕的停電，我的確得喝杯酒去去
　　霉氣！

白：喔，可憐的人，下次出門前別忘了看看氣象報告。

Ⓐ 蕭：哼！我就是太相信他們的胡言亂語才落的這個下場。好了，我得先回去清洗一下，
　　一會兒再來。

米：〔驚慌的〕你可以在這兒洗！

蕭：謝謝。不過，我也得把行李理一理。

P

L

S

BLOCKING

Ⓐ米麗二人爬上二樓，蕭摸坐椅2

Ⓑ米麗在二樓，郝白蕭在一樓

米：那用不著急嘛！

蕭：不行，除非萬不得已，我絕不把衣服久久的在箱子裏放著，我最不能忍受穿皺巴巴的衣服。

米：差不了那一下下的，〔改變聲調，富情感的〕我希望你留下來。

蕭：〔受感動〕好吧，為了你的熱情‧‧

麗：〔搶著說〕那你要喝些什麼，什麼都可以，我可是調酒高手喔！

蕭：這麼說的話，那我就要一杯 Taquila Sunrise 以彌補我沒碰上的陽光。

郝：米先生，我不得不提醒你，你還有件急事要辦，不是還有位貴客要來嗎？

米：喔，天啊！我差點忘了！

郝：那你還不快去買手電筒，說不定店已經關門了！

 米：是，是，我這就去，瑪麗，妳過來，我可以和妳說幾句話嗎？

麗：我在這兒。〔麗摸向米，米領著她走向樓梯〕

米：對不起，各位，我跟瑪麗說幾句話。〔二人爬上二樓〕

白：蕭先生，有個大消息，你絕對猜不出今晚有哪個大人物要來這裏。

蕭：哦？大人物，我不是來了嗎？

白：唉，你真‧‧‧

〔米與麗上樓之後進臥室米將房門關上〕

米：瑪麗，我們現在怎麼辦？

麗：我也不知道。

米：妳想想辦法嘛！

麗：可是‧‧‧

米：妳快想想嘛！我已經不行了！

郝：這人是發神精還是怎麼了？

蕭：發神精？他是個木頭人，沒有神經！

郝：什麼！？

蕭：我認識他很多年了，他一搬來這兒就跟我成了好朋友，我可以告訴你，我們之間無話不談沒有什麼密秘的！

郝：〔冷冷的〕喔？真的嗎？

蕭：嗯，當然是真的。

米：〔在二樓〕我們必須把蕭的全都東西搬回去。

麗：現在嗎？

米：對，不把它們搬回去我就不能弄手電筒來。

麗：可是，怎麼搬啊！

米：我們一定得搬。如果讓蕭發現我們幹的好事他一定會氣瘋的。

P

L

S18 情境樂 in

BLOCKING

Ⓐ米衝下樓，麗跟下

Ⓑ米按舞臺指示做戲

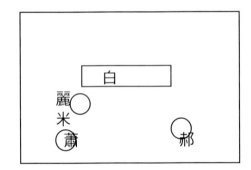

麗：再想想有沒有別的辦法‧‧‧

蕭：好了，白小姐，別賣關子了，告訴我是誰要來。

白：我可以給你一點暗示，是個有錢人。

蕭：有錢人？除了我，米基羅好像沒認識什麼有錢人嘛？

郝：〔大喊〕瑪麗！

麗：你不能告訴他說這只是個玩笑嗎？

米：唉，妳不了解他，他絕不許別人碰他的那些寶貝東西，它們就像是他的孩子一樣，每天都要仔仔細細、來來回回擦個兩三遍。要是給他知道了那....唉，妳願意看到我在妳父親面前出糗嗎？

麗：當然不願意！

米：他什麼都做得出來，他會歇斯底里，那樣子可怕極了，我見識過‧‧‧‧

郝：〔壓抑的、溫和的〕米先生‧‧‧

麗：那，那，那怎麼辦？

蕭：你這麼輕輕喊不行，上面根本聽不見！

米：這麼辦吧，妳去和他們閒扯，陪他們喝酒轉移大家的注意，然後我來試試摸黑把所有的東西搬回去。

麗：行嗎？

米：不行也得行。

郝：〔咆嘯〕米基羅！

Ⓐ 米：〔衝出房門，連滾帶爬的摔下樓梯〕喔！來啦！〔爬起身後強做鎮定〕將軍，我來了！

郝：你這小子，真沒禮貌！還不快去買手電筒！

米：是，我走了，瑪麗，我馬上就回來。如果蘇比富先生來了，請替我向他解釋。

蕭：要我陪你去嗎？

米：不！不，不，你還是留在這裏我才能做事，喔，不，我的意思是你剛渡假回來一定很累，就留在這裏休息吧，我馬上回來。

〔米走向門口把門打開，故意重重的再把門摔上，人卻還留在門內。等了一會兒，估量那把目前應該沒有人坐的椅子的
Ⓑ 位置，然後慢慢的摸過去。可是，估量錯誤，米搬的是蕭現在正坐著的椅子，他納悶了一下，向旁邊移幾步，手碰到了
另一把椅子輕輕推了推確定沒人坐在上面之後，把它向空中舉起。這次卻撞到站在旁邊的瑪麗，椅子掉回地上〕

麗：唉呦！〔極力的掩飾疼痛〕哇，好吧，我們現在來喝酒吧，你們要喝些什麼？蕭先生要
Taquila Sunrise，爸爸來點 Whisky，白小姐不喝酒，就給一杯檸檬汁好了！

P　　破爛椅子

L20　火柴光 in / out

S18　火柴聲響
S19　情境樂 out

BLOCKING

Ⓐ

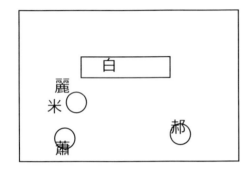

Ⓑ 麗轉向吧台，米摸向蕭家

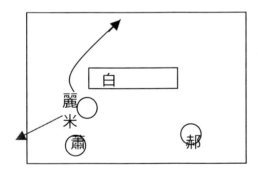

ⒸⒹ 米摸回客廳，再摸回蕭家

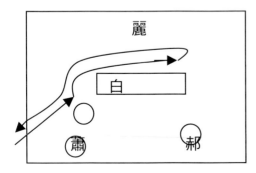

郝：在黑暗裏妳能做些什麼？

麗：沒關係，那些酒瓶酒杯的位置我記得清清楚楚，這些事我常做。

A 〔麗轉身向後方小餐臺摸過去時又被舉著椅子剛想離開的米撞到，發出碰撞聲，麗用力掩嘴怕喊出聲，不過還是有些像小狗嗚嗚的哭聲〕

蕭：哎，還是讓我點隻火柴吧，一下下不會有事的。

〔蕭拿出火柴點上〕

麗：別‥

〔麗伸手制止，米同時以迅雷不及掩耳的速度吹熄了火柴並蹲下躲在蕭的椅背後，手上還舉著那把椅子〕

麗：〔兇巴巴的〕你想把我們大家都炸個粉碎嗎，蕭先生？等蘇比富先生來的時後，只看到
B 　　一片血肉糢糊！拿來！別再點了！〔一把把火柴盒搶了過來，轉身走向小餐臺，米也慢慢摸向門口，
　　把椅子搬到蕭家〕

蕭：〔被罵得莫名奇妙的〕蘇比富？就是這個人要來嗎？

白：是啊！他要來看米先生的作品，這不是大消息嗎？

蕭：哇，真的！我上星期才在「錢雜誌」上看到他的報導，聽說他是個神秘的億萬富翁，
　　耳朵差不多全聾了，很少人親眼看見過他。除了有名的展覽或有水準的私人畫展，
　　他幾乎足不出戶，整天陪著他的藝術收藏品。嗯，多麼熱愛藝術啊！

C 〔米此時從蕭家搬出了一把破爛椅子，慢慢的摸回自己的客廳〕

白：我從來都沒有遇到過像蘇比富這樣的有錢人，我常想他們是不是和我們不太一樣，
　　比如皮膚‥‥

D 〔米把搬回來的椅子放在剛才的空位上，確定無誤後趴到沙發下，找出藏在底下的古董碗小心奕奕的運回蕭家〕

郝：皮膚？

P　懶骨頭　玻璃杯（檸檬汁）

L

S20 情境樂 in
S21 情境樂 out

BLOCKING

🅐🅑🅒

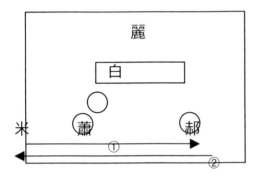

🅓郝起向麗，拿杯子，摸向白

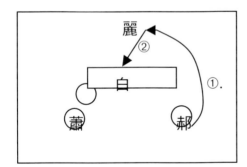

白：是啊，我猜想他們的皮膚一定更柔軟，就像我年輕時候一樣！

麗：多有趣的想法啊

蕭：妳為什麼會這麼想呢？

白：嗯，嗯，這只是一種幻想嘛！蘇比富是個有錢人，他一定有些地方和我們不一樣。

郝：哼！難不成他也用優酪乳洗澡？

Ⓐ 〔除了郝，大家禮貌性的大聲乾笑，米從蕭家抱著一個大大的懶骨頭，吃力的移向客廳〕

郝：妳的酒倒好了沒有，小矮胖？

麗：馬上就好了，爸爸。

郝：〔站起，剛好對著靠過來的米的臉〕我來幫幫妳吧。

Ⓑ 〔米嚇得立刻蹲下，郝轉身摸向麗〕

麗：好，那就請您幫我把飲料遞給客人吧！

郝：沒問題！

Ⓒ 〔郝一走，米立刻把郝坐的椅子拿開，換上那個懶骨頭。在眾人不知不覺之下又把椅子搬回蕭家〕

麗：給你，爸爸。〔二人在黑暗中摸索〕這是白小姐的檸檬汁。

Ⓓ 郝：喔。〔郝接過杯子摸向印象中白所坐的位置，不小心摸到白的胸部，白尖叫了一聲〕喔，對不起！是白小姐吧？這是妳的檸檬汁！

白：謝謝！

郝：〔為掩飾自己的窘狀隨便找話題〕白小姐，還沒結婚吧？

白：〔不好意思的〕還沒。

郝：為什麼呢？妳也不年輕了吧？

白：〔自尊受損卻昂起頭，正色的〕因為現在的男人都是些粗鹵、庸俗、令人難受的，的東西！

蕭：〔打圓場〕啊，妳說的對！粗鹵和庸俗！我有沒有告訴過妳上禮拜發生在我店裏的事？我想我還沒說過。

麗：沒有，沒有，你還沒說，蕭先生，快告訴我們！

蕭：聽好，那可真是精彩！上禮拜五早上十點多，我正在擦拭我那些寶貝東西的時候，你知道，現在的空氣實在太髒了，害得我那些寶貝東西每天都積了一層厚厚的灰塵，就在這時候，那個住在隔壁巷子每天都打扮得花枝招展的尤小姐推門走了進來。這個好像剛從香水甕裏爬出來的女人，抱著我前一天才賣給她的花瓶···

P　板凳　畫

L

S22 情境樂 in

BLOCKING

🅐郝移回椅 1

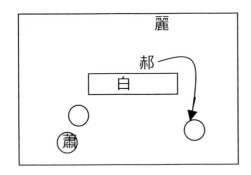

🅑米從蕭家出，移向吧台

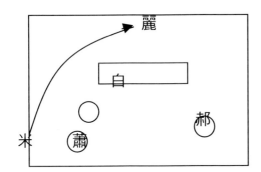

白：她要幹什麼？

蕭：哼！妳別急，聽我說嘛！這個女人正在追一個快掛了的老傢伙，她得在他死以前嫁
　　給他，好繼承遺產。那隻花瓶是她的一點點投資。

郝：〔諷刺的〕你對她倒是蠻有研究的嘛！

蕭：相信我，我一向最會看人，她就是那種典型的貪婪、冷酷、精打算盤的壞女人！

白：你還沒說她要幹什麼。

Ⓐ 〔郝走回已經被換成懶骨頭的位置坐下，卻因重心不穩摔倒在地，郝吃驚的大叫〕

郝：哇啊！

麗：怎麼了，爸爸？

郝：這椅子什麼時候變成這個‥這個‥〔用手摸索懶骨頭〕什麼玩意兒了？

麗：〔愣了一會兒〕喔，爸爸，那是個懶骨頭，你沒注意吧，它本來就在那兒嘛！

蕭：喔，將軍，你沒摔壞吧？我早就跟基羅說過幾百次，叫他把那個懶骨頭丟掉他就是
　　不聽，你看，現在害了別人了吧。

郝：哼！這小子！存心跟我作對！

Ⓑ 〔米這時從蕭家一手拿著一把板蹬，另一手拖著一幅加了畫框的畫，慢慢的摸了進來，對他所造成的一切災難毫無所知。
郝嘗試坐在懶骨頭上並不斷調姿勢〕

白：她到底要幹什麼？

蕭：誰？喔，妳是說尤小姐。她進門以後把抱著的花瓶往桌上一放，然後把眉毛挑的高
　　高的，就像這樣，喔，沒電看不到，反正就是一副驕傲要命的樣子。用她那個比常
　　人要高八度的尖聲細語冷冷的說"蕭先生啊，我恐怕是受騙上當了！"

白：誰騙她？

〔米這時已經把畫放到牆邊，就在要將板蹬放在小餐臺旁時又撞到了正努力調酒中的麗，麗把杯子掉在水槽裏，發出響
聲〕

P 煙斗

L

S

BLOCKING

Ⓐ米把東西運回工作室

Ⓑ米從工作室出

Ⓒ米依照舞臺指示做戲，後移向蕭家

蕭：喂！我正在講精采的部份，你們到底聽不聽啊？

麗：喔！對不起！請繼續！

Ⓐ 〔米、麗二人小聲耳語，郝仍舊一直在調整不舒服的姿勢〕

蕭：我保持禮貌的問她"尤小姐啊，到底怎麼回事？"她說"我昨天買了這個花瓶之後，
在一個完全不是故意安排的偶然場合，我喜孜孜的拿給一個專家鑑賞，想跟他現現
寶，沒想到他說這根本不是你所說的是個唐朝的古董，只不過是一堆燒的很像的爛
泥巴！"我說"真的嗎？是誰說的？"她說"別管誰說的，請你把我的錢退還給我！"

白：哇，多不講理啊！那你怎麼回答呢？

蕭：我保持鎮定的說"尤小姐，妳的確受騙上當了。不過，騙妳的人不是我是那個專家！
為了證明我做生意的清白，我可以把錢退還給妳。妳跟那個不敢見人的專家同樣都
是不識貨的大文盲。還有，即使妳手裏拿著的真是一堆燒的很像的爛泥巴，妳也配
不上它！"

白：哇！你真的這樣說嗎？

蕭：騙妳我就變成那堆爛泥巴！

麗：哇，帥斃了！然後呢？

Ⓑ 蕭：然後我就從收銀機裏拿出她付給我的數，輕輕的、有禮貌的放在桌上。她臉色發青，
手指顫抖的把錢拿了回去。就在她走出門前，我又說了"尤小姐，從現在起，請妳
別再跨進我店裏一步，否則一切後果我概不負責！"

Ⓒ 〔米拿起桌上的臺燈向外走去，一會兒，發現電線沒拔再原路回去拔掉插頭，但在收線的過程中不知不覺的把電線纏上
了將軍坐著的懶骨頭，米走幾步覺得奇怪，拉了幾下；正在郝要開口講話的時候米用力把電線拉回來，郝跟蹌的再次摔
在地上，眼鏡並飛了出去。米儘快地想溜出客廳〕

麗：爸爸，您又怎麼了？

郝：我也不知道！真是見鬼了！〔仍趴在地上找眼鏡〕

麗：〔知道大概又是米的傑作〕好吧！讓我們為蕭先生的英勇事蹟乾一杯吧！來，這是蕭英雄
的 Taquila Sunrisc，爸爸，這是您的 Whisky，您在那裏？

郝：等等，妳先幫我拿著，我得先找到眼鏡！

P　二杯酒　檸檬汁

L

S

BLOCKING

❶白蕭起身，郝在 DC 地上爬，找煙斗，麗移向大家　，米在 DL

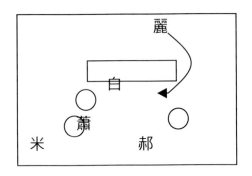

❷米回頭找佛像，放到圓桌上

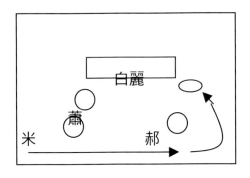

❹郝走回椅 1，米仍在 DC 找燈罩

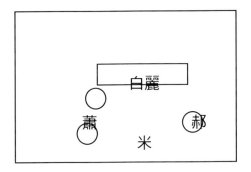

❸米郝二人在 DC 繞圈

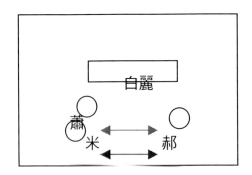

A 白：我們大家幫你找吧！

郝：不必了，人多手雜，我自己找就好了。

白：你是不是也喜歡古董啊，將軍？

郝：〔坐在地上回答〕我對這方面不是很懂，不過精緻漂亮的東西也是蠻吸引我的，就像剛才放在那邊的那個雕象・・・

蕭：什麼雕象？

郝：就是剛才我進門看的那個，就放在那邊的箱子上，它的確十分精美。

蕭：我倒不知道基羅有什麼精美的雕象！它長的什麼樣子？

B 〔正走到門口的米聽到後呆了一下，趕快調回頭把手上抱著的燈放在地上，燈罩掉了下來，米摸向雕像處抓了原本蓋在桌上蕭的外套，把雕像包起來放在桌上〕

麗：喔，沒什麼，是基羅的一個朋友借放在這裏的，你一定還沒看過！

白：〔幫腔的〕對，對，我也沒看過！

C 〔米發現燈罩不見了，於是急忙趴在地上亂摸，幾次幾乎與也在找眼鏡的郝碰到，郝終於找到眼鏡〕

麗：爸爸，您找到了嗎？我們等你來乾杯呢！

郝：好了，好了，酒給我！

麗：現在大家來乾杯！祝大家・・・生日快樂！

D 全：啊？

麗：是『有生之日』都快樂！

全：喔！

郝：謝謝妳，小矮胖，真是我的乖女兒！〔喝一口酒〕見鬼！這是什麼東西啊？這不是Whisky啊？

蕭：〔喝一口〕我這杯是檸檬汁！

白：〔也喝了一口〕啊，可怕....太可怕了！我這一定是酒精飲料！喔，多讓人不舒服啊！

麗：喔，對不起，一定是我弄錯了！

蕭：沒關係，換回來就好了。我的是白小姐的，將軍拿到我的，那將軍的....

麗：在白小姐那兒！

P

L21 打火機光 in / out

S23 情境樂 out
S24 打火機響聲

BLOCKING

 A

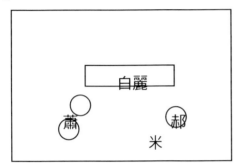

B 米衝回蕭家

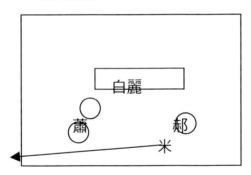

C 米從蕭家出

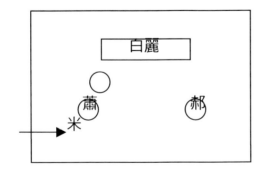

〔大家在黑暗中摸索著，互換杯子，好不容易換好了，白在空檔中把酒一飲而盡再把杯子交出去〕

蕭：好了，現在我們再來乾杯！

郝：來吧！〔喝酒〕咦？酒呢？打翻啦？哼！連酒都跟我作對，黑不隆咚的我實在受不了了！我要點火！

〔郝拿出打火機，激怒的要點上〕

麗：爸爸！別‧‧‧

Ⓐ 郝：我不管了，如果會爆炸就讓它爆炸吧！我不在乎！這實在令人…〔點上火，米剛好趴在郝的腳下找燈罩〕你在這裏幹什麼！？

米：〔吹熄火，一手拿起燈及燈罩，再摸向放雕像的箱子旁，抱起空箱子〕不要衝動，將軍！一個將領應該遵守的第一條規則就是『不要讓你的士兵們陷入不必要的險境』。

郝：別跟我耍嘴皮子！手電筒呢？

米：嗯，店關門了，沒買到。

蕭：剛才這段時間裏你根本沒有去，對不對？

米：我去啦！

白：他們不會那麼早關門的。

米：喔，今天也許是個特別的日子，所以提早關門。

Ⓑ 〔說完後迅速的衝向門口，把抱著的東西送回蕭家〕

郝：現在，你需要好好的來解釋，今天晚上這個房子到底出了什麼怪事？我也許不懂藝術，可是我會看人。你一定偷偷的在幹些什麼！

麗：爸爸....

郝：我不想懷疑你，可是，你實在叫我懷疑！

〔大夥沉默一會兒等米的反應〕

麗：〔看情形不對，猜想米可能不在，大聲的叫，剛好對著郝的耳朵〕基羅！爸爸正在跟你說話呢！

郝：妳那麼大聲幹嘛！

Ⓒ 米：〔正好衝出蕭家，身上還纏繞著扯斷的電線〕當然！我知道他是絕對正確的！我剛剛正在仔細的思考他的話！

郝：啊？

米：對你的意見，我再同意不過了！

郝：你在說些什麼？

P

L

S

BLOCKING

A

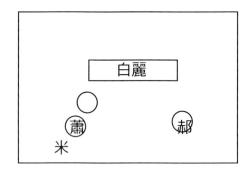

B白摸至吧台

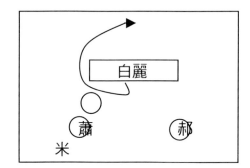

米：你的評論極具洞察力，這點不是每個人都能做到的。你的話簡直妙不可言，妙不可言！你為什麼不慷慨的多說一點呢？

Ⓐ〔大家聽的一愣一愣，尷尬的靜默〕

郝：喂，你瘋了嗎？

米：〔仍做死前掙扎〕不，沒有，我只是實話實說。

蕭：我說···這可真有點兒不對勁喔？

麗：〔放棄的〕咳，是有點兒。

郝：哼！讓我來處理這事！

米：有什麼要處理的？

郝：如果你以為我會讓我的女兒跟一個胡言亂語的瘋子結婚，那你就大錯特錯了！

蕭：結婚？

麗：是啊，我們正打算。

蕭：你們正打算結婚？

麗：不過得先徵得爸爸的同意。

蕭：好啊！居然如此的守口如瓶，多叫人吃驚！

米：我們是想給大家一個驚喜。

蕭：的確夠驚喜的，難道就不能事先告訴我嗎？

麗：我們誰都沒有告訴。

蕭：哼！

米：蕭，我是想要告訴你的...

蕭：那為什麼不呢？

米：我，我···

蕭：〔怒氣沖沖〕好了，別說了！我只不過做了你三年的鄰居，沒有分享你隱私的權利。我還一直以為我們的關係不僅僅是地理位置上的接近，看來我是錯了！

米：蕭啊，你別生我的氣嘛！

蕭：我生什麼氣？我那有資格生你的氣？我不過是吃驚再加上失望....

米：你聽我說...

蕭：不必說了。這也給了我一個教訓，我太相信人，太看重友誼了，我太傻了，又傻又笨！

Ⓑ〔白在眾人無法注意之下摸到酒櫃處〕

165

P 墨鏡 小皮包 口香糖

L

S

BLOCKING

Ⓐ白已摸到吧台，找到酒瓶

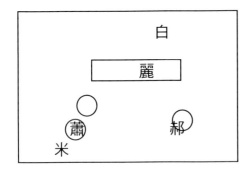

Ⓑ連從大門進，站定群靜

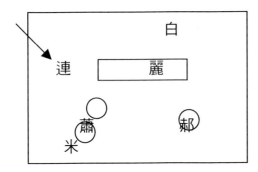

郝：〔受不了蕭的抱怨〕天啊！

麗：蕭先生，你就別生氣吧，基羅一定不是故意不告訴你的・・・

郝：也沒什麼好告訴的，我還不一定會答應這樁婚事。

米：聽我說，各位，別把事情弄的更複雜。如果是我做錯了任何事，那我道歉好了。

白：是啊，我父親常說『知錯能改，善莫大焉』！

〔大家被突如其來的聲音嚇了一下〕

麗：我還以為這句話是個什麼人說的呢！

Ⓐ 白：唉，學人說話的多著呢！

〔白摸到了酒瓶，急切的湊上去聞，發出碰撞聲〕

麗：要我幫妳嗎，白小姐？

白：不用！不用！我只不過想再倒些・・・檸檬汁！可以嗎，米先生？

米：當然，妳儘管倒，別客氣。

白：謝謝你，你太熱情了！〔倒了一大杯酒，一口飲盡〕

郝：好了，不管你在那裏...

米：〔舉手〕我在這裏！

郝：嗯，雖然我覺得你的行為實在很古怪，可是我的女兒是我最疼愛的，只要你能證明你養得起她，我就答應考慮讓她嫁給你，這樣講理吧？

米：講，講，再講不過了！

麗：爸爸，他當然養得起我！他的作品不久將聞名全世界，到時我就像米開朗基羅夫人一樣.......

蕭：〔冷冷的〕歷史上可沒有什麼米開朗基羅夫人！

麗：沒有嗎？那米羅總有夫人吧？

米：好了，別扯了，蕭，如果我傷了你的感情，我向你道歉！

蕭：哼！！

米：請你原諒我。

蕭：哼！

麗：是啊，蕭先生，你就原諒他吧，爭吵讓人難過，我希望大家還是好朋友。

蕭：嗯！

白：記住，『知錯能改，善莫大焉』。〔喝了一大口酒〕

Ⓑ 〔連夢露出現在門口，時髦的裝扮，戴著一隻誇張的太陽眼鏡，起先以為黑暗是眼鏡的關係，拿下之後確定是停電。走了幾步靜聽房裏的情況〕

P

L

S

BLOCKING

Ⓐ麗轉身向吧台，蕭跟上
　米摸坐沙發，連也跟上，兩人在黑暗中交錯

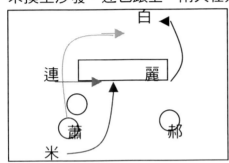

Ⓑ蕭摸回沙發坐，
　和米連坐成一排，郝坐回椅1，麗在吧台，白在 UL

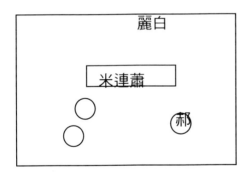

麗：我跟你保證，基羅絕對是個可以信賴的好朋友！是嗎，親愛的？〔對空中做了一個飛吻〕
米：是的，我是。

〔回了一個飛吻，連在黑暗中頗為訝異，決定不動聲色〕

麗：快點，蕭先生，我們應該原諒好友，忘記一切的不愉快！
蕭：〔動搖的〕真的要這樣嗎？
麗：真的，再來一點酒，我跟你乾一杯！
蕭：那好吧，就和解吧，我不生氣了！
Ⓐ 麗：我來給妳倒酒！
蕭：好，我也來幫忙。

〔蕭跟著麗摸過去小餐臺，米摸向沙發稍坐休息，連摸進來也坐在沙發上〕

蕭：我得說能跟一位美麗的小姐喝酒，實在是一件令人愉快的事。
麗：你太客氣了，你還沒看過我呢！
Ⓑ 蕭：我相信基羅的眼光，我常說他對女人的鑑賞力就像我對藝術品的鑑賞力一樣的好。

〔蕭拿了酒往剛才的位置上坐，以為身邊的連是米，米也以為身邊的人是蕭，此時三人坐成一直線〕

米：蕭新衍，你小心說話啊！
麗：有什麼話不能跟我說嗎？蕭啊，你說的真的是太對了，我在他臥室裏找到一張女人的照片，不是我的，不過我得承認她那頭亂蓬蓬的頭髮加上那種裝扮實在是驚人的漂亮！
蕭：妳說的是哪個啊？我想是連夢露吧？
麗：你認識她嗎？
蕭：當然，她在這兒混了一段很長的時間。

〔米示意的頂了頂蕭（其實是連），要他別再繼續此話題，連了解之後也照樣頂了蕭〕

麗：是嗎？很長嗎？
蕭：是啊，否則我不成了造謠生事？

P

L

S

BLOCKING

🅐麗白在上舞台做區位移動

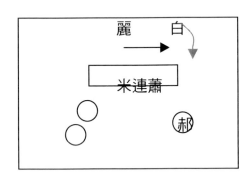

米：當然不是！我已經把連夢露的事都告訴瑪麗了！

〔再頂了連一下，重些，連照做〕

米：不過，你把『三個月』叫做很長的時間，我覺得不妥。

〔連吃驚的轉向米，蕭也糊裡糊塗的放著手指算〕

麗：她是個什麼樣子的人？

米：〔加重語氣附在連的耳旁〕我想你已經不記得了。

蕭：〔捉狎的也附在連的耳旁〕她那麼令人難忘，我怎麼會不記得。

米：因為那已經是『兩年』以前的事了。

蕭：兩年？

米：對，兩年！〔這次頂的太重，連重心不穩把蕭給撞到地上〕

蕭：〔從地上爬起，生氣，故意要刁難米〕好吧，現在既然提起這事，我就完完全全的想起來了，她可不是那麼容易就叫人忘記的！

麗：她真的很漂亮嗎？

蕭：不，一點都不，正相反。我敢說她長的很─平常。

米：她不是這樣的。

蕭：我不過表示個人意見。

米：你以前從沒這麼說過。

蕭：你以前也從來沒問過我。從她離開後，我常想，她甚至有點醜。舉個例子，她的牙齒又硬又尖像是一排鐵柵欄，還有她的皮膚也很差。

米：她才不是這樣呢！

蕭：她是，我記的清清楚楚。那個皮膚就像在灰色的牆壁上塗了一層粉紅色的油漆。

白：的確如此！雖然我很少看到她，我卻記得她的皮膚。正像你所說的是一種很奇怪的顏色而且很粗糙，不像一般年輕女子應有的樣子，如果她也算是年輕婦女的話。〔連憤怒的站起來〕

蕭：說的對，很粗糙。

白：而且很臃腫。

蕭：很臃腫。

米：你們這麼說不覺得丟臉嗎？

蕭：我從來都不喜歡她，她太聰明了，聰明的讓別人都覺得自己很笨。

白：而且放蕩不羈的叫人討厭。

171

P　杯子　酒瓶

L

S

BLOCKING

A 連打完米，移出沙發，米後跟上

B 米連在黑暗中碰撞，麗走出吧台

麗：就像她的名字——夢露，那種味道？我敢說她一定是這樣的，照片上的她打扮怪異，
　　眼睛帶著閃爍的光芒，好像要把人活生生的看透，神氣、自負、兇狠的怕人！

米：好像是有些喔？〔大家大笑，連怒擊了米一巴掌〕唉呦！

麗：怎麼啦？

A 米：你們先是背地裏取笑別人，現在又打了我一巴掌，蕭，你幹什麼呀！？

〔連得意的移開，走向酒吧〕

蕭：我怎麼了？

米：不是你，難道是將軍？

郝：我什麼都沒做。

〔米摸著自己的臉愣了愣，雙手在黑暗中亂揮，揮到了連的一腳，順手摸上去碰到連的臀部立刻認了出來〕

B 米：露露…〔驚慌的抓住她，但連掙開，二人在黑暗中捉迷藏〕

郝：你在叫誰？

米：喔，沒有！你們實在很丟臉，胡說八道。蕭，你剛剛還說我對女人很有鑑賞力的！

蕭：那也有失誤的時候啊！

米：還胡說…夢露是那麼的美麗、敏感、嬌柔，待人細心、溫柔、體貼、忠誠又那麼有
　　智慧，樣樣叫人愛慕！〔米在黑暗中抓到了連，一把抱住她〕

麗：你說什麼？

米：她是我看過最有魅力的女人。〔吻了她一下〕

郝：小夥子，講話可要當心啊！

麗：你‧‧你說清楚點！你這是什麼意思？〔連拿起杯子和一瓶酒〕喂！基羅，我在跟你說話！

米：〔手搗著嘴講話，以為是貼著連的耳朵，但卻被坐在前面的蕭聽見〕你到樓上去，我有話跟妳說。

蕭：〔再次捉狹的〕現在嗎？我覺得不太合適吧。

米：我不是跟你說，天啊！

麗：你又在說什麼？

蕭：我想他是要叫妳到樓上去，至於什麼目的，我就不知道了。

郝：你又想密謀什麼了？

白：喔，情人間的對話‧‧‧

P

L

S

BLOCKING

🅐米連麗三人排成一排上二樓，米推連上樓，麗後跟上

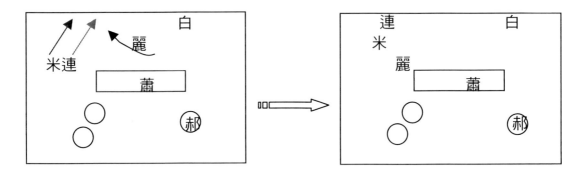

🅑在二樓後，連進房坐床，米擋住麗，後麗下樓

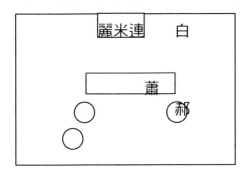

🅒麗下樓坐椅2

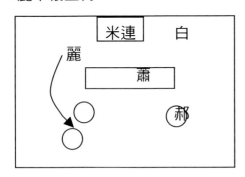

蕭：那一定是非常纏綿動人的。

白：我父親常說 '愛情的力量，是無遠弗界的'。

郝：哼！看來妳有一位常說話的父親。

Ⓐ 〔米推著拿著酒瓶酒杯的連往樓上去，麗跟著米後面走，三人排成一排爬上樓梯。進了臥室後麗關上了門〕

麗：怎麼了？什麼事情做錯了，還是有東西搬不動？

米：沒有。東西我都搬回去了，除了沙發。不過我也把它遮蓋住了。

Ⓑ 麗：那你的意思是，我們可以點燈了。

米：是的，啊，不是！

麗：為什麼不？

米：別急，我再想想有什麼遺漏了。

麗：那你為什麼要我到臥室來？

米：我沒有，妳走開。

麗：喂，你很奇怪耶！

米：喔，對不起，我昏頭了。

郝：他們一定又再搞鬼了。〔對著上面大叫〕你們在上面到底幹什麼？

米：〔伸出頭大叫〕沒什麼，我只是突然想到床底下好像有一隻手電筒，是用來防賊的，在半夜裏照他個眼花撩亂的。將軍，您別急，再喝一杯吧，瑪麗，妳去幫忙。

Ⓒ 麗：喔。

〔麗轉身摸下樓，米關上門〕

郝：什麼再喝一杯，我連一口都沒喝到！

白：〔逮到機會〕喔，可憐的將軍，讓我來為你服務吧。

郝：不用啦，我自己可以倒，要不要順便幫妳倒杯檸檬汁？

白：還是我來，這是一個喝酒的好機會，喔，我是說對你來說。

〔二人陸續移向小餐臺。米、連二人在房間裏，坐在床上〕

連：你這裏在搞什麼鬼啊？

米：妳看到的啊，停電了，保險絲斷了，還沒人來修。

連：還有呢？那堆人為什麼聚在這裏？

米：唉，long story，簡單的說是因為蘇比富要來看我的作品。

連：哦，那那個講話像是鴨子叫的女人是誰呀？

米：喔，只不過是個朋友。

連：朋友？嗯嗯嗯，聽上去好像不只是這樣吧？

P

L

S

BLOCKING

Ⓐ米連二人在二樓
　麗蕭郝白在一樓

米：好吧，如果妳一定要知道，她是瑪麗，我的現任女友。

連：喔。

米：她是一個討人喜歡的女孩，可以這麼說。在過去的六個禮拜我們發展的很好。

連：那你跟她的那個爸爸也培養了不錯的關係囉？

米：這干妳什麼事？唉，我在電話裏不是叫妳別來嗎？妳現在先回去，我明天一定去找妳，把一切都告訴妳。

連：我可不相信你。

米：〔抓住她，柔情的〕求你，好不好？求求妳嘛‧‧‧

〔二人相擁倒臥床上〕

郝：哇，總算喝到一口芬芳香純的 Scottland Whisky。妳拿到檸檬汁了嗎？

白：喔，拿到了。〔事實上已經又喝了好幾杯酒〕真好的感覺，謝謝你。

郝：我懷疑這個蘇比富是否會露面？現在應該已經很晚了。

白：將軍，難道你沒聽說過『遲到是有錢人的專利』這句話啊？

郝：該不會又是妳父親的銘言吧？

蕭：的確，經驗告訴我，衣著越是光鮮遲到的時間就越久。大部份的有錢人都直接把『我有錢』掛在身上，深怕別人不知道！

郝：這就是所謂的‘凱子’心態！〔三人大笑〕

麗：〔此時已坐在客廳中〕基羅在上面磨菇了老半天，他到底在幹嘛？

蕭：說不定他把連夢露藏在衣櫃裏，現在兩人正.....

麗：蕭先生，你留點口德好吧？

〔米、連二人從床上坐起〕

米：哇，我敢說世界上沒有人能像妳這麼接吻。

連：你知道我有多想你嗎？這分開的六個月裏，我想了很多。羅羅，我發現離開你是個極大的錯誤。

米：現在別說這些好嗎？

連：我從遙遠的地方趕回來就是要告訴你，畢竟四年的感情不能像張舊報紙一樣那麼輕易的就把它丟掉。

米：有什麼不能的，妳不就是這樣做了嗎？

連：那，我想把它撿回來，怎麼樣？〔熱情地抱向米〕

米：〔推開連〕唉，我現在實在不能說這些。

連：為什麼不？

米：現在情況很危急，我不能解釋。再一個小時，一個小時之後我們再說，好不好？

連：好，我就等你一個小時。

P　工具箱

L

S

BLOCKING

❶米衝下樓梯，麗衝向樓梯，兩人在中間相遇，連在二樓

❷曾出現在門口，米麗二人急下

❸

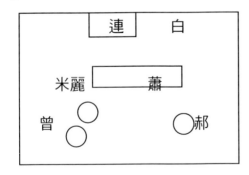

米：妳可不可以先回去，我晚點再打電話給妳。

連：嗯，我不相信你，你是不是又闖了什麼禍？我決定留在這裏，你要是不答應，我現在就下去告訴大家我來了。

米：唉，妳還是那麼任性，好吧，妳就躲在這個房間裏，不管發生什麼事都不准下樓。

麗、郝：〔大叫〕米基羅！

米：喔，來了！天啊。妳千萬別出聲講話，求求妳。〔走出房門〕我來了！

郝：你在上面做什麼，怎麼沒完沒了？

連：〔在房裏，惡作劇的〕我不能出聲講話，那只好出聲唱歌囉！

米：妳敢再出任何聲音我就打掉妳的牙。〔關上房門〕

郝：〔怒極〕你說什麼？

麗：基羅，你怎麼可以這樣跟爸爸講話？

米：我沒有跟爸爸講話。

麗：那你在跟誰講話？

米：我，我是在跟自己講話，我是說我再這樣胡亂摸索下去一定會撞斷自己的牙。〔說完大聲傻笑〕

Ⓐ 郝：瘋了，瘋了！這裏唯一合理的解釋，就是他已經徹底的瘋了！

麗：那上面一定發生什麼事，我一定要上去看看！〔衝向樓梯〕

米：瑪麗！〔衝下樓梯擋住她〕

麗：我可不像你想的那麼傻，你聽起來一副鬼鬼祟祟的樣子，你騙不了我！

米：瑪麗，別這樣，這哪像大家閨秀的樣子。我肯定將軍不會贊成妳在黑暗中摸進一個大男人的房間。

Ⓑ 〔曾施益出現在門口，穿著工作服，手上提著工具箱〕

麗：我不管，我上來啦！

米：我下來了，我下來了。〔二人在樓梯上推來推去〕

曾：喂！有人在嗎？米先生，我照安排的來了！

〔米、麗二人愣住〕

米：天啊，這是蘇比富先生！

麗：他來啦！？

米：〔拖著麗衝下樓梯〕在，在，我在！

曾：你一定以為我不會來了吧？

米：那裏，我很高興您能花您寶貴的時間到這兒來看看，我知道您非常的忙，不過我們的保險絲斷了..

蕭：你得說大聲些，他耳朵不太好。

Ⓒ 米：〔大聲說話〕保險絲斷了，停電了，什麼都看不見！

P 手電筒

L22 手電筒光 in

S

BLOCKING

🅐米介紹大家時，所有人向 C 靠攏

🅑白走進曾

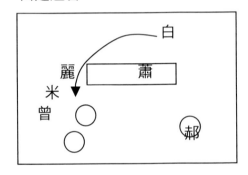

🅒麗帶曾往工作室方向

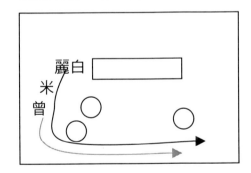

曾：請不必著急，〔從工具箱裏拿出手電筒，打開〕看！

Ⓐ 〔白、蕭鼓掌叫好，米、麗二人卻瞥見了一張還沒搬走也毫無遮蓋的椅子，正不知如何是好時，曾把外套適時得的脫下，連同帽子剛好放在椅背上遮住了大半〕

米、麗：啊，真是太好了。

米：您通常都隨身攜帶手電筒的嗎？

曾：是的，這樣才能看見細部。〔看看大家〕你們在舉行私人聚會嗎？

白：喔，沒有，我馬上就離開，不打擾您。

曾：別為了我的緣故離開，我不會輕易被打擾。

白：喔‥〔愛慕的眼光看著曾〕

米：〔對著他的耳朵喊〕讓我來介紹，這是郝將軍。

郝：〔對著另一隻耳朵喊，握手〕十分榮幸與你見面！

曾：〔搗上雙耳〕那裏，那裏。

米：這是郝瑪麗小姐。

麗：您肯賞光實在太令人興奮了！喔，這位是蕭先生。

蕭：您好！

麗：這位是白小姐。

Ⓑ **白**：〔伸出手與曾相握〕哇，真的不一樣耶，果真比一般人要平滑，柔軟。〔白不斷的摸著，曾被摸得不知如何是好。大家訝於白的舉動愣了一會兒〕

米：白小姐...

白：〔如夢初醒〕喔，對不起。〔把手收回〕

曾：沒關係，不必客氣。

麗：先生，您要喝點什麼嗎？

曾：請不要麻煩，我時間有限，請就帶我去看看，或告訴我怎麼走就好了。

米：喔，是，是。穿過去到我的工作室就是了，瑪麗，妳帶他去好嗎？也帶走手電筒。
　　　〔指指椅子〕

Ⓒ **麗**：〔會意的〕喔，當然，請跟我來。

〔在進入工作室前，曾瞥見米放在牆邊的一個雕塑〕

曾：哇，這是多麼不尋常的東西啊！

米：〔嚇得趕快衝過去〕這‥‥〔發現原來是自己的作品，鬆了一口氣〕這不過是我一個未完成的作品。

曾：未完成？可能是，不過已經令人傾倒了。

P

L23 手電筒光 out

S

BLOCKING

🅐麗曾站在塑像前，蕭湊近，白跌坐沙發

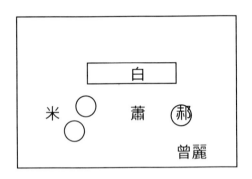

🅑按照舞臺指示，米— ❶ toward 曾拿 forch
❷ 開工作室門
❸ 溜回沙發旁
❹ 把沙發推進工作室

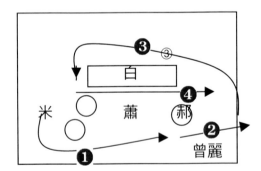

A 米：您真的這麼認為嗎？

曾：〔靠近看〕當然。

米：好極了，那你可以進去看看我其它的作品。

曾：不，一個一個來，在這個貪吃暴食的年代，很容易患上不消化的毛病。欣賞藝術也是如此，就讓我先把這個作品消化了吧。

米：是的，悉聽尊便。嗯，〔努力的想恢復黑暗〕那你為什麼不在黑暗中感受它呢？

曾：你說什麼？

米：〔胡扯的〕您也許不相信，我創作這個作品就是讓人在黑暗中欣賞的。我是根據一種有趣的原理，那就是‥‥是『實體感原理』對，就是這麼說，難道您沒聽過『藝術是用來感受而不是用來看』的嗎？〔大家都被唬的一愣一愣的〕

曾：哇，真是驚人，真是有趣！

米：〔再進一步的胡謅〕是的，一個作品如果不能立即有效的在黑暗中激發你的熱情，那就不叫藝術。您現在為什麼不把手電筒給關上在黑暗中盡情仔細的感受呢？

曾：〔被說服，把手電筒交給米〕嗯，我就試試看！

〔曾張開雙手輕觸雕塑〕

米：怎麼樣？有什麼感覺？

〔米把手電筒遞給麗，再溜向工作室把門打開〕

B 曾：嗯，果然不同凡響！只是輕輕的接觸就能得到這麼大的震憾。

米：〔再溜回沙發旁〕那您何不進一步張開雙臂，盡情的擁抱它呢？

曾：嗯，好，我再試試！

〔曾雙手抱向雕塑〕

米：您現在了解我所謂的『實體感原理』了吧？

〔米一邊說一邊吃力的把沙發推向工作室的方向，沙發上還躺著不知何時已醉臥了的白小姐〕

曾：太驚人了！的確令人難以置信！像這樣的擁抱著它，頓時它就成了不可一世的傑作！

米：〔連自己也吃驚了〕真的嗎？

曾：當然。在這裏，我感受到人類動盪的兩個尖峰，自我的愛和自我的恨交織在一起，這就是你作品的涵意吧？

米：〔傻傻的〕對，您在對立中感受到統一，在分裂中感受到融合。唉呀！您顯然是位大師啊！

P　　大紙箱

L

S

BLOCKING

🅐米從工作室出，抱大紙箱，放定後，累坐椅2

〔米把沙發推進了工作室，在晃動中白抬起頭看了看，向所有人在黑暗中遙送了個飛吻；米很快的再衝出來，手上拿著一個大紙箱〕

曾：沒有的事，我只是舒發了自己的一點淺見。在黑暗中，我從它身上觸摸到根本、巨烈的痛苦，這種痛苦是來自於時代的動盪，社會的不安而加諸在人身上的。唉，在眾多的所謂藝術品中，那一個能夠像它表露的這麼清楚？

麗：〔似懂非懂的〕啊，沒有，的確沒有。

曾：喔，我是不是太多話了？抱歉，我又失態了。

麗：不，您沒有，我們可以一個晚上洗耳恭聽！

蕭：是的，多麼深奧的言論啊！

郝：雖然我本人對這些是一竅不通，不過聽了你的高論，的確獲益匪淺。

ⓐ 〔郝移向原本放沙發的位置想坐下，卻摸不到沙發，這時米也走向同樣的地方把紙箱充當原來的沙發放在位置上，郝的腳碰到了箱子以為是自己正在找的沙發，一屁股坐下，卻陷了進去〕

曾：你們實在太客氣了。

蕭：您的意思是，這是個好作品囉？

曾：何止，在這一個小小的雕塑中包含了作者對人類、對時代、對我們所處的世界，最深、最極至的關切，以及最誠摯、最樸質的愛。唉，我敢說米先生一定是個難得的天才啊！

麗：哇，多麼精闢的見解呀！

曾：米先生，像這樣的作品一定價值非凡吧？

米：大概吧。

麗：〔急切的〕您的意思是，您想買下它？

曾：是的，如果我有錢，我一定買下它。

蕭：您別客氣了。根據『錢雜誌』您可是世界上數一數二的大富翁啊。

曾：『錢雜誌』？你一定攪錯了，根據我的銀行存摺，我所剩的錢剛好可以維持到這個月月底。

蕭：您的意思是您破產了？

曾：不，我的意思是我通常都算的剛剛好。

郝：〔好不容易從箱子裏爬起〕哼！我知道億萬富翁都有些怪癖，不過這樣的推拖拉有點讓人討厭。

麗：爸爸...

曾：億萬富翁？你們為什麼這麼說？

P

L24 手電筒光 in
L25 手電筒光 out

S25 摔門聲

BLOCKING

Ⓐ曾身份證實之後，大家向他靠攏

Ⓓ米坐椅3，郝坐椅1，蕭想坐回沙發，麗近米

Ⓑ曾推開蕭米，向椅3

Ⓒ蕭領曾到地下室

郝：該死的！你總不能否認你是誰吧？

蕭：蘇比富先生，這是您喜歡開的玩笑吧？

曾：蘇比富？那不是我的名字，我叫曾施益。我不是什麼億萬富翁，不過我擁有哲學學
　　士學位，目前暫時受僱於「開開心心」水電行。

麗：水電行？

米：你是說，你不是‧‧‧‧

蕭：他當然不是，他只不過是來修電線的。

郝：〔碰到麗的手，一把搶過手電筒，打開對著曾照去，無情的〕你一個水電行的工人居然不請自來的
　　闖進別人家，又高談闊論的發表一些荒謬的言語，真是荒唐！

曾：先生，請不要歧視別人的職業，還有，我是被電話請來的，絕不是如你所說的不請
　　自來。

郝：不許還嘴，否則，告你服務不週！〔把手電筒交給米〕告訴這傢伙他該做的事！

米：總開關在地下室，你就快去吧。

曾：〔搶回手電筒，忿忿的說〕我就是為這個來的，真是不可理論！

曾：〔走向椅子，拿起自己的外套及帽子，看見精美的椅子〕啊，真是一把好椅子！

米：〔一屁股坐下，遮住椅子，激怒的〕你還不快去修電線！

曾：〔沒好氣的〕在哪兒？怎麼走？

米：瑪麗，妳帶他去好嗎？〔指指自己屁股下的椅子〕

麗：〔會意的〕喔！

郝：你對女仕可真體貼啊！

米：喔，我腰突然扭了。

蕭：還是我來吧，我可不像他這麼容易受傷。〔領著曾走向地下室門口，打開門〕下去吧。

曾：我即將離開藝術的光明走向科學的黑暗。

全：快走！

〔蕭碰的一聲把曾推了下去，客廳又是一片黑暗；樓上連被樓下的關門聲吸引了注意，拿起酒杯及酒瓶跷手跷腳的溜出
來坐在樓梯口，工作室裏隱約傳來有人唱歌的聲音〕

米：今天到底是什麼日子啊？

麗：振作點，別擔心，用不了多久一切就會恢復原狀的。蘇比富會在光明中到來，他會
　　喜歡你的作品，也會花大把的鈔票買下所有的東西。

P　酒瓶　酒杯

L

S26 潑水聲
S27 潑水聲
S28 潑水聲

BLOCKING

Ⓐ連偷下樓，站 halfway，蕭跌進大紙箱

Ⓐ 米：哦，是嗎？

麗：是的。到時候我們就可以買一棟又大又漂亮的房子，從此過著幸福快樂的日子。我希望我們一結婚就離開這裏。

〔連訝異的聽著〕

米：〔想起樓上的連〕噓，妳小聲點！

麗：為什麼要小聲？

米：我的意思是，不要得意忘形，我可不想再有任何差錯了。

麗：我才不怕！只要跟你在一起，我才不在乎呢！我就要大聲的說···

〔連把杯裏的酒潑向麗的方向〕

麗：唉吆！

米：怎麼了？

麗：下雨了！

米：別胡說，屋子裏怎麼會下雨。

麗：真的，我頭髮淋濕了。

〔連再惡作劇的潑了一杯酒往別的方向〕

蕭：喔，真的，我也淋到了！

郝：你們在做夢嗎？〔這次連潑到了郝〕唉呦！見鬼了！我也在做夢嗎？

米：〔猜到了大概，找理由〕這是漏水，老毛病了。

郝：天啊，還有什麼我們不知道的！

〔連拿著酒瓶在樓梯上亂敲，發出聲響〕

蕭：不會又是什麼意外的客人了吧？

米：〔無能為力的癱在椅上〕天啊。

郝：是誰在那裏？還不快出來！

米：〔靈機一動〕我想這一定是來打掃清潔的歐巴桑。

蕭：歐巴桑？

米：是啊！她每個禮拜來打掃兩次。

麗：我怎麼不知道？

米：喔，妳從來都沒遇過她，所以不知道。

麗：那她現在來做什麼？

米：我忘了告訴妳，是我要她今天來的，因為蘇比富先生要來，我想把房子弄乾淨些。

P

L

S

BLOCKING

❹連下樓

郝：現在才來？都幾點了？讓我來問問。〔提高了聲音〕歐巴桑？〔連沒有回答〕

米：別打攪她，她做事的時候不喜歡被打攪。

郝：哼！胡扯！〔再叫〕歐巴桑！

連：〔改變聲調〕啊，幹嘛？

米：〔如釋重負〕你們看，我就說是她吧！

蕭：妳怎麼這麼晚才來？

連：晚來總比不來好啊！我知道米先生招待客人時，喜歡房子乾淨整潔，所以不管多晚我一定得來。

郝：那妳是什麼時候進來的？

連：喔，幾分鐘前吧，我不想驚動大家，所以就直接上來了。

麗：那妳為什麼潑了我們大家一身水？

連：水？喔，我一定是不小心打翻什麼了，這裏黑的伸手不見五指。唉呦，米先生，你是不是又在玩捉迷藏了？〔連走下樓梯〕

米：別亂說，保險絲斷了，正在修，〔警告的〕燈隨時會亮的！

連：〔故意裝不知道〕喔，那就太好了，不是嗎？

〔連走到米的旁邊把酒不偏不倚的潑在米的臉上〕

米：唉呦！妳現在可以回去了，這裏不需要妳！〔在黑暗中胡亂摸索想抓住連〕

連：喔，這怎麼可以？我的工作還沒做完，別生氣，我不是故意遲到的，我女兒生病了，我耽擱了一下。

米：那好，妳快回去照顧妳的女兒吧，要我這裏不需要妳。

連：〔微怒〕你確定嗎？

米：我確定！

連：我知道這裏在每次聚會後是什麼樣子，酒杯、酒瓶、垃圾、臭襪子、女人的內衣、緊身褲，還有...

〔米終於抓到了連，用力的把她的嘴搗上，連也用力地反咬一口〕

郝：這位歐巴桑，請妳注意妳說話的用詞。妳可是在米先生的未婚妻面前說話，而我是她爸爸。

連：喔，未婚妻？對不起，我並不知道，那真是恭喜你們了！

麗：謝謝妳。

連：妳一定是連夢露小姐囉？在經過了四年這麼長的時間終於....

〔大家都被連的話搞迷糊了，米精疲力竭的低下頭〕

P

L26 白歌舞景
S29 白歌舞景

BLOCKING

🅐郝近連

🅑白衝出工作室，歌舞景，眾人 pause

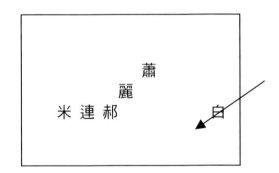

米：我求妳....

麗：連夢露？四年？

連：（恢復原本的聲音）是啊，連小姐，整整四年，好像還要多一點。米先生還常常說妳是魅力十足的女人，是最好，最出色的。

蕭：〔露出懷疑的神色〕等一等，我好像在哪兒聽過妳的聲音？

連：哦，是嗎？

蕭：妳，妳是連夢露？

麗、郝：〔驚訝的〕連夢露？

連：嗯，各位，大家好。

麗：妳真的是連夢露？

郝：今天晚上這裏到底發生了什麼事？我實在不明白！

連：讓我來告訴大家吧，這是個奇怪的房子，一個有魔力的暗房。任何東西、任何事情到了這裏都會變了樣子，屋子裏會下雨，該白天來的歐巴桑居然深夜才來，這不是很有趣嗎？

米：妳別說了，妳在這裏做什麼？

連：如果你在電話裏直接了當的跟我說清楚，那我現在就不會在這裏了！

麗：電話？

連：是啊，喔，我想他大概也沒告訴妳吧？要不要我把對話內容跟妳報告呀？

麗：讓她閉嘴，她真討厭！爸爸....

Ⓐ 郝：鎮定，鎮定，小矮胖，爸爸就在妳身邊。〔郝移向麗的方向抓住了連的手〕來，握住爸爸的手，事情都會解決的。

連：你確定你抓的是你女兒的手嗎？

郝：〔摸了摸〕瑪麗，這不是妳的手嗎？

連：不是，是我的。你跟你的女兒相處了幾十年，你的眼睛這麼不中用？

麗：基羅，你快叫她走！

郝：對，你如果不馬上採取行動，我立刻帶我女兒回去！

連：好，羅，你怎麼說？

米：我，我.....

Ⓑ 〔突然間工作室的門碰的一聲打開，白跌跌撞撞的走出來。在黑暗中，白表演了一段火辣辣又極具挑逗的歌舞。在這段載歌載舞的時間裏所有的人都被白這突如其來不可理解的舉動震呆了，大家像石膏像似的站著一動也不動。歌舞結束後白跌在蕭的身上〕

蕭：白小姐，妳怎麼渾身酒味？妳醉了，來，我扶妳回去吧。

193

P

L

S

BLOCKING

🅐蕭白下，連向 L

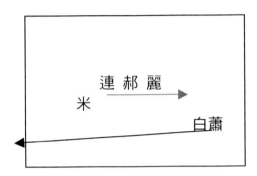

白：回去？喔，對，你說的對極了，我真是該回去了。米先生，那位真的蘇比富還沒來嗎？實在是不可原諒，請代我表達我對他的不滿。

米：一定，一定。

A 〔蕭扶著白，二人步履蹣跚地離開〕

B 米：（向連）妳為什麼要這麼做？妳沒有這權利！

連：沒有嗎？

米：是妳離開我的。

連：哦，是嗎？

米：妳說妳再也不要看到我。

連：哼，我從來都沒有真的看到你，哪談的上離開你？你就應該永遠生活在黑暗裏，這是你的本性。

米：隨妳怎麼說。

連：你打心眼裏就不願給人看見，你是不是以為一旦被人看見，別人就不會接受你，不會愛你？

米：妳走！

連：我要你說清楚，我要知道！

米：是啊，你老是要知道！什麼事都要知道！走，妳走。妳為什麼要這樣？

連：因為，我關心你。

米：我沒什麼好關心的，我不過是個落魄的藝術家。

連：你還是沒變，你為什麼一句真話都聽不進去？難道你要一輩子活在自己的性格缺陷裏？

米：妳不要逼我，妳走吧。

連：你真要這樣，好，那我認為我離開你是我一生最正確的選擇！

米：哦？我認為妳離開我的那一天是我一生中最快樂的時刻！

連：好極了！我就像丟了一個大包袱！

米：棒透了！我又可以自在的呼吸了！

連：恭喜你！

〔大家沉默片刻〕

米：如果妳真是這樣，那妳為什麼要回來？

連：如果你真是這樣，那你為什麼要告訴歐巴桑說我是最美、最好、最有魅力的？

米：我沒有這麼說啊？

連：你有！

米：我沒有，是妳剛剛假扮什麼歐巴桑時自己說的。

連：喔？是嗎？

P　戒指　燭台　蠟燭　板凳

L27 燭光 in

S

BLOCKING

Ⓐ郝搜尋米，米移向 L

Ⓑ蕭衝進客廳

米：是啊！

〔二人狂笑；而在他們二人對話時，郝與麗聽得目瞪口呆，這時郝終於回神〕

郝：好啦！這對你們兩位似乎是個蠻愉快的對談，可是不要忘記我們還在這裏！

米：喔，聽我說，將軍・・・

郝：閉上你的嘴！在你做了這些事後，你還想說什麼？

麗：爸爸，帶我回去，我要回家。

郝：乖女兒，別難過，爸爸來處理。

米：瑪麗，妳聽我解釋。

麗：解釋什麼？我糊里糊塗的跟你在這裏有難同當，而她卻躲在一邊看熱鬧。你又做了些什麼？這是我應得的嗎？〔拔下手上的戒指〕這個還你！

米：什麼東西？

麗：你的戒指，把這個鬼東西拿回去！〔丟向米卻打到郝的眼睛〕

郝：唉唷！我的眼睛！〔連大笑〕很好笑嗎？小姐？哼！米基羅，我忍不住了，你知道在我要怎麼對付你嗎？

米：啊？

 郝：在你對我和我的寶貝女兒做了這麼齷齪的勾當之後，我要把你抓起來倒掛在牆上，用世界上最粗的皮鞭打的你皮開肉綻・・・

〔郝一邊說一邊搜尋著米，米害怕的躲著生怕被抓到〕

米：啊！

郝：然後，再用世界上最硬的石頭敲得你頭破血流，最後把你丟到鹽水裏痛得你跪地求饒，你會扯著你破爛的喉嚨，發出殺豬般的慘叫！

米：將軍，別衝動啊！

〔這時蕭一手拿著一個點著蠟燭的燭臺，另一手拿著一把板凳氣沖沖的進來，在門口大聲尖叫了一聲，隨即把板凳丟在地上〕

蕭：米基羅！你這個混蛋！

米：蕭…

蕭：你這個下流的騙子，說謊的流氓！

米：怎麼回事？

蕭：你看到我房間的樣子了嗎？我那可愛、美麗、優雅、整潔的房間，現在變成什麼樣子！我心愛的東西倒的倒，散的散，不見的不見，這都是你幹的好事！

米：怎麼會這樣？

P

L

S

BLOCKING

🅐米領蕭進工作室，二人在花瓶前停

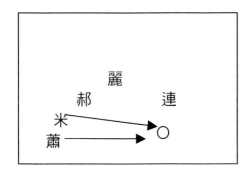

🅑蕭轉身至吧台拿酒瓶，麗靠近郝

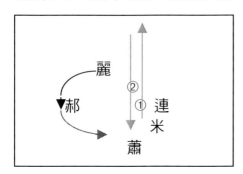

蕭：別跟我裝迷糊！我一直以為我交上了個好朋友，誰知道竟然是引狼入室！你真是個高明的扒手！

米：蕭，聽我說···

蕭：沒什麼好說的，只怪我自己交友不慎，這些年來對友情的付出換來的卻是你把我最寶貝的家具，最珍貴的收藏，偷來取悅你的新女友和她的父親，她大概是你的共犯吧？

米：蕭，這是不得已，應急的啊！

蕭：別說了，我不要聽，我現在知道你是怎麼想的，"不用跟他說了，蕭那個傻蛋不會發現的"，哼！

米：你知道不是這樣的！

蕭：〔越說越激動〕我真是太笨，太傻，太相信人！

連：他又發做了，羅，小心呀。

蕭：要小心的人是妳，連夢露！至於你，米基羅，關於你的訂婚我只有一句話——祝你和你那個小飯桶永遠不幸福！

〔麗發出了一聲歇斯底里的尖叫〕

蕭：現在，把我的東西全部還給我，要是有一絲絲的損壞，我就報警！〔看到自己的椅子〕哼！這是我的椅子！〔拿著蠟燭上上下下的看〕弄髒了嗎？〔環顧四週〕我那張世界上獨一無二的唇形沙發呢？

米：在工作室裏。

Ⓐ 〔蕭走向工作室，中途看到放在地上的大花瓶，米快速的抱起交給蕭〕

蕭：啊！你把我的花換掉了！〔以一種悲傷而斬釘截鐵的語調〕先生，以後我們沒有再繼續交往的必要了，我馬上就來拿椅子和沙發。

〔蕭抱著花瓶轉身，又瞥見自己的外套，一把抽了回來，原本包在裏面的雕像掉了出來摔破在地上，一陣可怕的寂靜〕

蕭：〔咬牙切齒的把話從齒縫中擠出〕你知道它值多少錢嗎？你知道嗎？它比你一生所見過的錢還值錢！〔睜大雙眼，瞪著米，慢慢的放下花瓶〕我也要把你摔破，摔的比它還破！

米：冷靜點，蕭，不要這樣！

郝：哈！這該是大清算的時候了！

Ⓑ 〔郝邊走邊解下自己的皮帶，蕭一手拿著燭台另一手從酒櫃裏抓了一隻酒瓶，二人漸漸逼近米〕

米：你們要幹什麼？

麗：抓住他，爸爸抓住他！

P　手杖 工具箱

L28 燭光 out
L29 手電筒 in / out

S30 追逐樂 in

BLOCKING

❶追逐景—米連一組，麗站在樓梯，
　　　郝拿皮帶亂抽，蕭拿酒瓶亂扔（此二者按照一定的節拍）

分兩次進行 1 郝從 R 至 L 轉一圈
　　　　　　蕭從 L 至 R 轉一圈
　　　　　　米連從 L 躲到 UC
　　　　　——以曾出現為區分——
　　　　　2 郝從 L 到 R
　　　　　　蕭從 R 到 L
　　　　　　米連從 UC 到 DL 後，站到茶几上

❷蘇出現後

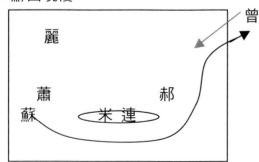

米：瑪麗，妳怎麼‧‧‧‧

〔連看情勢不對，趕緊吹熄蕭手上的蠟燭〕

郝：他媽的！

蕭：哼！你逃不掉的！

〔連抓住米的手帶他逃開；郝踩到麗的腳，麗叫了一聲〕

郝：小矮胖，小心，讓開點！

蕭：將軍，我們都別出聲，這樣就可以聽見他的呼吸。

郝：嗯，好，漂亮的戰術！

Ⓐ 〔場中無聲的進行，郝、蕭二人在黑暗中亂劈亂抽，兇猛的搜尋他們的獵物。眾人開始了一場在黑暗中的貓捉老鼠。突然，地下室的門被打開，曾拿著手電筒站在門口，郝、蕭二人趁機衝向米、連，曾想了想發現忘了工具箱，又關上門下去。米、連二人連忙站到桌上，郝、蕭仍繼續搜尋。蘇比富，億萬富翁的打扮，出現在大門口〕

蘇：喂，米先生？〔他的口音類似曾，眾人錯以為他是曾〕

郝：你又要幹嘛？電線修好了嗎？

蕭：你是不是想把我們整個晚上都泡在黑暗裏？

蘇：喂，有人在嗎？我來看你的作品了，米先生！

〔蘇走進房子〕

米：啊！這是蘇比富！喔，蘇先生，我在，我在！

蘇：米先生，你到底在那裏？這裏怎麼這麼暗？你是不是在開玩笑？

米：蘇先生‥

連：你要大聲一點，他耳朵不太好。

米：〔對著空中大聲叫〕蘇先生，您別著急，我這裏停電，保險絲斷了，正在修馬上就好了。

(麗、蕭及郝尋著米聲音的方向衝過去，米、連適時的躲開他們的攻擊；眾人仍在黑暗中大玩官兵捉強盜)

蘇：〔仍沒聽見，激怒的走著，並在空中揮動他的手杖〕米基羅先生！

Ⓑ 〔蘇走到地下室門口，曾恰好打開門，肩上背著工具箱，手電筒卻不在手上。他走出來轉身想把門關上，蘇剛好走進門口，曾一腳把門踢上，蘇消失在門後，接著傳來一陣重物滾落的聲音。曾停了一會兒，不在意的聳聳肩移向客廳〕

P

L30 舞台光　大吊燈 in
L31 舞台光　大吊燈 out
L32 謝幕燈 in
L33 謝幕燈 out

S31 追逐樂 out
S32 謝幕樂 in
S33 謝幕樂 out

BLOCKING

🅐麗下樓，米連二人上下交錯

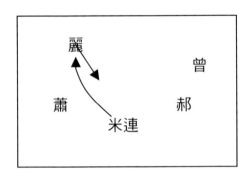

🅑最後畫面，連米站 stairway(halfway)，麗 open the switch，郝高舉皮帶，蕭高舉酒瓶站椅 3。
Freeze

曾：好了，你們的災難過去了！我為大家帶來了最珍貴的禮物，那就是──亮光！米先
　　生，你現在可以把開關打開了。

米：那太好了，謝謝你。

蕭：哈，別高興的太早！

郝：對！別高興的太早，看我們怎麼收拾你！

米：喔，糟糕‧‧‧

麗：太好了！我去開！

〔麗衝向開關，打開，燈光乍亮；郝、蕭舉起他們的武器，虎視眈眈的指向退居二樓樓梯口驚慌失措的米、連，眾人擺

出攻擊姿勢，定格，暗場；黑暗中傳來激烈的打鬥及慘叫聲；大幕快速落下〕

劇　終

附　錄

服裝造型圖

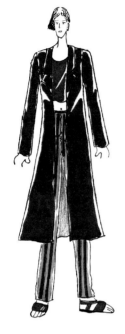

蕭新衍

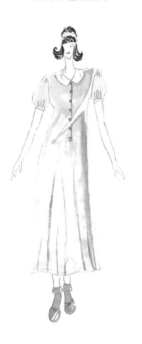

郝瑪麗

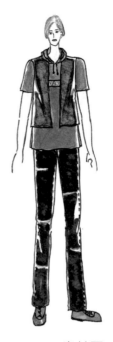

米基羅

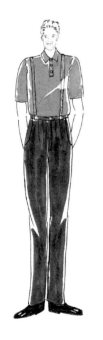

郝將軍

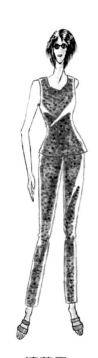

連夢露

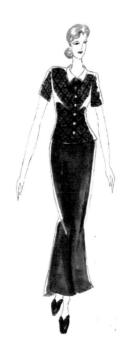

白小姐

蘇富比

服裝設計／黃惠玲、黃惟馨　　繪圖／尚慧娟

舞台立面圖

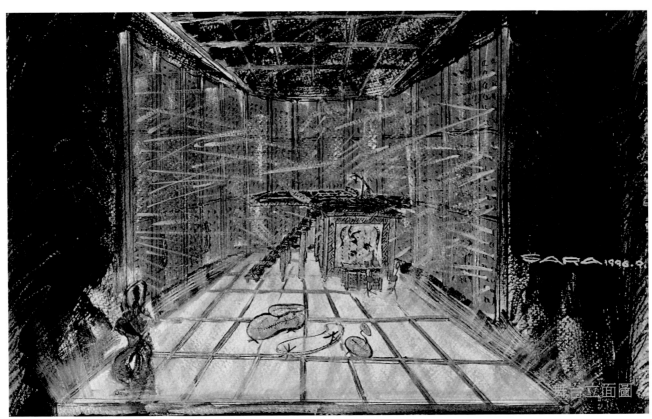

舞台設計 ／ 賴宣吾　　　模型製作 ／ 林宜毓

劇照

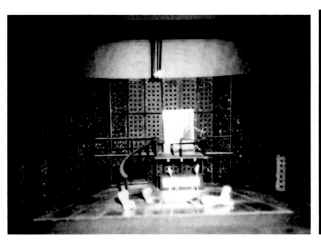

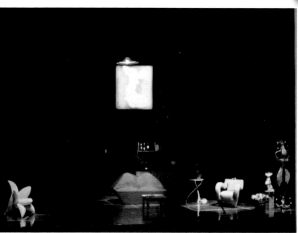

劇照一 劇照二

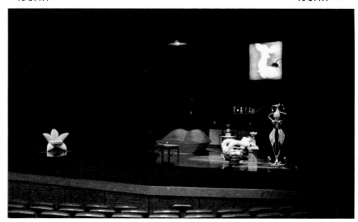

劇照三

劇照四 劇照五

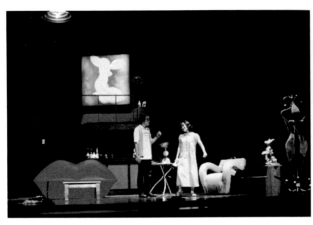

劇照六

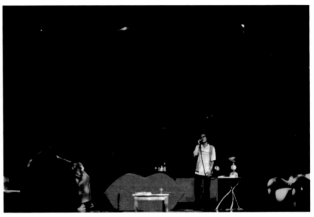

劇照七

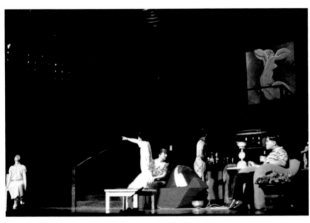

劇照八

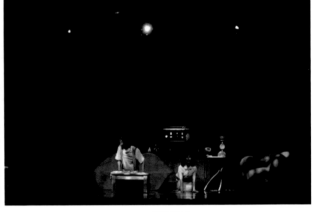

劇照九

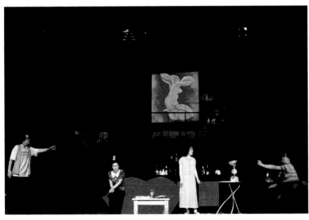

劇照十

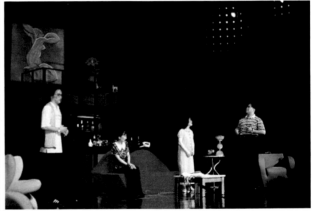

劇照十一

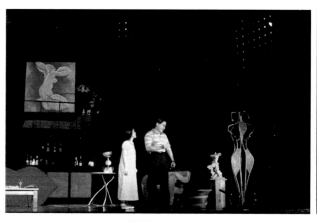

劇照十二

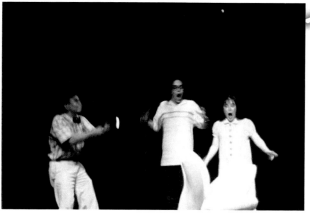

劇照十三

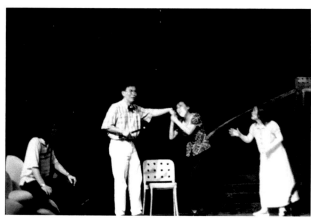

劇照十四

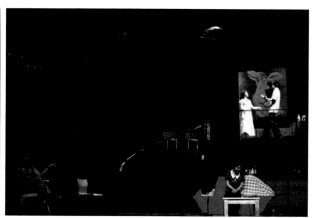

劇照十五

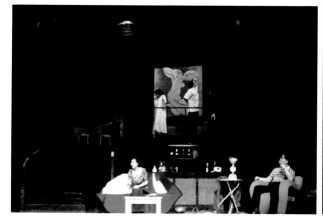

劇照十六

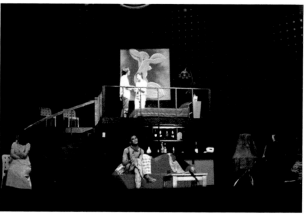

劇照十七

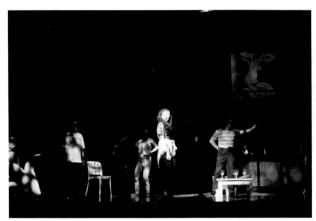

劇照十八

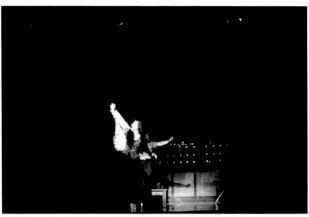

劇照十九

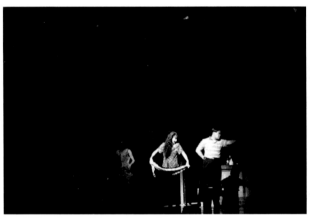

劇照二十

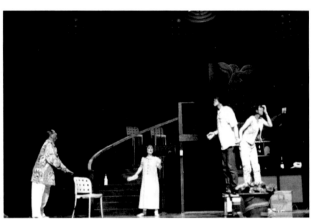

劇照二十一

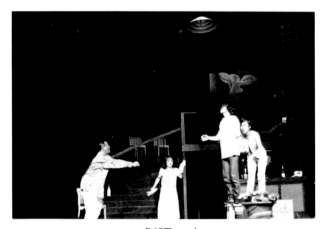

劇照二十二

劇照二十三

傢俱提供 / 誠品傢俱　　道具製作 / 汪嘉民　　燈光設計 / 簡立人

國家圖書館出版品預行編目

盲中有錯：停電症候群 導演的創作解析 / 黃
惟馨著. -- 一版. -- 臺北市：秀威資訊科
技, 民 91
　　面； 公分

ISBN 978-957-28175-9-9(平裝)

美學藝術類　　AH0001

盲中有錯─停電症候群　導演的創作解析

作　　者 / 黃惟馨
發 行 人 / 宋政坤
執行編輯 / 林秉慧
圖文排版 / 趙圓雍
封面設計 / 趙圓雍
數位轉譯 / 徐真玉　沈裕閔
圖書銷售 / 林怡君
網路服務 / 徐國晉
出版印製 / 秀威資訊科技股份有限公司
　　　　　台北市內湖區瑞光路 583 巷 25 號 1 樓
　　　　　電話：02-2657-9211　　　　傳真：02-2657-9106
　　　　　E-mail：service@showwe.com.tw
經 銷 商 / 紅螞蟻圖書有限公司
　　　　　台北市內湖區舊宗路二段 121 巷 28、32 號 4 樓
　　　　　電話：02-2795-3656　　　　傳真：02-2795-4100
　　　　　http://www.e-redant.com

2006 年 7 月 BOD 再刷
定價：350 元

讀　者　回　函　卡

感謝您購買本書，為提升服務品質，煩請填寫以下問卷，收到您的寶貴意見後，我們會仔細收藏記錄並回贈紀念品，謝謝！

1.您購買的書名：＿＿＿＿＿＿＿＿＿＿＿＿＿＿＿＿＿＿＿

2.您從何得知本書的消息？

　　□網路書店　　□部落格　　□資料庫搜尋　　□書訊　　□電子報　　□書店

　　□平面媒體　　□ 朋友推薦　　□網站推薦　□其他＿＿＿＿＿＿

3.您對本書的評價：(請填代號　1.非常滿意 2.滿意 3.尚可 4.再改進)

　　封面設計＿＿　　版面編排＿＿　　內容＿＿　　文/譯筆＿＿　　價格＿＿

4.讀完書後您覺得：

　　□很有收獲　　□有收獲　　□收獲不多　　□沒收獲

5.您會推薦本書給朋友嗎？

　　□會　□不會，為什麼？＿＿＿＿＿＿＿＿＿＿＿＿＿＿＿＿＿

6.其他寶貴的意見：＿＿＿＿＿＿＿＿＿＿＿＿＿＿＿＿＿＿＿

＿＿＿＿＿＿＿＿＿＿＿＿＿＿＿＿＿＿＿＿＿＿＿＿＿＿＿＿＿

＿＿＿＿＿＿＿＿＿＿＿＿＿＿＿＿＿＿＿＿＿＿＿＿＿＿＿＿＿

＿＿＿＿＿＿＿＿＿＿＿＿＿＿＿＿＿＿＿＿＿＿＿＿＿＿＿＿＿

讀者基本資料

姓名：＿＿＿＿＿＿＿＿＿＿　年齡：＿＿＿＿　性別：□女 □男

聯絡電話：＿＿＿＿＿＿＿＿　E-mail：＿＿＿＿＿＿＿＿＿＿

地址：＿＿＿＿＿＿＿＿＿＿＿＿＿＿＿＿＿＿＿＿＿＿＿＿＿＿

學歷：□高中(含)以下　　□高中　　□專科學校　　□大學

　　　□研究所(含)以上 □其他＿＿＿＿＿＿＿＿

職業：□製造業 □金融業 □資訊業 □軍警 □傳播業 □自由業

　　　□服務業 □公務員 □教職　　□學生 □其他＿＿＿＿＿

秀威與 BOD

BOD（Books On Demand）是數位出版的大趨勢，秀威資訊率先運用 POD 數位印刷設備來生產書籍，並提供作者全程數位出版服務，致使書籍產銷零庫存，知識傳承不絕版，目前已開闢以下書系：

一、BOD 學術著作—專業論述的閱讀延伸
二、BOD 個人著作—分享生命的心路歷程
三、BOD 旅遊著作—個人深度旅遊文學創作
四、BOD 大陸學者—大陸專業學者學術出版
五、POD 獨家經銷—數位產製的代發行書籍

BOD 秀威網路書店：www.showwe.com.tw

政府出版品網路書店：www.govbooks.com.tw

永不絕版的故事・自己寫・永不休止的音符・自己唱